设计师的

导视设计
色彩搭配手册

唐 昌———编著

清华大学出版社
北京

内 容 简 介

本书是一本全面介绍导视设计的图书，其突出特点是通俗易懂、案例精美、知识全面、体系完整。

本书从学习导视设计的基础理论知识入手，循序渐进地为读者呈现出一个个精彩实用的知识、技巧、色彩搭配方案、CMYK数值。本书共分为7章，内容分别为导视设计的基础知识、认识色彩、导视设计基础色、导视设计的类型、导视设计的表现形式、导视设计的原则、导视设计经典技巧。在多个章节中安排了常用主题色、常用色彩搭配、配色速查、色彩点评、推荐色彩搭配等经典模块，丰富本书结构的同时，也增强了本书的实用性。

本书内容丰富、案例精彩、导视设计新颖，适合导视设计、平面设计、环境艺术设计等专业的初级读者学习使用，也可以作为大中专院校导视设计专业、平面设计专业及环境艺术设计培训机构的教材，还非常适合喜爱导视设计的读者朋友作为参考用书。

图书在版编目(CIP)数据

设计师的导视设计色彩搭配手册 / 唐昌编著. —北京：清华大学出版社，2021.3
ISBN 978-7-302-57506-1

Ⅰ.①设… Ⅱ.①唐… Ⅲ.①标志－设计－色彩学－手册 Ⅳ.①J524.4-62

中国版本图书馆CIP数据核字(2021)第027000号

责任编辑：韩宜波
封面设计：杨玉兰
责任校对：吴春华
责任印制：宋 林

出版发行：清华大学出版社
　　　　　网　　　址：http://www.tup.com.cn，http://www.wqbook.com
　　　　　地　　　址：北京清华大学学研大厦 A 座　　　　邮　　编：100084
　　　　　社 总 机：010-62770175　　　　　　　　　　邮　　购：010-62786544
　　　　　投稿与读者服务：010-62776969，c-service@tup.tsinghua.edu.cn
　　　　　质 量 反 馈：010-62772015，zhiliang@tup.tsinghua.edu.cn
印 装 者：涿州汇美亿浓印刷有限公司
经　　销：全国新华书店
开　　本：185mm×210mm　　印　　张：9.6　　字　　数：296 千字
版　　次：2021 年 4 月第 1 版　　印　　次：2021 年 4 月第 1 次印刷
定　　价：69.80 元

产品编号：088378-01

这是一本普及从基础理论到高级进阶实战导视设计知识的书，以配色为出发点，讲述导视设计中配色的应用。书中包含了导视设计必学的基础知识及经典技巧。不仅有理论、有精彩案例赏析，还有大量的色彩搭配方案、精确的CMYK色彩数值，既可以赏析，又可以作为工作案头的素材书籍。

本书共分7章，具体安排如下。

第1章为导视设计的基础知识，介绍导视的概念、构成元素、设置点、导视设计与人体工程学、标准化要求、材料与工艺等知识。

第2章为认识色彩，介绍色相、明度、纯度、主色、辅助色、点缀色、色相对比、色彩的距离、色彩的面积、色彩的冷暖等知识。

第3章为导视设计基础色，介绍红色、橙色、黄色、绿色、青色、蓝色、紫色、黑白灰等知识。

第4章为导视设计的类型，介绍道路、轨道交通导视设计、住宅空间导视设计、商业空间导视设计、公共空间导视设计、娱乐空间导视设计、展示空间导视设计、园林景观导视设计等知识。

第5章为导视设计的表现形式，介绍文字、符号、图形、图像、立体、光影等知识。

第6章为导视设计的原则，介绍标准化原则、通用性原则、艺术性原则、一体化原则、安全性原则、人性化原则、智能化原则等知识。

第7章为导视设计经典技巧，精选了15个设计技巧进行介绍。

本书特色如下。

■ **轻鉴赏，重实践**

鉴赏类书只能看，看完后还是设计不好，本书则不同，本书提供了多个动手的模块，读者可以边看、边学、边练。

■ **章节合理，易吸收**

第1~3章主要讲解了导视设计的基础知识、色彩、基础色；第4~6章介绍了导视设计的类型、导视设计的表现形式、导视设计的原则；第7章以轻松的方式介绍了15个设计技巧。

- **■ 设计师编写，写给设计师看**

 针对性强，而且知道读者的需求。

- **■ 模块超丰富**

 本书内容包括常用主题色、常用色彩搭配、配色速查、色彩点评、推荐色彩搭配，一次满足读者的求知欲。

 在本系列图书中，读者不仅能系统地学习导视设计基础知识，而且有更多的设计专业知识供读者选择。

 本书希望通过对知识的归纳总结、趣味的模块讲解，打开读者的思路，避免一味地照搬书本内容，促使读者自行多做尝试、多理解，提高动脑、动手的能力。希望通过本书，激发读者的学习兴趣，开启设计的大门，帮助您迈出第一步，圆您一个设计师的梦！

 本书由淄博职业学院的唐昌老师编著，其他参与编写的人员还有董辅川、王萍、李芳、孙晓军、杨宗香。

 由于作者水平有限，书中难免存在不妥之处，敬请广大读者批评和指正。

<div align="right">编　者</div>

CONTENTS 目录

第1章
导视设计的基础知识

第2章
认识色彩

第5章
导视设计的表现形式

第6章
导视设计的原则

第7章
导视设计经典技巧

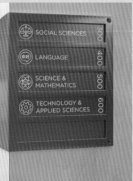
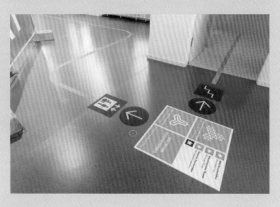
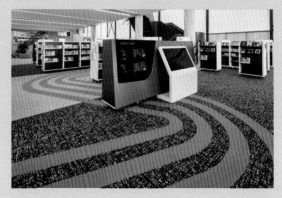

1

第1章
导视设计的
基础知识

导视设计具有较强的引导说明功能，不仅能帮助人们快速获取空间环境信息，还能美化环境，因此导视设计被广泛运用到现实生活中，以帮助我们更好地在空间中进行活动。

特点：

➢ 色彩：色彩在导视中是非常直观的视觉元素，它直接影响着导视的视觉吸引力与最终的视觉效果。在运用时不仅要考虑空间环境，还要考虑不同地区的不同忌讳，切忌给当地居民留下不友好的印象。

➢ 版式：版式是导视设计中的造型艺术，在设计时要注意人的视觉规律、网格的运用、点线面关系等。

➢ 文字：文字在导视设计中占据着举足轻重的地位。不同的字体、字号、字形，大小、位置等的设置不仅影响导视的视觉效果，还会对空间环境产生一定的影响。

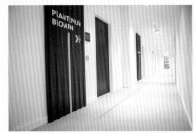

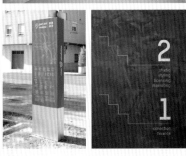

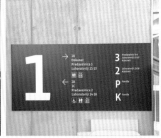

　　导视设计是传递空间环境信息的一种表现形式，它通过色彩、版式、文字和创意来传递空间环境信息。当然，导视设计除了需要向受众传递导视信息外，还需要具有较强的视觉吸引力，带给人们美的、新奇的、有趣的视觉享受。

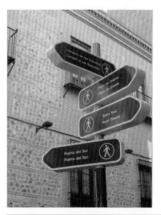
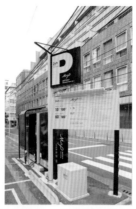

优秀导视设计的标准。

■ 功能：优秀导视设计的首要标准是功能性，其各个要素要能被人理解，信息要易懂、完整，也要能准确地指示方位，最好是能让人一目了然。

■ 美观性：一件好的设计作品要能带给人以美的享受。美观的导视界面不仅能让观者获得好的视觉感受，还能更好地发挥导视功能。美观性对导视具有画龙点睛的作用。

■ 可视性：所谓"可视性"是指在空间环境中导视要突出醒目，能够被受众快速识别。在优秀的导视设计中，一般会使用相较周边环境更易被发现、被察觉的导向要素。

■ 恰当性：优秀的导视界面的颜色、字体、大小、位置等都要设置恰当，其设计风格也应与空间的周边环境保持协调。

导视设计的主要构成元素为色彩、版式、文字以及创意，熟练地掌握与运用构成元素能够增强导视的视觉效果，更加有效地传递导视信息，增强空间环境的美感与可辨识度。

特点：

■ 色彩元素：色彩是最具有表现力的，它的不同性质能带给观者不同的视觉感受，色彩的明暗、冷暖等的不同，会影响受众对导视的注意力。

■ 版式元素：应通过合理的版式设计，增强导视信息的逻辑性、有序性，提升受众阅读的流畅性。

■ 文字元素：对文字的排列组合、字体字号的选择和字体的艺术表现形式等的运用直接影响着导视的视觉传递效果。

■ 创意元素：作品中的创意元素会将整个导视界面以更生动、新颖、有趣的形式呈现，不仅能增强导视的视觉吸引力，还能使导视达到出其不意的效果。

1.2.1　色彩

　　色彩在导视设计视觉元素中是吸引公众的主要元素之一，它能产生强烈的视觉吸引力，增强导视的识别性。因此我们应该重视色彩在导视系统设计中的应用，合理搭配导视的色彩，提升导视的视觉吸引力与视觉效果。

运用色彩的注意事项。

- 色彩与导视设计的关系。色彩与导视设计是相辅相成的。将色彩在导视设计作品中进行恰当的、完美的呈现，不仅可以让导视具有强烈的视觉冲击力，还能在一定程度上强化设计作品的层次感。

- 色彩在导视设计中所占的比重。只有把握好色彩与色彩之间的对比效果，才能更好地传递导视信息，使受众能够快速找到重点与所需信息。

- 色彩在导视设计中的搭配原则。色彩在导视设计中的正确搭配，不仅要考虑艺术感观，还要遵循一定的规律，充分考虑受众的心理变化、空间环境的特点等。

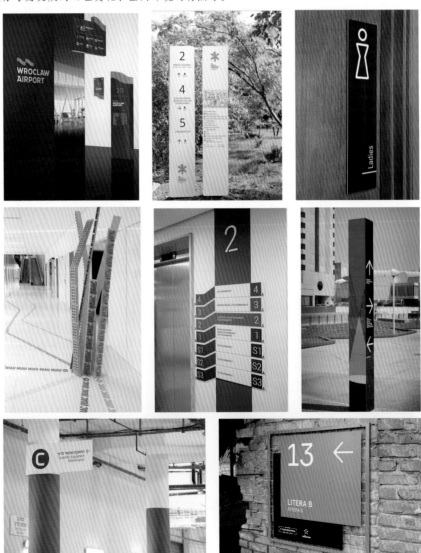

1.2.2　版式

　　一般来说，导视中的不同内容信息都有主次之分，为了便于观者快速识别，合适的版式编排已成为最重要的编排准则。合适的版式编排不仅能帮助观者快速得到路线信息，还能提升导视的可读性与美观度。

　　不同的空间导视信息都是相互独立的，而且路线顺序和信息重点也有所差别，所以在设计时可以从色彩、文字、大小、图形、位置等方面着手来凸显信息之间的差异。

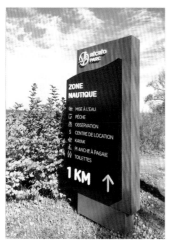
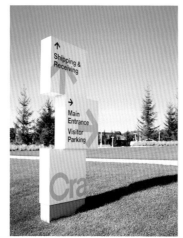
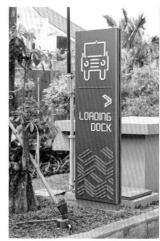
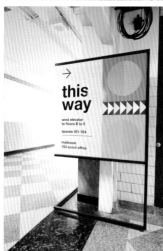
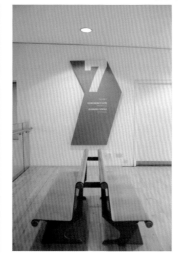
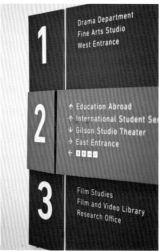

版式编排要注意以下三个问题。

- 人的视觉习惯与版式的关系。人的视觉在视野范围内的注意力是不均衡的，通常更容易注意到事物的左上部分和中间偏上部分，以及对比强烈的部分等。所以在设计导视版式时，可以利用这一规律将信息进行合理的编排。

- 版式的网格关系。在设计中使用网格可以增强阅读的连贯性，使其看起来更加和谐一致。在导视版式编排中可以使用网格，让文字、图形和其他要素之间产生视觉关系，帮助受众更好地关注和接受导视信息。

- 版式的点、线、面关系。版式编排实际上就是如何把握点、线、面之间的关系，即将主要元素和次要元素进行组合，让次要元素有效地衬托主要元素，做到主次有序，丰富层次。所以在编排导视版式时，也可以利用这一关系对色彩、图形、文字、图像等元素进行组合排列。

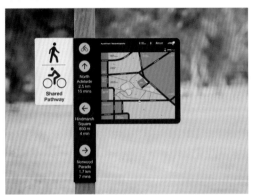

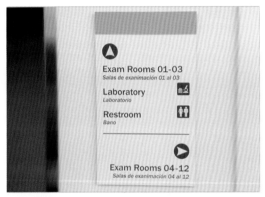

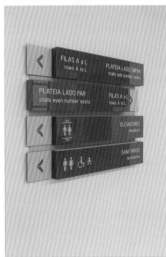

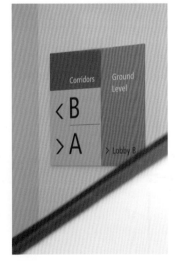

1.2.3　文字

文字既可以在导视中成为导向设计的附属设计，起到解释、说明的作用，又可独立成为设计的主要元素。合适的文字设计会增强导视的视觉吸引力与视觉效果。

文字在导视设计中的功能有以下两方面。

■ 传递导视信息。

■ 增强导视的美感与视觉效果。

导视设计中文字要素的特点可分为以下几种。

可识别性。不论选用哪种文字，可识别性是对文字最基本的要求。文字的主要功能就是在视觉传递的过程中将信息清晰准确地传送给观者。清晰、易懂、通俗的文字才是最适合用于导视设计的文字。

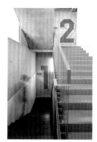

精简性。据心理学家分析，普通人一次最多只能接受7个汉字词语内容，过多的文字内容不太容易被人们所接受，所以在导视设计中使用文字时要尽量精简，内容要清晰。

统一性。文字的设计要和导视作品的风格保持一致，不能脱离作品本身，更不能与其相冲突。同时文字还要与空间环境保持一致，因地制宜是文字使用的第一原则。

1.2.4　创意

创意是一件优秀作品必备的闪光点。好的创意可以增强导视的视觉吸引力，使导视的视觉效果变得更好。导视创意可以从造型设计、技术工艺、材料应用、表现形式、灯光等方面入手，加以分析思考。只有将思维更好地应用于导视设计实践中，才能够使作品更具有创意。

导视设计可以满足人更多方面的需求，所以在进行创意时可以从人的生活方式与行为习惯等入手，去观察、去思考、去创新。

1.3 导视设计的设置点

在导视设计方案中，导视设计的设置点是非常重要的。导视设计在环境中的设置点不仅决定了导视视觉效果的好坏，还会对环境造成不同的影响。因此导视设计必须安置在易于察觉，且不影响环境的地方，才能更好地发挥其作用。

通常在设置导视设计的设置点时，不仅要考虑空间人流量、设置高度、人的视觉习惯、照明需要、是否影响环境等，还要遵循简单、直接、连续、由大到小、由表及里、由远及近、由多到少的原则，只有这样，才能更好地、更准确地确定导视的位置。

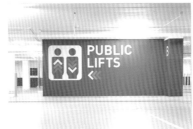

　　人体工程学在导视设计中的应用较为普遍，其可以对导视设计的完善起到一定的辅助作用。正确理解人体工程学在导视设计中的重要性和作用，可以使导视设计功能得到大幅度的提升。所以在进行导视设计时，可以创新、科学、合理、适度地应用人体工程学，以使导视设计图尽可能地向更多的人传达最大容量的导视信息。

 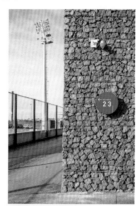 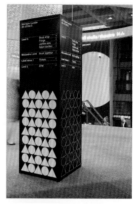

 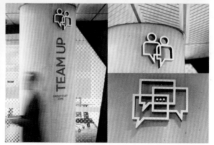

1.5 导视设计的标准化要求

　　导视设计是"环境"与"人"之间的沟通桥梁，使其标准化可以让这种沟通变得更为顺畅，有利于导视信息更好更准确地传递。

　　导视设计所处的环境与服务对象各不相同，其信息传递的效果也有很大差异。因此要想实现导视信息无障碍地传递，就必须对导视设计进行标准化要求，而这种标准化要求通常表现在字体大小和类型、标志，以及文字布局、双语的设置、指示方向的规范上。

1.5.1　字体大小和类型

　　导视设计中的字体大小与类型对于导视来说也是极其重要的，其不仅会影响导视图的可识别度与美观度，还会影响人们对导视信息的接收。

　　导视设计的字体大小和类型的设置与选择不是随心所欲的，必须遵循一定的标准与原则。字体大小不仅要按照相互协调的标准来设定，也要根据导视信息的重要性来设置；文字的类型在选择时要遵循可识别原则、可读性原则与个性化原则。

1.5.2 标志与文字布局

　　合理的标志与文字布局是导视设计中尤为重要的一环，它不仅可以使导视图更好地将信息展示出来，还能提升导视图整体的美感，增强导视图的可识别性。所以在进行导视设计时，设计人员要格外注重导视内容的合理布局。

　　导视标志与文字的布局也有一定的标准，要按照信息的重要程度、贴近与远离、排列与对齐、视线移动方向、组织与重复的原则进行设计。只有这样，才能设计出优秀导视作品。

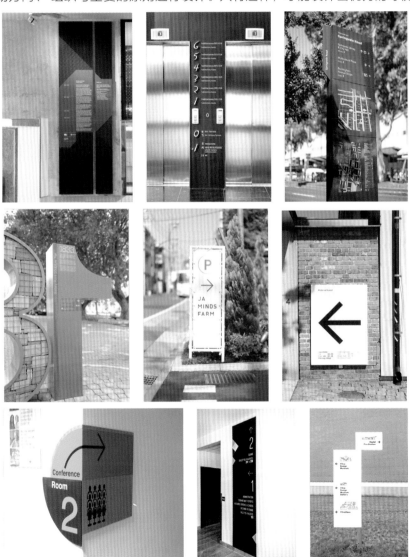

1.5.3　设置双语

　　在导视设计中，双语也是一个必须具备的基本要素。双语的设置不仅能扩大导视图的服务范围，满足一些特殊人群的导视需求，还能提升导视图的可识别度，帮助导视图更好地发挥作用。

　　双语的设置虽然具有一定的好处，但如果使用不当，也可能会造成导视信息混乱、引起人们反感的后果。因此在使用时，必须注意以下几个问题：要注意使用规范的语言、要注意词汇拼写的统一、避免哗众取宠式的或汉语式的修饰、要注意文字缩写的统一。

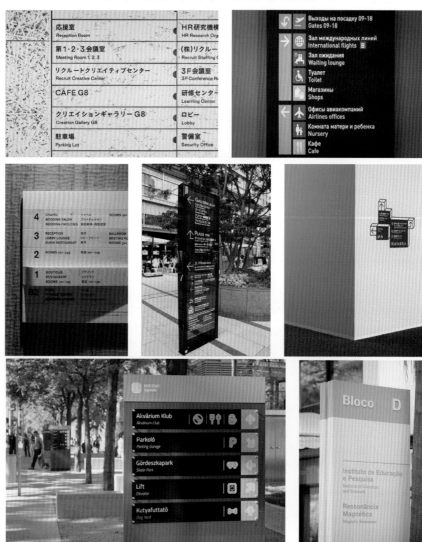

1.5.4　指示方向

　　导视图原本就是为了满足人们找路的需求而设计出来的一种指路的设计作品，所以具有明确指示方向性的元素在导视设计中是非常重要的。合理运用指示方向元素，不仅能增加导视图的可识别度，还有利于导视图的导向性更好地发挥。

　　箭头是指示方向性最强的图形符号，常常被用于导视设计中。在实际应用中，箭头常常会出现过大或过小、指示不明的现象，影响导视功能的发挥，所以在使用箭头标志时，应规范使用符合标准的标志，避免变形、歧义，减少指示的不确定性。

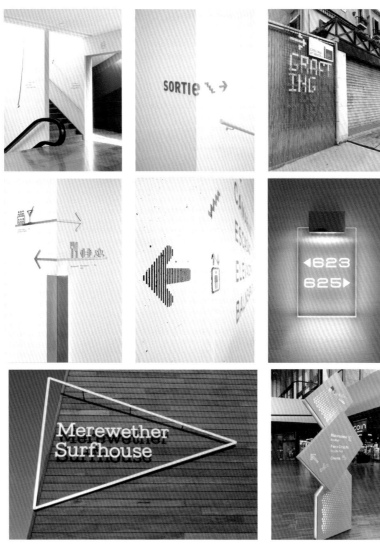

　　材料与工艺在导视设计中的运用也是十分重要的，合适的材料与工艺不仅会增加导视图的可识别度，提升空间的美感，还能起到美化、丰富空间环境的作用。

　　导视设计材料与工艺的选择要遵循以下原则。

■ 视觉表现原则。导视设计的最终目的是传播信息、传达视觉，所以在材料与工艺的选择上要考虑到视觉效果与表现理念。

■ 使用期限与场地的考虑。导视图的不同使用场地与期限对材料与工艺的要求也是不同的，所以设计时要考虑到导视图的位置和使用寿命。

1.6.1 导视设计的材料

　　导视设计的材料可分为自然材料与其他材料，材料的选择非常重要，它直接影响着导视图的使用寿命以及与环境的融合度和导视图的可视性。

　　导视设计常用的材料有玻璃、金属、木材、石料、布料、塑料、新型材料等。在使用时需要根据实际情况进行合理选择，要充分考虑到材料的特性及可持续使用性、制作工艺、空间环境、费用等因素。

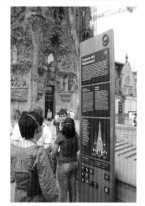
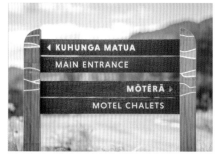

常见的自然材料有：木料，包括实木、仿木、密度板；石料，包括天然大理石、花岗岩、石灰石、砂岩石、板岩石。

木材作为导视系统设计表现的材料之一，主要运用于自然、古朴、休闲的场所，如度假区、公园、疗养院、自然景区等；而石料因其自带纹理并具有一定的文化底蕴，常常被用于旅游景区。

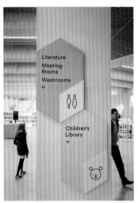

常见的其他材料包括下述几种 。

- 玻璃。钢化玻璃、夹胶玻璃。
- 金属。铝、铜、铁、不锈钢、冷板。
- 布料。宝丽布、棉布、涤纶等。
- 塑料。亚克力、铸造树脂、光敏聚合物、辛特拉塑料。
- 新型材料。LED、互动多媒体、移动工具等。
- 其他。树脂、纸石、常绿植物等。

1.6.2　导视设计的工艺

　　工艺是对导视设计的最后提升，即通过对导视表面原材料的处理，将导视的视觉效果提升到最优。常见的工艺类型有以下6种。

■ 切割。切割材料是制作导视设计图形标识的必要工艺，主要方法包括水力切割、刳刨机切割、激光切割。

■ 塑型。此方法在三维立体造型的字体和符号制作上比较常见，主要可分为浇铸、熔化、装接等方法。

■ 雕刻。雕刻有阴雕和阳雕两种，主要包括酸性雕刻、光雕刻、手工雕刻、电解雕刻和印模雕刻等。

■ 印刷。主要工艺包括网印、丝网印刷、不干胶印制、数码打烫印等。

■ 安装。主要安装手段有固定、胶粘、焊枪等。

■ 加工。主要包括清漆、树脂粉末、搪瓷、氧化等。

第2章

认识色彩

　　色彩是导视中最先作用于人眼的视觉元素，合理的色彩不仅会让导视披上醒目亮丽的外衣，还有利于强化导视信息的展示功能和提升导视的整体美感。不仅如此，色彩还是导视设计艺术的语言媒介，它不仅能传递出空间环境的文化、历史等信息，还能给予人不同的视觉感受，帮助人们识别、浏览地点，甚至影响人们对某个地点的情感。由此可见色彩运用是导视设计的一门重要课题。

色相是颜色的相貌称谓，它是判断不同色彩的标准。

■ 基本色相：红、橙、黄、绿、青、蓝、紫。

■ 加入由三原色组成的中间色成为颜色的24个色相。

■ 色相与色彩的强弱、明暗无关，只与颜色的相貌有关。

在该旅游度假村导视设计中，以绿色作为主色调，背景中大面积的绿颜色纯度高，搭配灰色、白色，格调绿色、天然、沉稳，且箭头指明了方向。

CMYK: 69,52,99,12　　　CMYK: 0,0,0,0
CMYK: 62,64,70,15

该作品以黄色作为主色调，搭配黑色，整体给人一种醒目、愉快的感觉，同时也带有一点提醒的意味。通过少量的蓝色进行点缀，让整个导视变得更加沉稳突出。

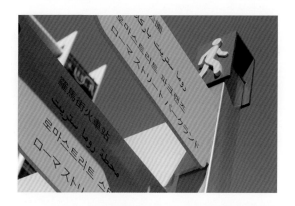

CMYK: 11,16,76,0　　　CMYK: 87,64,14,0
CMYK: 93,88,89,80

明度是指色彩的明亮程度，它具有较强的独立性，可以只依靠黑白灰的关系单独地呈现出来。

- 明度越高，色彩越浓，越亮。明度越低，色彩越深，越暗。
- 在无彩色中，按照明度高低顺序进行排列，则为白、灰、黑。
- 在有彩色中，任何一种颜色都具有自己的明度特征，越接近白色者越高，越接近黑色者越低。
- 依明度高低顺序排列各色相，则为黄、橙、绿、红、蓝、紫。

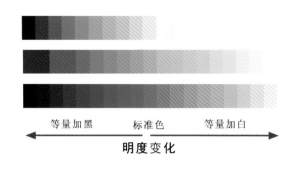

← 等量加黑　　标准色　　等量加白 →

明度变化

该导视为高明度色彩基调，以白色为主色，搭配黑色，整体配色现代、简约、大气。

CMYK: 0,0,0,0　　　　　　　　CMYK: 87,83,83,72
CMYK: 23,17,17,0

该企业的导视为中明度色彩基调，灰青色的背景色彩看起来既稳重大气又亲切智慧，与空间环境匹配。白色的点缀，提升了导视的亮度与空间的氛围。

CMYK: 87,64,53,11　　　　　　CMYK: 0,0,0,0
CMYK: 55,31,43,0

该导视为低明度色彩基调，以黑色为主色调，整体色彩沉着、稳重。为了让导视信息主次分明，添加白色提亮，通过明暗对比突出了视觉焦点区域。

CMYK: 87,79,62,37 CMYK: 0,0,0,0
CMYK: 93,89,78,72

纯度是指色彩的鲜艳程度，又被称为色彩的饱和度。它取决于颜色中含色成分和消色成分（灰色）的比例，这个比例越大，则色彩越纯，比例越小，则色彩的纯度就越低。

■ 通常高纯度的颜色强烈、鲜明、生动。
■ 中纯度的颜色适当、温和、平静。
■ 低纯度的颜色细腻、雅致、朦胧。

高纯度　　　　中纯度　　　　低纯度

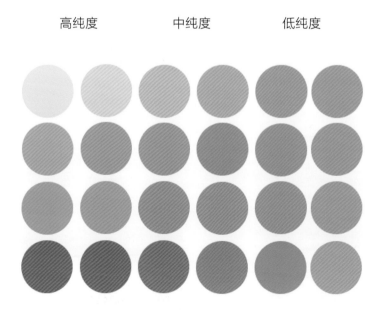

　　该语言学校的导视设计采用高纯度的配色方案，以7种高纯度的彩虹色作为主色调，利用彩色线条引领访客到达不同的颜色空间，整体给人一种轻松、欢乐的视觉感受。

CMYK: 13,95,81,0　　　　　CMYK: 10,6,86,0
CMYK: 6,52,87,0　　　　　CMYK: 47,6,87,0
CMYK: 73,39,7,0　　　　　CMYK: 73,54,7,0
CMYK: 72,65,7,0

　　该导视采用中纯度的配色方案，导视所使用的蓝色纯度都不高，所以给人一种沉稳、舒适的感觉。

CMYK: 72,37,32,0　　　　　CMYK: 56,19,24,0
CMYK: 81,74,74,50　　　　　CMYK: 39,26,20,0
CMYK: 0,0,0,0

　　该大厦办公楼导视设计，采用了低纯度的配色方案。设计中整体色彩纯度低，色彩对比较弱，突出一种雅致、含蓄的美感。

CMYK: 35,33,33,0　　　　　CMYK: 43,42,46,0
CMYK: 81,74,74,50

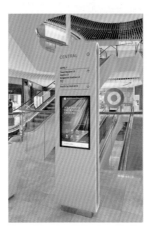 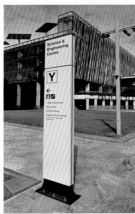 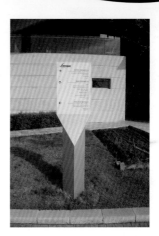

2.2.1 主色

　　主色通常以较大面积覆盖于整个导视界面，它决定了整体设计的色调基础，影响受众对整个作品的感官印象，以及作品想要传达的信息。导视设计中的辅助色与点缀色必须围绕主体色调进行选择与搭配，只有在辅助色与点缀色调的衬托下，才能让整体导视设计标的更加完整全面。

　　该综合文化中心的导视作品，以黑色作为主色调，高纯度的黑色给人一种神秘、高贵、现代的视觉感受，搭配白色，十分简洁大方，整体现代感十足，非常切合其历史和现代连接的特征。

CMYK: 86,82,85,72
CMYK: 0,0,0,0

推荐配色方案

CMYK: 7,71,66,0　　CMYK: 0,0,0,0
CMYK: 75,18,28,0

CMYK: 86,82,85,72　　CMYK: 61,11,100,0
CMYK: 0,0,0,0　　　　CMYK: 4,22,71,0

该伦敦水上运动中心的导视作品以橙色为主色调，高纯度的橙色在空间里十分醒目，既温暖、明亮，又可与环境很好地融合。

CMYK：1,38,87,0
CMYK：86,82,85,72

推荐配色方案

CMYK：83,54,0,0　　CMYK：67,0,10,0
CMYK：6,55,80,0

CMYK：75,18,28,0　　CMYK：5,53,78,0
CMYK：4,22,71,0

该导视作品以红色作为主色调，两种不同明度的红色搭配白色，整体给人一种富有活力、温暖的心理感受，同时也让导视信息变得更加醒目突出。白色的图形和文字在红色衬托下更加醒目。

CMYK：28,99,100,0
CMYK：0,0,0,0
CMYK：11,95,86,0

推荐配色方案

CMYK：14,100,97,0　　CMYK：4,82,52,0
CMYK：100,96,55,17　　CMYK：14,11,86,0

CMYK：28,99,100,0　　CMYK：0,0,0,0
CMYK：83,54,0,0　　　CMYK：3,97,78,0

2.2.2　辅助色

辅助色的功能是帮助主色塑造更完整的形象，它的作用是衬托主色与提升点缀色，平衡主色的冲击感并减轻观看者的视觉疲劳度。在导视设计中，辅助色要选择相对暗淡的颜色且其面积要少于主色，只有这样才能使导视作品获得较好的视觉效果。

该学校停车场的导视设计，以黄色作为海报的主色调，以灰黄色作为海报的辅助色，两种颜色为同类色关系，所以导视整体温暖醒目、简单大方。白色的文字、褐色的阴影构成了经典的扁平化设计风格。

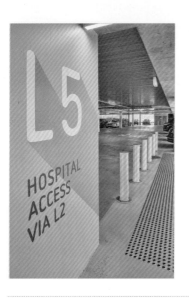

CMYK：17,36,90,0
CMYK：28,50,65,0
CMYK：83,67,47,6
CMYK：0,0,0,0

推荐配色方案

CMYK：17,36,90,0　CMYK：28,50,65,0
CMYK：76,70,67,30

CMYK：4,35,91,0　　CMYK：76,70,67,30
CMYK：82,72,0,0

该导视作品以白色作为主色调，以黄色作为辅助色，整体干净、通透、自然。在该导视作品中，黄色具有增强视觉吸引力、丰富画面视觉层次的作用。纤细的黑色箭头和波浪线，使作品极具设计美感。

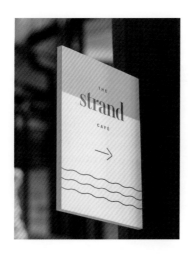

CMYK：0,4,5,0
CMYK：11,42,87,0
CMYK：75,77,76,0

推荐配色方案

CMYK：2,35,77,0　CMYK：76,70,67,30
CMYK：78,12,100,0

CMYK：5,71,90,0　CMYK：8,31,72,0
CMYK：92,78,0,0

2.2.3　点缀色

　　点缀色在导视作品中具有丰富设计细节、增加设计的美感与生动感、帮助引导视线的作用，通常在整体设计中占据很少一部分。一般情况下，它的颜色比较鲜艳饱和，且醒目显眼，在配色里有画龙点睛的效果。

　　在该导视作品中，整体颜色纯度较高，给人一种醒目、刺激的视觉感受。设计以白色作为点缀色，在红色背景的衬托下十分醒目突出，能够瞬间吸引观者的注意力，帮助导视达到瞬间传递信息的目的。

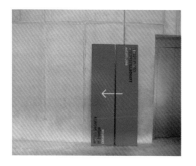

CMYK: 34,97,96,0
CMYK: 0,0,0,0

推荐配色方案

CMYK: 12,93,93,100　　CMYK: 45,7,94,0
CMYK: 16,26,89,0

CMYK: 100,88,61,39　　CMYK: 13,98,81,0
CMYK: 0,42,78,0

　　该导视作品以青色为主色，黑色作为辅助色，整体颜色的亮度比较低。以白色作为点缀色，可以提亮画面，增强画面的视觉吸引力，为画面注入活力。

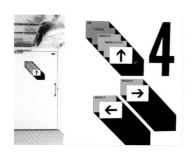

CMYK: 85,50,9,0
CMYK: 0,0,0,0
CMYK: 76,13,44,0
CMYK: 92,87,88,79

推荐配色方案

CMYK: 76,13,44,0　　CMYK: 45,80,100,10
CMYK: 75,21,16,0

CMYK: 85,50,9,0　　　　CMYK: 0,5,6,0
CMYK: 92,65,27,0

这是斯特拉斯潘购物中心的导视作品，以黑色搭配白色，整体配色高级、简洁、利落，该层的黄色作为点缀色，高纯度的黄色使重点信息尤为醒目突出。折纸风格的数字设计，增强了作品的设计感。

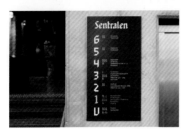

CMYK: 84,79,76,60
CMYK: 4,36,91,0
CMYK: 0,0,0,0

推荐配色方案

CMYK: 4,36,91,0　　CMYK: 0,0,0,0
CMYK: 92,65,27,0

CMYK: 76,72,70,39　　CMYK: 4,19,65,0
CMYK: 69,0,57,0

该导视作品以灰色作为主色调，以绿色作为点缀色，配色简洁、时尚。高纯度的绿色在灰色背景的衬托下，极具视觉吸引力。

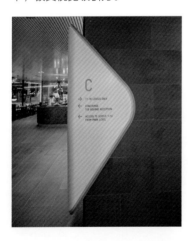

CMYK: 26,22,24,0
CMYK: 73,0,100,0
CMYK: 68,56,48,1
CMYK: 92,87,88,79

推荐配色方案

CMYK: 88,84,84,74　　CMYK: 71,63,60,14
CMYK: 6,5,5,0

CMYK: 14,100,97,0　　CMYK: 0,42,78,0
CMYK: 68,56,48,1

2.3　色相对比

色相对比是指色相环上任意两种或多种颜色放置在同一导视设计中时，通过色相的差异形成的对比现象。常见的色相对比有5种类型，即同类色对比、邻近色对比、类似色对比、对比色对比、互补色对比。

2.3.1　同类色对比

同类色对比是指在色相环上15°以内的任意两种或多种色彩放置在一起时，因其明度的差异所形成的对比现象。它在色相对比中效果比较弱，所以常常给人一种统一、文静、雅致、含蓄、稳重的感受，但是它也易产生单调、呆板的弊病。

该户外导视作品，以蓝色作为主色调，高纯度的深蓝给人以冷静、稳重的视觉感受。搭配蓝色，整体十分稳重统一，非常适合传播户外路标的导视信息。

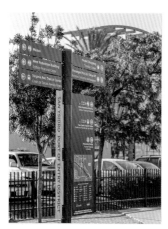

CMYK：84,12,47,8
CMYK：75,24,11,0
CMYK：0,0,0,0

推荐配色方案

CMYK：84,72,47,8　　　　CMYK：5,73,25,0
CMYK：75,24,11,0

CMYK：67,0,10,0　　　　CMYK：14,11,86,0
CMYK：83,41,31,0

该医疗保险公司总部的导视作品以绿色为主色调，绿色给人以健康，富有生机和活力的感觉，既与总部员工和社区创造更好的健康成果的理念一致，又利用明度的变化营造了导视的层次感与空间感。不同色相的绿色搭配在一起，让设计变得更具活力。

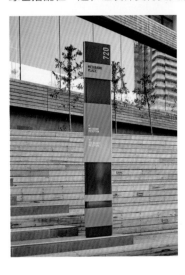

CMYK：84,57,92,29
CMYK：65,21,100,0
CMYK：74,36,95,0
CMYK：0,0,0,0

推荐配色方案

CMYK：84,57,92,29 CMYK：60,0,100,0
CMYK：74,36,95,0 CMYK：14,11,86,0

CMYK：60,5,85,0 CMYK：66,19,90,0
CMYK：37,3,47,0 CMYK：18,13,13,0

该导视作品采用同类色对比的色彩搭配方法，以蓝色作为主色调，用两种不同明度的蓝色进行配色，整体既统一又稳重大方，给人一种冷静、舒适的心理感受。

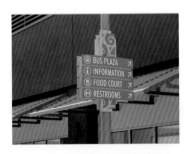

CMYK：85,55,35,0
CMYK：72,11,10,0
CMYK：0,0,0,0

推荐配色方案

CMYK：85,55,35,0 CMYK：76,13,44,0
CMYK：72,11,10,0 CMYK：18,13,13,0

CMYK：89,67,21,0 CMYK：0,0,0,0
CMYK：69,19,0,0 CMYK：85,55,35,0

2.3.2　邻近色对比

　　邻近色对比属于弱对比类型，是指在色相环上距离30°的色彩因差异而形成的对比。它整体给人的感觉比较和谐统一，但略显单调、乏味，所以在应用时，要注意调节明度差异来增强视觉效果。

　　该体育馆的户外导视设计以蓝色作为主色调，以青色作为辅助色，两种颜色为邻近色关系，整体给人一种可信赖、安全又亲切冷静的感觉，切合体育馆的运动理念和精神。

CMYK：98,83,13,0
CMYK：92,70,8,0
CMYK：80,37,6,0
CMYK：72,8,16,0
CMYK：0,0,0,0

推荐配色方案

CMYK：98,83,13,0　　CMYK：47,14,0,0
CMYK：72,8,16,0　　CMYK：76,27,11,0

CMYK：72,8,16,0　　CMYK：98,83,13,0
CMYK：56,0,26,0　　CMYK：71,11,8,0

　　该导视作品以蓝紫色作为主色调，以紫红色作为辅助色，整体色彩十分浪漫优雅、温柔高贵。邻近色对比的搭配不仅让导视变得亲和力十足，还丰富了画面的视觉层次，增加了导视的美感。切割、拼接的工艺，让导视的外观更具科技感。

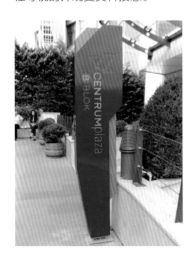

CMYK：96,91,29,0
CMYK：6,88,2,0
CMYK：0,0,0,0

推荐配色方案

CMYK：96,91,29,0　　CMYK：6,88,2,0
CMYK：62,76,0,0

CMYK：100,97,48,5　　CMYK：56,0,21,0
CMYK：74,24,24,0

2.3.3 类似色对比

　　类似色对比是指在色相环上以原色为中心相距60°左右的色彩形成的对比。类似色对比的视觉效果是比较活泼、丰富、鲜明、统一、雅致的。虽然其在色相上有一定变化,易产生色调感很强的画面,但在使用时仍需注意明度和纯度的变化。

　　该巴塞罗那大都会区公园的导视设计,采用了类似色对比的配色方法,高纯度的蓝色与青色给人一种统一、雅致、刺激的视觉感受,拉近了空间与人的距离感。

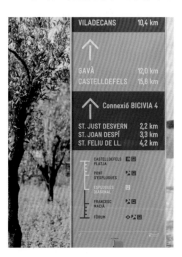

CMYK: 78,24,33,0
CMYK: 100,98,44,2
CMYK: 0,0,0,0

推荐配色方案

CMYK: 78,24,33,0　　CMYK: 100,98,49,2
CMYK: 69,50,23,0

CMYK: 60,17,0,0　　CMYK: 100,100,48,1
CMYK: 84,58,0,0

　　该导视作品以深红色作为背景色,橙色作为辅助色,让导视形成强烈的颜色对比,为整个导视注入了活力,增强了导视的视觉吸引力。

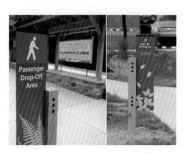

CMYK: 36,90,76,1
CMYK: 3,34,77,0
CMYK: 0,0,0,0

推荐配色方案

CMYK: 36,90,76,1　　CMYK: 0,68,93,0
CMYK: 5,89,100,0

CMYK: 36,90,76,1　　CMYK: 0,81,50,0
CMYK: 51,66,0,0

　　该大学的导视设计以蓝色搭配青色，整体色彩沉稳、和谐、务实，给人一种安静、理智的视觉感受，与大学的氛围十分切合。四种颜色将导视分为四个区域。

CMYK：55,0,56,0
CMYK：75,13,39,0
CMYK：90,66,0,0
CMYK：100,100,60,23
CMYK：0,0,0,0

推荐配色方案

CMYK：55,0,56,0　　CMYK：75,13,39,0
CMYK：90,66,0,0　　CMYK：18,13,13,0

CMYK：90,66,0,0　　　CMYK：0,0,0,0
CMYK：100,100,60,23　CMYK：55,0,56,0

　　该导视作品以紫色作为主色调，以粉色作为辅助色，给人一种温暖、浪漫、神秘、和谐的视觉感受，这种搭配有利于增加空间的神秘感与美感。

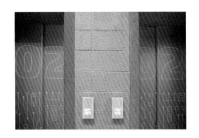

CMYK：59,66,21,0
CMYK：18,48,0,0

推荐配色方案

CMYK：59,66,21,0　　CMYK：0,0,0,0
CMYK：18,48,0,0

CMYK：18,48,0,0　　CMYK：16,74,0,0
CMYK：72,89,0,0　　CMYK：80,79,0,0

2.3.4　对比色对比

　　对比色对比是指在色相环上相距120°左右的色彩差别对比所呈现的色彩构成效果。这种对比有着鲜明的色相感，能让人产生强烈、兴奋、明快、饱满、华丽的视觉感受，但处理不当也容易使人产生混乱、烦躁、不安定之感。所以一般需要运用多种调和手段来改善其视觉效果。

该导视作品整体颜色纯度较高，给人一种明快、刺激的视觉感受。导视作品以黄色作为主色，青绿色作为辅助色，颜色对比较强烈，能瞬间吸引观者的注意力，并牢牢抓紧观者的目光，准确传递信息。白色作为导视信息，传达明确。

CMYK: 7,8,85,0
CMYK: 87,47,70,6
CMYK: 0,0,0,0

推荐配色方案

CMYK: 7,8,85,0　　　CMYK: 87,47,70,6
CMYK: 58,0,72,0

CMYK: 23,25,93,0　　CMYK: 22,78,92,0
CMYK: 77,19,57,0

这是巴塞罗那大都会区公园的导视设计，该导视作品采用对比色对比的配色方法，用蓝色搭配黄色，既沉稳安静又富有活力，让导视变得极具视觉吸引力与活力。

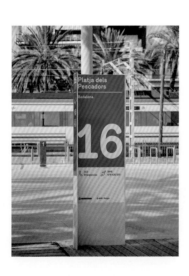

CMYK: 94,73,20,0
CMYK: 7,6,73,0
CMYK: 0,0,0,0

推荐配色方案

CMYK: 94,73,20,0　　CMYK: 100,91,38,3
CMYK: 7,6,73,0

CMYK: 100,96,6,0　　CMYK: 19,12,42,0
CMYK: 100,100,48,1

该商务园区的导视设计以灰色作为背景色，以黄色、绿色作为辅助色，黄色与绿色搭配，颜色对比强烈，给人一种青春、活泼、进取的视觉感受，增强了导视作品的视觉刺激感。

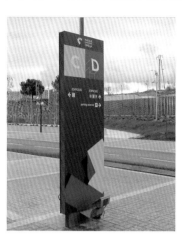

CMYK：78,69,64,28
CMYK：1,41,83,0
CMYK：80,26,100,0
CMYK：0,0,0,0

CMYK：80,26,100,0　　CMYK：4,24,89,0
CMYK：67,0,100,0

CMYK：16,58,98,0　　CMYK：75,69,70,33
CMYK：3,32,89,0

该导视作品以蓝色作为主色调，以黄色作为辅助色，这两种颜色一冷一暖，具有超强的视觉冲击力，搭配在一起尽显活泼、时尚，增强了导视作品的美感。上下箭头的设计标明了当前楼层的信息。

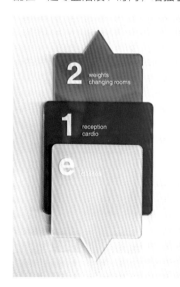

CMYK：15,18,67,0
CMYK：100,100,54,4
CMYK：92,68,10,0
CMYK：0,0,0,0

CMYK：100,100,54,4　　CMYK：15,18,67,0
CMYK：92,68,10,0

CMYK：92,68,10,0　　CMYK：17,3,77,0
CMYK：36,15,96,0

2.3.5 互补色对比

互补色是指色相环上相差180°左右的两种颜色，它的色彩对比很强烈，容易产生强烈的视觉刺激力。常见的红与绿、蓝与橙、黄与紫，都是互补色对比，运用互补色进行设计时往往会获得惊艳的效果，但如果使用不当，也会造成不安定、粗俗的不良后果。

该奥运村的导视设计使用了蓝色与橙色两种互补色，整体颜色纯度较高，给人一种明快、刺激的视觉感受，极具视觉吸引力。弧线的外形设计，极具动感。

CMYK：83,57,21,0
CMYK：92,71,33,0
CMYK：12,66,89,0
CMYK：12,66,89,0
CMYK：0,0,0,0

CMYK：83,57,21,0　CMYK：12,49,89,0
CMYK：81,88,0,0

CMYK：9,32,68,0　CMYK：12,49,89,0
CMYK：67,0,10,0

该导视作品设计采用红色与绿色作为背景色，颜色十分鲜艳显眼，对比强烈，红色的热情刺激与绿色的自然平静巧妙地融合在一起，为导视设计增添了不少活力。

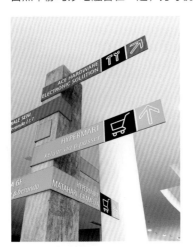

CMYK：63,0,81,0
CMYK：0,92,85,0
CMYK：0,0,0,0
CMYK：89,86,77,68

CMYK：63,0,81,0　CMYK：100,91,38,3
CMYK：7,6,73,0

CMYK：89,50,88,14　CMYK：5,67,0,0
CMYK：63,7,85,0

该导视作品采用蓝色搭配橙色，两种颜色反差强烈，整体色彩十分鲜活醒目，高亮的橙色可以很好地缓解蓝色的冷静，增加了导视作品的愉悦活泼气氛与视觉吸引力。旋转90°的年份数字，让发展历程更醒目。

CMYK: 80,38,29,0
CMYK: 18,51,97,0
CMYK: 0,0,0,0
CMYK: 40,0,2,0

CMYK: 80,38,29,0　CMYK: 4,24,89,0
CMYK: 40,0,2,0　CMYK: 18,13,13,0

CMYK: 18,13,13,0　CMYK: 93,85,84,74
CMYK: 3,32,89,0

该导视作品以紫色作为主色调，以黄色作为辅助色，两种颜色是互补关系，搭配在一起给人一种刺激、醒目、鲜明的视觉感受，具有极强的视觉吸引力。导视作品的外形是抬脚上楼梯的画面，非常生动。

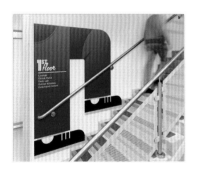

CMYK: 91,95,12,0
CMYK: 5,22,86,0
CMYK: 86,88,74,66
CMYK: 0,0,0,0
CMYK: 80,78,0,0

CMYK: 91,95,12,0　CMYK: 91,96,47,16
CMYK: 33,92,10,0

CMYK: 80,78,0,0　CMYK: 18,3,86,0
CMYK: 44,56,0,0

2.4 色彩的距离

色彩的距离是指色彩可以使人对导视产生进退、凹凸、远近等不同的视觉感受。色相是影响距离感的主要因素，其次是纯度和明度。一般是暖色近，冷色远；明色近，暗色远；纯色近，灰色远；鲜明色近，模糊色远；对比强烈色近，对比微弱色远。在导视设计中常利用色彩的距离这一特点来提升导视的美感与设计感。

该俄罗斯购物中心的导视设计，以深灰色作为背景色，搭配橙色与白色，极具视觉吸引力，给人一种鲜明夺目、高端大气的视觉感受。

CMYK：74,68,53,11
CMYK：0,0,0,0
CMYK：2,54,88,0

推荐配色方案

CMYK：75,21,16,0 CMYK：1,64,85,0
CMYK：68,56,48,1

CMYK：92,65,27,0 CMYK：71,63,60,14
CMYK：4,19,65,0

该导视作品，用黑色搭配白色，白色作为明度最高的颜色，能够在一瞬间传递信息，引导受众到达相应的区域。

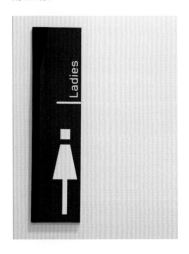

CMYK：76,73,75,46
CMYK：0,0,0,0

推荐配色方案

CMYK：76,73,75,46 CMYK：80,58,47,2
CMYK：11,87,83,0

CMYK：11,9,57,0 CMYK：75,69,67,30
CMYK：1,74,35,0 CMYK：74,30,20,0

该大学导视设计以深灰色作为背景色。深灰色属于后退色，在视觉上给人以距离较远的感觉。而画面中的白色明度比较高，属于前进色。二者搭配在一起，让白色区域变得格外突出。镂空的箭头设计不仅有指明方向的作用，而且极具设计感。

CMYK：71,74,76,44
CMYK：0,0,0,0
CMYK：83,76,55,21

推荐配色方案

CMYK：92,65,27,0　CMYK：78,24,36,0
CMYK：76,72,70,39

CMYK：80,75,72,46　　CMYK：50,41,39,0
CMYK：7,6,5,0

该导视作品以红色作为背景色，白色作为点缀色，白色明度高，在红色背景的衬托下，就显得视觉效果更近。

CMYK：42,100,100,9
CMYK：80,85,0,0

推荐配色方案

CMYK：34,99,100,1　　CMYK：7,15,22,0
CMYK：100,100,61,37

CMYK：45,100,100,15　CMYK：4,22,71,0
CMYK：60,0,100,0

2.5　色彩的面积

色彩的面积是指在同一画面中各种颜色所占版面的面积，它会影响人们对色彩的感觉与情感反应。合理配置色彩面积在导视设计中是相当重要的，它不仅能增强导视的视觉刺激感，还能更好地发挥导视的指引功能。所以在设计导视作品时可以通过调整色彩的面积大小来达到平衡画面与增强视觉效果的目的。

该导视设计以青色作为主色调，既稳重又不失活力。大面积的青色显得神秘而又深远，增加了人们对空间的无限想象。

CMYK：90,61,43,2
CMYK：67,10,19,0
CMYK：0,0,0,0
CMYK：13,38,61,0

推荐配色方案

CMYK：67,10,19,0　CMYK：0,0,0,0
CMYK：100,93,64,49

CMYK：90,61,43,2　CMYK：4,22,71,0
CMYK：11,87,83,0

该艺术博物馆的导视设计中，红色占了大部分版面，具有很强的穿透力，在户外十分醒目，红色积极、热情，增强了参观者对博物馆的亲切感。上方镂空的标志图案设计，让标识不再呆板。

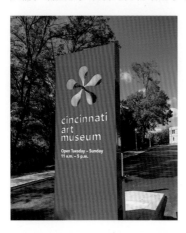

CMYK：0,94,87,0
CMYK：0,0,0,0

推荐配色方案

CMYK：0,0,0,0　　CMYK：93,67,24,0
CMYK：2,82,85,0

CMYK：28,100,100,0　CMYK：2,82,85,0
CMYK：100,100,56,33　CMYK：35,0,86,0

该赫特福德大学导视设计，以蓝色作为主色，搭配白色与黑色，既稳重又大气，给人一种智慧、理性的视觉感受，十分符合空间的功能。

CMYK：80,45,0,0
CMYK：0,0,0,0
CMYK：93,88,89,80

推荐配色方案

CMYK：80,45,0,0　　CMYK：0,95,38,0
CMYK：88,81,39,3

CMYK：83,49,2,0　　CMYK：94,93,48,18
CMYK：5,17,84,0

该导视作品以黑色为背景色，因其所占面积较大，所以版面沉稳、严肃、安静。整个作品中颜色较少，低明度的绿色和高明度的白色作为点缀，为严肃安静的空间增添了些许活力。多个箭头的设计，让方向感更明确。

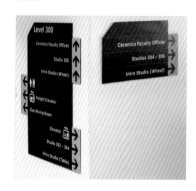

CMYK：87,82,87,73
CMYK：48,31,100,0
CMYK：0,0,0,0

推荐配色方案

CMYK：87,82,87,73　　CMYK：52,5,89,0
CMYK：72,68,0,0

CMYK：79,74,72,46　　CMYK：78,34,0,0
CMYK：0,63,91,0

2.6 色彩的冷暖

色彩的冷暖是人在心理上对色彩的一种感觉，但是这种感觉是相对的，除橙色与蓝色这两种色彩比较极端外，其他色彩的冷暖感觉相对比较平和。在导视作品中冷色和暖色所占版面面积的比例，不仅影响导视的视觉感受，还决定了导视的色彩倾向，也就是导视的冷暖色调。

该导视作品以黄色作为主色调，给人一种热情、温暖、活跃的视觉感受。以蓝色作为点缀色，在冷暖对比下，蓝色部分显得格外抢眼、突出。不完整的数字"2"在导视设计中显得特别有设计感。

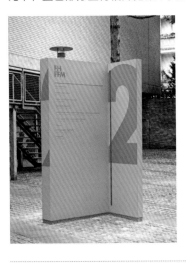

CMYK：19,47,93,0
CMYK：74,32,0,0
CMYK：47,40,56,0

推荐配色方案

CMYK：19,47,93,0　　CMYK：10,27,82,0
CMYK：52,5,89,0

CMYK：18,39,92,0　　CMYK：67,9,39,0
CMYK：6,67,47,0

该导视作品大面积使用了橙色，温暖、热情的橙色搭配白色等高明度的色彩，给人一种活力、兴奋、刺激的视觉感受。竖高的导视设计站立着，显得不臃肿。

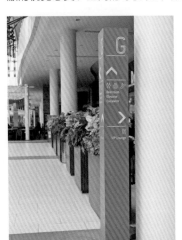

CMYK：15,72,98,0
CMYK：0,0,0,0

推荐配色方案

CMYK：6,67,96,0　　CMYK：142,100,78,7
CMYK：11,23,90,0

CMYK：8,55,87,0　　　CMYK：6,9,82,0
CMYK：70,25,99,0

该博物馆的导视设计以冷色调青色作为主色，沉静、稳重，肃穆，再搭配高明度的白色，十分具有视觉吸引力。不规则造型的导视设计贴合在墙体转角处，高级感满满。

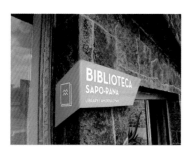

CMYK：62,2,24,0
CMYK：0,0,0,0

推荐配色方案

CMYK：62,2,24,0　　CMYK：0,68,93,0
CMYK：58,0,27,0

CMYK：67,10,19,0　　CMYK：76,10,57,0
CMYK：5,58,84,0

在该导视设计中，以蓝色作为主色调，蓝色属于冷色调，冰冷、严肃、理性。搭配高明度的白色与高纯度的绿色，让本来冰冷的画面增加了柔和、活力的气氛。

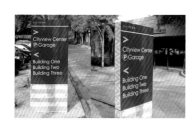

CMYK：95,81,0,0
CMYK：0,0,0,0
CMYK：60,0,100,0

推荐配色方案

CMYK：100,98,40,0　CMYK：100,100,63,46
CMYK：3,11,45,0

CMYK：100,97,38,0　　CMYK：78,55,0,0
CMYK：70,0,17,0

3

第3章

导视设计
基础色

导视作品的基础色可分为红、橙、黄、绿、青、蓝、紫、黑、白、灰。这些色彩是构成导视设计系统性和可辨认性的重要元素之一。同时色彩也具有营造氛围、创造意境的功能，能直接反映出某一空间环境的整体相貌，体现出时代气息。作为一种富含表情和情感的言语，色彩无疑是导视系统设计中不容忽视的要素之一。合理应用和搭配色彩，可以让导视设计更好地发挥其辨认作用，与消费者产生心理互动。

> 人的视觉对色彩的认识是非常敏感和易于记忆的，尤其是红、绿、蓝三种颜色。人眼对色彩的感知速度是不同的，色彩对人的视觉刺激强度也是不相同的。科学合理的色彩搭配可以增强导视设计整体的视觉冲击力，协助其从环境中脱颖而出。

> 色彩也会让人产生不同的联想，有具象的联想，也有抽象的情感联想。色彩会在不同的地点和环境中对不同的人产生不同的影响，所以在导视设计中，色彩不仅要特征明显，易辨识，易记忆，而且要与周围建筑环境保持一致性。

> 对导视设计的可辨识性而言，导视设计中色彩的运用要基于和谐、均衡和个性鲜明的原则，选择符合环境特点和大众审美心理的色彩，同时还要考虑色相、明度、纯度之间的调和与搭配。

3.1　红色

3.1.1　认识红色

　　红色：红色对人的视觉和心理刺激较其他色彩更加强烈。一般来说，一提到红色，人们就会想到节日、火焰等，所以红色有吉祥、喜气、热烈、奔放、活力、健康、朝气、欢乐的含义，但是在一些特定环境下其也会使人联想到流血、事故等，所以红色又有恐怖、死亡、危险、灾害的含义。红色具有强烈的视觉吸引力和情感倾向，在导视设计中常常被使用。

洋红色
RGB=207,0,112
CMYK=24,98,29,0

鲜红色
RGB=216,0,15
CMYK=19,100,100,0

鲑红色
RGB=242,155,135
CMYK=5,51,41,0

威尼斯红色
RGB=200,8,21
CMYK=28,100,100,0

胭脂红色
RGB=215,0,64
CMYK=19,100,69,0

山茶红色
RGB=220,91,111
CMYK=17,77,43,0

壳黄红色
RGB=248,198,181
CMYK=3,31,26,0

宝石红色
RGB=200,8,82
CMYK=28,100,54,0

玫瑰红色
RGB=30,28,100
CMYK=11,94,40,0

浅玫瑰红色
RGB=238,134,154
CMYK=8,60,24,0

浅粉红色
RGB=252,229,223
CMYK=1,15,11,0

灰玫红色
RGB=194,115,127
CMYK=30,65,39,0

朱红色
RGB=233,71,41
CMYK=9,85,86,0

火鹤红色
RGB=245,178,178
CMYK=4,41,22,0

勃艮第酒红色
RGB=102,25,45
CMYK=56,98,75,37

优品紫红色
RGB=225,152,192
CMYK=14,51,5,0

3.1.2 红色搭配

色彩调性： 热情、欢乐、热血、活力、兴奋、敌对、警示。

常用主题色：

CMYK: 49,100,100,29　CMYK: 0,84,38,0　CMYK: 0,91，96,0　CMYK: 5,87,24,0　CMYK: 2,56,9,0　CMYK: 14,66,50,0

常用色彩搭配

CMYK: 5,87,24,0
CMYK: 68,0,55,0

CMYK: 0,91,96,0
CMYK: 87,51,37

CMYK: 4,74,50,0
CMYK: 0,84,38,0

CMYK: 2,56,9,0
CMYK: 84,70,59,23

洋红色搭配青色，就如同花朵一样，呈现出娇艳、华丽、生机的视觉效果。

鲜红色有时会使人产生浮躁心理，因此在搭配时选择明度较低的蓝色，可适当缓解鲜艳色彩产生的刺激感。

灰玫红色搭配火鹤红色，色彩纯度较低，可使画面节奏感缓慢，给人留下轻松、平和的印象。

粉红色搭配深灰色，颜色层次分明，尽显时尚与优雅，非常适用于化妆品店的导视设计。

配色速查

热情	温暖	欢乐	警示

CMYK: 11,24,75,0
CMYK: 5,13,40,0
CMYK: 3,95,99,0
CMYK: 0,75,69,0

CMYK: 5,70,0,0
CMYK: 10,75,9,0
CMYK: 0,60,46,0
CMYK: 0,45,58,0

CMYK: 4,83,63,0
CMYK: 5,60,86,0
CMYK: 5,19,87,0
CMYK: 5,58,22,0

CMYK: 0,95,95,0
CMYK: 88,84,84,74
CMYK: 42,100,82,7
CMYK: 18,80,43,0

该购物中心的导视设计，基于旧导视进行再设计，将红蓝两种颜色巧妙地与电梯进行结合，运用于室内空间，既发挥了引导作用，又颇具趣味与创意。

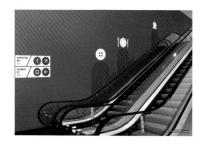

CMYK: 29,92,85,0
CMYK: 96,92,37,4
CMYK: 0,0,0,0

色彩点评

■ 在设计中选用红色作为背景色，给人的视觉带来强烈的刺激感，吸引人们的视线，易于人们记忆。

■ 蓝色的运用中和了红色带来的强刺激，增加了画面的动感，让人忽视这个购物中心的空间限制性。增加白色点缀画面，提升了空间的亮度。

■ 白色的图形与蓝色图形构成一种极具趣味性、创意性的设计，并与电梯形成巧妙的结合，不仅传递出楼层的信息，还让购物中心成为高辨识度的空间环境。

推荐色彩搭配

C: 18	C: 6	C: 7	C: 97	C: 29	C: 4	C: 83	C: 5	C: 29	C: 14	C: 1	C: 3
M: 86	M: 55	M: 14	M: 84	M: 92	M: 1	M: 54	M: 87	M: 92	M: 84	M: 70	M: 47
Y: 79	Y: 80	Y: 27	Y: 61	Y: 85	Y: 2	Y: 0	Y: 24	Y: 85	Y: 57	Y: 61	Y: 68
K: 0	K: 0	K: 0	K: 39	K: 0	K: 0	K: 0	K: 0	K: 0	K: 0	K: 0	K: 0

这是奥地利盔甲博物馆的户外导视设计。该导视设计改变常规的摆放位置，而是直接放置在地面石砖上。利用醒目大胆的红色和特别的环境来进行设计，具有创意性，增强了对人们的视觉上的吸引力，保证了其具有的导视功能。

色彩点评

■ 醒目的红色具有战争的寓意，将红色作为导视设计的主色，既符合博物馆的主题，又能使其从环境中脱颖而出。

■ 用白色作为红色的辅助颜色，既中和了红色所具有的躁动和强刺激的弱点，又将信息准确地传达给受众。

■ 将导视设计放置在灰色的地面上，极具创意性，又利于人们观看识别。

CMYK: 0,82,72,0
CMYK: 0,0,0,0

推荐色彩搭配

C: 0	C: 3	C: 5	C: 100	C: 79	C: 61	C: 0	C: 0	C: 0	C: 88	C: 18	C: 0
M: 75	M: 95	M: 13	M: 96	M: 28	M: 10	M: 84	M: 60	M: 87	M: 55	M: 14	M: 50
Y: 69	Y: 99	Y: 40	Y: 55	Y: 36	Y: 100	Y: 63	Y: 81	Y: 72	Y: 38	Y: 12	Y: 90
K: 0	K: 0	K: 0	K: 17	K: 0	K: 0	K: 0	K: 0	K: 0	K: 0	K: 0	K: 0

3.2.1　认识橙色

　　橙色：橙色是一种充满生气和活力的颜色，是暖色系中较温暖的颜色。它是红色和黄色的合体，因此，它具有红色的热情和黄色的暖意。当橙色越接近红色时，就会越显热情与躁动，越接近黄色时越显活力与刺激，居于红黄之间时就显温暖。也正因为橙色相对"暧昧"，所以在使用橙色作为导视设计的主色时，要注意辅助色的搭配，避免其他颜色主导橙色。

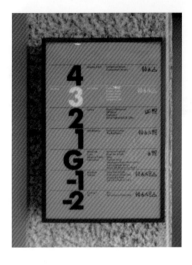

橘色
RGB=235,97,3
CMYK=9,75,98,0

柿子橙色
RGB=237,108,61
CMYK=7,71,75,0

橙色
RGB=235,85,32
CMYK=8,80,90,0

阳橙色
RGB=242,141,0
CMYK=6,56,94,0

橘红色
RGB=238,114,0
CMYK=7,68,97,0

热带橙色
RGB=242,142,56
CMYK=6,56,80,0

橙黄色
RGB=255,165,1
CMYK=0,46,91,0

杏黄色
RGB=229,169,107
CMYK=14,41,60,0

米色
RGB=228,204,169
CMYK=14,23,36,0

驼色
RGB=181,133,84
CMYK=37,53,71,0

琥珀色
RGB=203,106,37
CMYK=26,69,93,0

咖啡色
RGB=106,75,32
CMYK=59,69,98,28

蜂蜜色
RGB=250,194,112
CMYK=4,31,60,0

沙棕色
RGB=244,164,96
CMYK=5,46,64,0

巧克力色
RGB=85,37,0
CMYK=60,84,100,49

重褐色
RGB=139,69,19
CMYK=49,79,100,18

3.2.2　橙色搭配

色彩调性： 活跃、喜悦、温暖、富丽、辉煌、炽热、消沉、烦闷。
常用主题色：

CMYK: 27,82,95,0　　CMYK:11,86,84,0　　CMYK: 9,72,84,0　　CMYK: 0,64,91,0　　CMYK: 20,65,93,0　　CMYK: 10,32,91,0

常用色彩搭配

CMYK: 0,64,91,0　　　CMYK: 4,77,74,0　　　CMYK: 1,42,90,0　　　CMYK: 6,67,96,0
CMYK: 11,24,75,0　　　CMYK: 70,0,22,0　　　CMYK: 79,44,29,0　　　CMYK: 79,68,65,28

橙黄色搭配淡黄色，犹　　柿子橙搭配青色，高明　　橙黄色搭配蓝色，既活泼　　橘色搭配灰黑色，用中性
如一个开朗乐观的大男　　度的配色热情奔放，使　　又不失稳重，给人一种温　　色中和明亮的橙色，给人
孩，尽显年轻、活力。　　人感到亲切。　　　　　　暖、舒适的视觉感受。　　一种时尚大气的感受。

配色速查

活跃

CMYK: 4,77,74,0
CMYK: 9,32,68,0
CMYK: 0,51,68,0
CMYK: 53,0,12,0

喜悦

CMYK: 75,21,16,0
CMYK: 16,13,11,0
CMYK: 17,22,69,0
CMYK: 1,64,85,0

辉煌

CMYK: 9,75,98,0
CMYK: 14,48,89,0
CMYK: 18,66,44,0
CMYK: 18,0,40,0

沉稳

CMYK: 49,79,100,18
CMYK: 66,45,100,3
CMYK: 36,0,65,0
CMYK: 2,36,77,0

该购物中心的导视设计用不同明度的橙色作为背景色，既醒目又极具视觉吸引力，搭配黑色文字，简单直接地传递出区域功能的信息。

色彩点评

- 以大面积的橙色为背景色，具有强烈的视觉吸引力，能营造出温暖的氛围，给人一种亲切的视觉感受。
- 黑色作为辅助色，既中和了大量亮橙色带来的视觉刺激感，又清晰地传递出信息，引导受众。
- 将建筑空间里的三角体应用在设计中，增加了导视的辨识度，十分出彩。

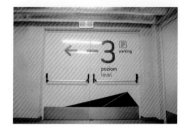

CMYK: 0,56,91,0
CMYK: 3,33,90,0
CMYK: 86,84,91,75

推荐色彩搭配

C: 14	C: 37	C: 12	C: 13	C: 91	C: 84	C: 5	C: 4	C: 6	C: 4	C: 60	C: 10
M: 16	M: 62	M: 9	M: 42	M: 61	M: 42	M: 59	M: 67	M: 51	M: 74	M: 8	M: 27
Y: 82	Y: 100	Y: 9	Y: 92	Y: 49	Y: 44	Y: 94	Y: 83	Y: 73	Y: 50	Y: 38	Y: 80
K: 0	K: 1	K: 0	K: 0	K: 6	K: 0	K: 0	K: 0	K: 0	K: 0	K: 0	K: 0

该大厦的导视设计用橙色作为背景，十分醒目，搭配灰色让设计变得温暖大气，同时灰色的数字2以超大的字号凸显出来，使人们的视线不由自主地被吸引过去，传递出信息。

色彩点评

- 设计以大面积的橙色为主色，醒目且具有强烈的视觉吸引力。
- 灰色作为辅助色，中和了主色的刺激感，显现出The BOW大厦的温暖大气，同时清晰地传递出主要信息。
- 用白色的文字和指示箭头丰富画面，既增加了画面的美感，又丰富细节，同时能有效引导受众。

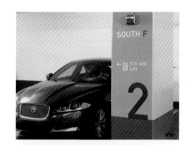

CMYK: 8,47,84,0
CMYK: 72,70,53,11
CMYK: 0,0,0,0

推荐色彩搭配

C: 8	C: 4	C: 71	C: 4	C: 16	C: 7	C: 86	C: 14	C: 0	C: 10	C: 6	C: 81
M: 42	M: 75	M: 25	M: 95	M: 72	M: 83	M: 44	M: 43	M: 59	M: 77	M: 5	M: 79
Y: 87	Y: 94	Y: 0	Y: 54	Y: 100	Y: 63	Y: 54	Y: 86	Y: 89	Y: 97	Y: 5	Y: 76
K: 0	K: 0	K: 0	K: 0	K: 0	K: 0	K: 1	K: 0	K: 0	K: 0	K: 0	K: 59

3.3 黄色

3.3.1 认识黄色

　　黄色： 黄色是所有颜色中光感最强、最活跃的颜色，是温暖、愉快、辉煌、充满希望和活力的色彩。明亮的黄色常常让人联想到太阳、光明、秋天、权力和黄金，但是黄色也会让人联想到危险、色情等。由于黄色是一种明度很高、性格也不稳定的色彩，所以在导视设计中要依据不同黄色所表达的不同情感基调，合理运用黄色。

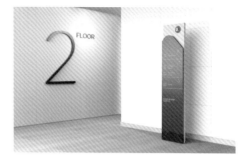

黄色
RGB=255,255,0
CMYK=10,0,83,0

铬黄色
RGB=253,208,0
CMYK=6,23,89,0

金色
RGB=255,215,0
CMYK=5,19,88,0

香蕉黄色
RGB=255,235,85
CMYK=6,8,72,0

鲜黄色
RGB=255,234,0
CMYK=7,7,87,0

月光黄色
RGB=155,244,99
CMYK=7,2,68,0

柠檬黄色
RGB=240,255,0
CMYK=17,0,84,0

万寿菊黄色
RGB=247,171,0
CMYK=5,42,92,0

香槟黄色
RGB=255,248,177
CMYK=4,3,40,0

奶黄色
RGB=255,234,180
CMYK=2,11,35,0

土著黄色
RGB=186,168,52
CMYK=36,33,89,0

黄褐色
RGB=196,143,0
CMYK=31,48,100,0

卡其黄色
RGB=176,136,39
CMYK=40,50,96,0

含羞草黄色
RGB=237,212,67
CMYK=14,18,79,0

芥末黄色
RGB=214,197,96
CMYK=23,22,70,0

灰菊色
RGB=227,220,161
CMYK=16,12,44,0

3.3.2　黄色搭配

色彩调性： 荣誉、快乐、开朗、活力、阳光、警示、庸俗、廉价、吵闹。

常用主题色：

CMYK: 16,0,72,0　　CMYK: 10,0,80,0　　CMYK: 4,25,88,0　　CMYK: 14,11,86,0　　CMYK: 17,13,65,0　　CMYK: 25,58,87,0

常用色彩搭配

CMYK: 16,0,72,0 CMYK: 70,0,22,0	CMYK: 4,25,88,0 CMYK: 88,55,38,0	CMYK: 5,19,88,0 CMYK: 47,94,100,19	CMYK: 31,48,100,0 CMYK: 0,71,84,0
柠檬黄色搭配天青色，这种颜色不仅开朗活泼，而且十分醒目，能令人放松身心。	铬黄色搭配蓝色，饱和度高，黄色的温暖欢快与蓝色的凉意忧郁相互对比衬托，常给人一种稳定感。	金色搭配勃艮第酒红色，配色鲜明，给人一种复古、怀念的感觉。	黄褐色搭配柿子橙色，是一种容易博得人们好感的色彩，会给人一种非常舒适的过渡感。

配色速查

活力	热情	优雅	吵闹
CMYK: 5,19,88,0 CMYK: 0,62,91,0 CMYK: 14,0,84,0 CMYK: 44,0,69,0	CMYK: 12,7,66,0 CMYK: 9,32,68,0 CMYK: 5,60,86,0 CMYK: 17,80,85,0	CMYK: 32,35,93,0 CMYK: 11,21,87,0 CMYK: 74,51,54,2 CMYK: 9,7,56,0	CMYK: 23,22,70,0 CMYK: 64,67,100,34 CMYK: 22,0,82,0 CMYK: 31,78,100,0

该巴塞罗那历史遗迹导视设计，画面用明亮的黄色作为背景色，十分醒目，又搭配了在欧洲和北美洲具有"走向"含义的绿色的、很大的字体和粗壮的线条，视觉辨识度极强，画面丰富，主次分明地传达出信息，起到引导的作用。

色彩点评

- 该导视设计以黄色为背景色，具有强烈的视觉吸引力。
- 用蓝色作为辅助色，配色对比强烈而大胆，既清晰地传递区域的功能信息，同时又降低了黄色的刺激性。
- 整个导视设计利用黄色与蓝色进行色彩搭配，既发挥了城市导视的作用，又为EL BORN CC城市增添了几分活力与朝气。

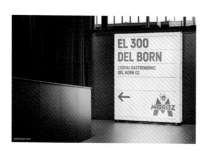

CMYK: 6,16,88,0
CMYK: 84,52,44,0
CMYK: 0,0,0,0
CMYK: 78,82,83,67

推荐色彩搭配

C: 14	C: 37	C: 12	C: 13	C: 85	C: 14	C: 7	C: 39	C: 8	C: 0	C: 5	C: 46
M: 16	M: 62	M: 9	M: 42	M: 81	M: 16	M: 83	M: 54	M: 55	M: 0	M: 7	M: 80
Y: 82	Y: 100	Y: 9	Y: 92	Y: 93	Y: 84	Y: 63	Y: 100	Y: 89	Y: 0	Y: 62	Y: 100
K: 0	K: 1	K: 0	K: 0	K: 74	K: 0	K: 0	K: 1	K: 0	K: 0	K: 0	K: 14

该楼体导视设计用黄色的粗线与较大的字，放置于每层阶梯的转角处，不仅具有视觉吸引力，还具有很强的辨识度，更是对整个楼内结构进行了说明与引导。

色彩点评

- 以黄色作为该导视设计的主色，十分醒目。黄色的线条与文字依托楼梯，既具有引导的作用，又增加了楼梯的美感。
- 楼梯以灰色作为辅助色，低调的灰色能有效地降低黄色的亮度和温度，使设计鲜艳却不失和谐，活泼却又蕴含沉稳。
- 整个设计巧妙地将楼梯与导视结合在一起，颇具创意与辨识度，同时黄色与灰色的搭配也为整栋楼增添了几分浪漫与优雅。

CMYK: 40,34,20,0
CMYK: 18,9,72,0
CMYK: 28,23,91,0

推荐色彩搭配

C: 3	C: 81	C: 94	C: 11	C: 10	C: 55	C: 78	C: 100	C: 14	C: 36	C: 73	C: 49
M: 94	M: 79	M: 78	M: 21	M: 0	M: 7	M: 34	M: 91	M: 9	M: 0	M: 30	M: 62
Y: 77	Y: 76	Y: 23	Y: 86	Y: 77	Y: 98	Y: 0	Y: 47	Y: 87	Y: 75	Y: 60	Y: 100
K: 0	K: 59	K: 0	K: 0	K: 0	K: 0	K: 0	K: 8	K: 0	K: 0	K: 0	K: 7

3.4.1 认识绿色

绿色：绿色是一种中性颜色，因此绿色的性格较为平和、安稳、大度。绿色是人们在大自然中见到的最多的颜色之一，所以一提到绿色，人们首先想到的就是自然、森林、绿植、嫩芽、湖水等。绿色不仅具有自然、清新、健康、青春、活力、生命与希望等含义，还能有效降低视觉疲劳，让人产生舒适、平静的感觉。

黄绿色
RGB=216,230,0
CMYK=25,0,90,0

草绿色
RGB=170,196,104
CMYK=42,13,70,0

枯叶绿色
RGB=174,186,127
CMYK=39,21,57,0

孔雀石绿色
RGB=0,142,87
CMYK=82,29,82,0

苹果绿色
RGB=158,189,25
CMYK=47,14,98,0

苔藓绿色
RGB=136,134,55
CMYK=46,45,93,1

碧绿色
RGB=21,174,105
CMYK=75,8,75,0

铬绿色
RGB=0,101,80
CMYK=89,51,77,13

墨绿色
RGB=0,64,0
CMYK=90,61,100,44

芥末绿色
RGB=183,186,107
CMYK=36,22,66,0

绿松石绿色
RGB=66,171,145
CMYK=71,15,52,0

孔雀绿色
RGB=0,128,119
CMYK=85,40,58,1

叶绿色
RGB=135,162,86
CMYK=55,28,78,0

橄榄绿色
RGB=98,90,5
CMYK=66,60,100,22

青瓷绿色
RGB=123,185,155
CMYK=56,13,47,0

钴绿色
RGB=106,189,120
CMYK=62,6,66,0

3.4.2　绿色搭配

色彩调性： 春天、天然、和平、安全、平静、希望、沉闷、陈旧、健康。

常用主题色：

CMYK: 28,1,86,0　　CMYK: 48,0,96,0　　CMYK: 56,36,100,0　　CMYK: 88,49,80,11　　CMYK: 80,47,100,8　　CMYK: 87,58,98,33

常用色彩搭配

CMYK: 48,0,96,0
CMYK: 75,17,40,0

CMYK: 62,6,66,0
CMYK: 18,5,83,0

CMYK: 87,45,86,6
CMYK: 95,92,81,74

CMYK: 87,58,98,33
CMYK: 32,83,82,1

苹果绿色搭配青蓝色，对比协调柔和，给人一种平静、放松、稳定的视觉感受。

钴绿色搭配鲜黄色，较为活泼，散发着青春的气息，可提升整个设计的视觉吸引力。

琉璃绿色搭配黑色，明度、纯度都较高，给人一种鲜活明快、高端大气的视觉感受。

深绿色搭配暗红色，两者亮度都较低，常常给人一种复古、稳重的视觉感受。

配色速查

| 稳重 | 生机 | 活泼 | 希望 |

CMYK: 91,75,87,66,
CMYK: 91,62,100,46
CMYK: 82,33,87,0
CMYK: 79,40,99,2

CMYK: 18,0,34,0
CMYK: 80,63,99,43
CMYK: 57,24,93,0
CMYK: 4,9,27,0

CMYK: 37,0,82,0
CMYK: 0,63,37,0
CMYK: 9,0,62,0
CMYK: 63,0,52,0

CMYK: 47,14,98,0
CMYK: 18,84,24,0
CMYK: 26,93,89,0
CMYK: 14,16,89,0

该图书馆导视设计使用大面积的绿色，具有很强的视觉吸引力，同时用白色的线组成的人作为设计主体图案，使厕所的位置一目了然。两个方位的标识牌更易人们接收信息。

色彩点评

- 以绿色为主色，鲜艳的绿色不仅能缓解人们的视觉疲劳，还能为WALLACE图书馆增加生机和活力。
- 灰色作为辅助色，低调的灰色能让绿色变得更加突出，使其变得更加醒目。白色点缀画面，增加了亮度与细节。
- 整个设计利用厕所的位置将标识牌进行全方位展示，易于人们接收信息，同时绿色与灰色、白色的搭配也为整栋楼增添了几分生机与稳重。

CMYK: 68,28,100,0
CMYK: 73,66,63,19
CMYK: 0,0,0,0

推荐色彩搭配

C: 32	C: 49	C: 15	C: 57	C: 57	C: 66	C: 40	C: 15	C: 44	C: 52	C: 5	C: 87
M: 0	M: 11	M: 0	M: 5	M: 5	M: 0	M: 100	M: 17	M: 6	M: 68	M: 2	M: 47
Y: 60	Y: 100	Y: 81	Y: 94	Y: 94	Y: 60	Y: 88	Y: 83	Y: 96	Y: 100	Y: 2	Y: 100
K: 0	K: 0	K: 0	K: 0	K: 0	K: 0	K: 6	K: 0	K: 0	K: 0	K: 0	K: 11

该购物中心导视设计以大面积的绿色作为背景色，给受众带来一种舒适、亲切的视觉感受，用简单的图案进行装饰，不仅让画面细节变得更加丰富，而且使设计具有很高的辨识度，更是很好地指明电动汽车充电站的方向。

色彩点评

- 大面积的绿色具有很好的视觉凝聚力，能让受众产生亲切、舒适的视觉感受，缓解受众的视觉疲劳，同时又符合充电站绿色环保的特点。
- 用明亮的白色点缀画面，十分醒目，既增加了整体的美感，又很好地发挥了导视功能。
- 该导视设计充分利用了充电站的特点，用绿色与白色的经典搭配将插头和购物中心的标志表现出来，使整个空间环境具有很高的辨识度。

CMYK: 62,39,91,0
CMYK: 80,65,99,47
CMYK: 0,0,0,0

推荐色彩搭配

C: 12	C: 58	C: 52	C: 55	C: 7	C: 43	C: 0	C: 67	C: 43	C: 68	C: 59	C: 20
M: 12	M: 0	M: 5	M: 0	M: 1	M: 12	M: 0	M: 0	M: 0	M: 16	M: 19	M: 16
Y: 76	Y: 80	Y: 22	Y: 18	Y: 73	Y: 0	Y: 0	Y: 95	Y: 9	Y: 0	Y: 100	Y: 73
K: 0	K: 0	K: 0	K: 0	K: 0	K: 0	K: 0	K: 0	K: 0	K: 0	K: 0	K: 0

3.5 青色

3.5.1 认识青色

青色： 青色通常象征着冷静、沉稳。色调的变化能使青色表现出不同的效果，当它和同类色或邻近色进行搭配时，会给人留下朝气十足、精力充沛的印象，和灰调颜色进行搭配时则会呈现古典、清幽之感。

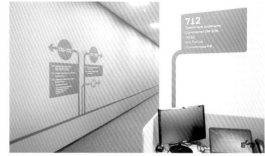

青色
RGB=0,255,255
CMYK=55,0,18,0

铁青色
RGB=82,64,105
CMYK=89,83,44,8

深青色
RGB=0,78,120
CMYK=96,74,40,3

天青色
RGB=135,196,237
CMYK=50,13,3,0

群青色
RGB=0,61,153
CMYK=99,84,10,0

石青色
RGB=0,121,186
CMYK=84,48,11,0

青绿色
RGB=0,255,192
CMYK=58,0,44,0

青蓝色
RGB=40,131,176
CMYK=80,42,22,0

瓷青色
RGB=175,224,224
CMYK=37,1,17,0

淡青色
RGB=225,255,255
CMYK=14,0,5,0

白青色
RGB=228,244,245
CMYK=14,1,6,0

青灰色
RGB=116,149,166
CMYK=61,36,30,0

水青色
RGB=88,195,224
CMYK=62,7,15,0

藏青色
RGB=0,25,84
CMYK=100,100,59,22

清漾青色
RGB=55,105,86
CMYK=81,52,72,10

浅葱色
RGB=210,239,232
CMYK=22,0,13,0

3.5.2　青色搭配

色彩调性： 亲切、朴实、乐观、欢快、淡雅、安静、沉稳、科技、严肃、阴险、消极、沉静、深沉、冰冷。

常用主题色：

| CMYK: 55,0,18,0 | CMYK: 58,0,25,0 | CMYK: 80,42,22,0 | CMYK: 80,31,38,0 | CMYK: 96,74,40,31 | CMYK: 49,0,24,0 |

常用色彩搭配

CMYK: 50,13,3,0
CMYK: 5,59,94,0

蓝绿色搭配浅绿色，这种搭配清新自然。

CMYK: 55,0,18,0
CMYK: 97,84,72,59

青色搭配黑色，是一种视觉吸引力较强的配色，能给人留下冷静、沉稳的视觉印象。

CMYK: 84,48,11,0
CMYK: 58,0,53,0

青蓝色搭配绿松石绿色，令人联想到清透的湖水，给人一种清凉、安静之感。

CMYK: 96,74,40,3
CMYK: 16,1,67,0

深青色搭配月光黄色，犹如黑夜与白天相碰撞，多用于婴幼儿产品中。

配色速查

活跃	亲切	沉静	科技

CMYK: 86,53,40,0	CMYK: 81,31,44,0	CMYK: 68,15,26,0	CMYK: 92,65,27,0
CMYK: 11,1,69,0	CMYK: 9,71,34,0	CMYK: 77,24,31,0	CMYK: 6,5,5,0
CMYK: 57,24,93,0	CMYK: 7,8,11,0	CMYK: 84,69,60,23	CMYK: 56,21,10,0
CMYK: 8,11,31,0	CMYK: 80,77,88,64	CMYK: 83,56,35,0	CMYK: 88,81,39,3

该导视设计使用大面积的青色巧妙地装饰楼梯，给人一种向上延伸的视觉感受，消除了箭头指引的无趣感，颇具创意。同时用黑色西班牙语的大字传递出"这是一个很好的阅读地方"的信息，十分醒目。

色彩点评

■ 以青色作为该导视设计的主色，既具有很好的视觉吸引力，又增加了水泥楼空间环境的生机与活力。

▨ 楼梯的灰色作为环境色，更加衬托出青色的醒目，同时黑色的大字，清晰地传递出信息，又辅助青色将导视功能更好地发挥出来。

■ 整个导视设计简洁明了，利用环境将青色与文字进行合理的设计，既有效地发挥了引导的作用，又具有很高的辨识度。

CMYK: 71,16,15,0
CMYK: 93,88,89,0

推荐色彩搭配

C: 66	C: 81	C: 37	C: 62		C: 14	C: 4	C: 67	C: 84		C: 92	C: 27	C: 60	C: 99
M: 75	M: 52	M: 1	M: 7		M: 11	M: 96	M: 0	M: 69		M: 70	M: 14	M: 14	M: 84
Y: 100	Y: 72	Y: 17	Y: 15		Y: 86	Y: 46	Y: 10	Y: 65		Y: 1	Y: 11	Y: 18	Y: 56
K: 0	K: 10	K: 0	K: 0		K: 0	K: 0	K: 0	K: 30		K: 0	K: 0	K: 0	K: 28

该办公室导视设计首先映入眼帘的是大面积的青色与青色的线围成的"7"，十分醒目，成为视觉焦点。旁边的指示牌，以青色为底白色文字为内容，清晰明了地将区域信息传递出去。

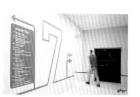

色彩点评

■ 以青色作为该导视设计的主色，鲜艳的青色具有很好的视觉凝聚力。

▨ 用明亮的白色文字点缀画面，十分醒目，既增加了设计的美感，又让文字信息凸显。同时，少量橙色的运用，为整个办公室设计增添了几分活泼与暖意。

■ 该导视设计采用青色与白色、橙色搭配，为办公室增加了几抹亮色，使其更加安静舒适，点线面的结合使整个办公室的空间环境具有很高的辨识度。

CMYK: 81,31,42,0
CMYK: 0,0,0,0
CMYK: 5,53,86,0

推荐色彩搭配

C: 44	C: 78	C: 92	C: 67		C: 66	C: 71	C: 79	C: 87		C: 1	C: 4	C: 0	C: 78
M: 0	M: 24	M: 65	M: 0		M: 0	M: 1	M: 24	M: 48		M: 75	M: 23	M: 51	M: 41
Y: 21	Y: 36	Y: 27	Y: 10		Y: 30	Y: 34	Y: 44	Y: 57		Y: 71	Y: 54	Y: 68	Y: 48
K: 0	K: 0	K: 0	K: 0		K: 0	K: 0	K: 0	K: 2		K: 0	K: 0	K: 0	K: 0

3.6.1　认识蓝色

　　蓝色：蓝色是冷色调中比较极端冷的色彩。蓝色通常象征着海洋、天空、湖水、宇宙等，它常常表现出一种美丽、梦幻、冷静、理智、安详与广阔的色彩调性。蓝色的注目性和识别性都不是很高，但它具有理智、沉稳、安全、科技、宁静、智慧、严谨、纯洁、寒冷的意象，所以常常被应用于设计中。

蓝色
RGB=0,0,255
CMYK=92,75,0,0

矢车菊蓝色
RGB=100,149,237
CMYK=64,38,0,0

午夜蓝色
RGB=0,51,102
CMYK=100,91,47,9

爱丽丝蓝色
RGB=240,248,255
CMYK=8,2,0,0

天蓝色
RGB=0,127,255
CMYK=80,50,0,0

深蓝色
RGB=1,1,114
CMYK=100,100,54,6

皇室蓝色
RGB=65,105,225
CMYK=79,60,0,0

水晶蓝色
RGB=185,220,237
CMYK=32,6,7,0

蔚蓝色
RGB=4,70,166
CMYK=96,78,1,0

道奇蓝色
RGB=30,144,255
CMYK=75,40,0,0

浓蓝色
RGB=0,90,120
CMYK=92,65,44,4

孔雀蓝色
RGB=0,123,167
CMYK=84,46,25,0

普鲁士蓝色
RGB=0,49,83
CMYK=100,88,54,23

宝石蓝色
RGB=31,57,153
CMYK=96,87,6,0

蓝黑色
RGB=0,14,42
CMYK=100,99,66,57

水墨蓝色
RGB=73,90,128
CMYK=80,68,37,1

3.6.2 蓝色搭配

色彩调性： 沉静、冷淡、理智、高深、科技、沉闷、死板、压抑。

常用主题色：

| CMYK: 75,40,0,0 | CMYK: 80,50,0,0 | CMYK: 96,78,1,0 | CMYK: 92,75,0,0 | CMYK: 84,46,25,0 | CMYK: 92,65,44,4 |

常用色彩搭配

CMYK: 80,50,0,0
CMYK: 100,91,52,21

天蓝色搭配午夜蓝色，同类蓝色进行搭配，给人以稳定、低调的视觉印象。

CMYK: 84,46,25,0
CMYK: 11,45,82,0

孔雀蓝色搭配橙黄色，给人以理性的感觉，整体配色舒适、和谐，严谨但不失透气性。

CMYK: 75,40,0,0
CMYK: 97,84,72,59

道奇蓝色搭配黑色，这种色彩搭配比较沉稳，给人一种稳重高端的视觉感受。

CMYK: 80,68,37,1
CMYK: 62,72,0,0

蓝色搭配红色，对比强烈，是经典的配色之一，既沉稳又不失活泼。

配色速查

冷淡

CMYK: 84,46,25,0
CMYK: 55,16,1,0
CMYK: 71,16,55,0
CMYK: 17,4,59,0

活泼

CMYK: 100,91,47,8
CMYK: 78,34,0,0
CMYK: 6,9,77,0
CMYK: 79,53,0,0

科技

CMYK: 81,54,0,0
CMYK: 65,28,0,0
CMYK: 100,88,37,2
CMYK: 92,70,9,0

稳重

CMYK: 91,75,87,66
CMYK: 100,92,41,2
CMYK: 0,0,0,0
CMYK: 81,44,11,0

该酒店导视设计采用了立体的设计方式，使深蓝色的带有木质纹理的标识牌具有叠加递进的效果，与酒店的整体十分融合。标牌使用蓝、白、黑的配色，干净整洁大方，利用白色的文字对功能区域进行划分，十分醒目，增强了空间的辨识度。

色彩点评

- 以深蓝色作为该导视设计的主色，深蓝色在洁白的环境中具有很好的视觉凝聚力，同时容易让人对酒店产生信赖感，利于酒店品牌形象的树立。
- 明亮的白色在深蓝色的背景下十分醒目，让文字信息更加突出，很好地发挥出了导视功能。同时，少量黑色的加入，为整个设计增加了几分稳重。
- 该导视设计采用深蓝色与白色、黑色搭配，不仅与酒店的整体环境匹配，又使设计具有很高的辨识度。立体标识牌的设计又增加了几分时尚感与创意性。

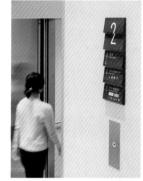

CMYK: 90,63,24,0
CMYK: 0,0,0,0
CMYK: 93,88,89,80

推荐色彩搭配

C: 96	C: 75	C: 83	C: 17	C: 88	C: 100	C: 13	C: 2	C: 100	C: 78	C: 6	C: 79
M: 78	M: 41	M: 54	M: 53	M: 65	M: 92	M: 52	M: 71	M: 91	M: 34	M: 9	M: 53
Y: 19	Y: 0	Y: 0	Y: 97	Y: 0	Y: 41	Y: 36	Y: 91	Y: 47	Y: 0	Y: 77	Y: 0
K: 0	K: 0	K: 0	K: 0	K: 0	K: 2	K: 0	K: 0	K: 8	K: 0	K: 0	K: 0

该Work美国联合办公区导视设计采用了蓝色与绿色交叠的设计方式，标识牌具有层次感。大面积蓝色的使用，与空间的办公功能匹配，利用白色的文字对功能区域进行指引，与深蓝色形成强烈的对比，十分醒目。下方的条纹设计，丰富了画面，增强了设计的辨识度。

色彩点评

- 以大面积蓝色作为设计的主色，格调安静舒适，同时也与整个空间的办公功能相协调。
- 以明亮的绿色作为辅助色，提升了设计的亮度，使整个导视更加活跃、轻松、愉快，用明亮的白色文字点缀画面，十分醒目，增加了设计的美感，使各个区域的指示更加明确简洁。
- 整个设计采用蓝色与绿色和白色搭配，为办公区增加了几抹亮色，使办公也变得轻松自在，绿色曲线的加入，动感十足，增加了画面的设计感。

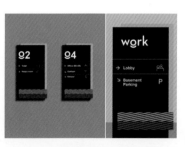

CMYK: 100,100,61,22
CMYK: 64,4,56,0
CMYK: 0,0,0,0

推荐色彩搭配

C: 9	C: 59	C: 95	C: 81	C: 7	C: 8	C: 4	C: 100	C: 69	C: 18	C: 18	C: 100
M: 22	M: 0	M: 96	M: 70	M: 15	M: 39	M: 91	M: 100	M: 0	M: 68	M: 94	M: 91
Y: 88	Y: 43	Y: 26	Y: 0	Y: 22	Y: 82	Y: 44	Y: 61	Y: 32	Y: 41	Y: 39	Y: 35
K: 0	K: 0	K: 0	K: 0	K: 0	K: 0	K: 0	K: 22	K: 0	K: 0	K: 0	K: 0

3.7 紫色

3.7.1 认识紫色

紫色： 紫色是一种不确定的色彩,它由温暖的红色和冷静的蓝色叠加而成，比红色更柔和，比蓝色更温暖。它在冷暖之间游离不定，再加上蓝调的性质，很容易在人们心理上留下不确定的印象。对于紫色来说，不同的亮度给人的视觉感受也是各不相同的，幽暗深邃的紫色显得高贵神秘，明度较高的紫色凸显浪漫优雅。

紫色
RGB=102,0,255
CMYK=81,79,0,0

木槿紫色
RGB=124,80,157
CMYK=63,77,8,0

矿紫色
RGB=172,135,164
CMYK=40,52,22,0

浅灰紫色
RGB=157,137,157
CMYK=46,49,28,0

淡紫色
RGB=227,209,254
CMYK=15,22,0,0

藕荷色
RGB=216,191,206
CMYK=18,29,13,0

三色堇紫色
RGB=139,0,98
CMYK=59,100,42,2

江户紫色
RGB=111,89,156
CMYK=68,71,14,0

靛青色
RGB=75,0,130
CMYK=88,100,31,0

丁香紫色
RGB=187,161,203
CMYK=32,41,4,0

锦葵紫色
RGB=211,105,164
CMYK=22,71,8,0

蝴蝶花紫色
RGB=166,1,116
CMYK=46,100,26,0

紫藤色
RGB=141,74,187
CMYK=61,78,0,0

水晶紫色
RGB=126,73,133
CMYK=62,81,25,0

淡紫丁香色
RGB=237,224,230
CMYK=8,15,6,0

蔷薇紫色
RGB=214,153,186
CMYK=20,49,10,0

3.7.2 紫色搭配

色彩调性： 芬芳、高贵、优雅、自傲、敏感、内向、冰冷、严厉。

常用主题色：

| CMYK: 88,100,31,0 | CMYK: 62,81,25,0 | CMYK: 46,100,26,0 | CMYK: 40,52,22,0 | CMYK: 68,71,14,0 | CMYK: 22,71,8,0 |

常用色彩搭配

| CMYK: 11,66,4,0 | CMYK: 22,71,8,0 | CMYK: 88,100,31,0 | CMYK: 68,71,14,0 |
| CMYK: 50,100,100,30 | CMYK: 9,13,5,0 | CMYK: 14,48,82,0 | CMYK: 69,3,71,0 |

水晶紫色搭配勃艮第酒红色，高尚雅致，是表现成熟女性魅力的绝佳颜色。

锦葵紫色搭配浅粉红色，犹如公主般粉嫩可爱，使人心生一种保护欲。

靛青色搭配热带橙色，鲜明的配色活力十足，令人心情舒畅。

江户紫色搭配碧绿色，让人联想到芬芳的薰衣草，高档、优雅、有格调。

配色速查

芬芳	优雅	敏感	神秘

CMYK: 60,98,27,0	CMYK: 68,71,14,0	CMYK: 88,100,31,0	CMYK: 45,64,0,0
CMYK: 46,86,0,0	CMYK: 63,8,46,0	CMYK: 99,100,64,42	CMYK: 70,100,37,1
CMYK: 18,38,8,0	CMYK: 63,8,46,0	CMYK: 51,63,0,0	CMYK: 0,0,0,0
CMYK: 19,57,1,0	CMYK: 36,4,5,0	CMYK: 36,24,0,0	CMYK: 83,100,37,0

该导视设计以自行车为设计元素，使自行车停放处一目了然。两种不同明度的紫色作为主色，在空旷的户外极具视觉吸引力，同时还增加了城市的优雅神秘。白色的文字在深紫色的衬托下对功能区域进行指引，十分醒目，增强了设计的辨识度。

色彩点评

- 以两种明度不同的紫色作为主色，既有城市的优雅浪漫，又为城市增添了几分神秘感，在空旷的户外极具视觉吸引力。
- 以明亮的白色作为辅助色，明亮的白色文字十分醒目，既很好地发挥了对区域功能性的介绍作用，又提亮了画面，为受众带来几分自由的感受。
- 整个设计采用紫色与白色搭配，既为城市增添了神秘浪漫的色彩，又增加了空间的宽敞感。

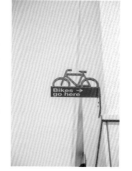

CMYK: 53,96,59,11
CMYK: 37,81,7,0
CMYK: 0,0,0,0

推荐色彩搭配

C: 72	C: 42	C: 14	C: 3	C: 37	C: 75	C: 7	C: 92	C: 61	C: 30	C: 74	C: 100
M: 97	M: 90	M: 84	M: 47	M: 81	M: 24	M: 89	M: 92	M: 99	M: 40	M: 14	M: 100
Y: 49	Y: 58	Y: 57	Y: 68	Y: 7	Y: 5	Y: 0	Y: 58	Y: 55	Y: 19	Y: 29	Y: 63
K: 15	K: 2	K: 0	K: 0	K: 0	K: 0	K: 0	K: 39	K: 18	K: 0	K: 0	K: 38

该雅虎中心导视设计，画面中首先映入眼帘的是较大的、以深紫色的圆为背景的"Y"与深紫色感叹号，具有较好的视觉凝聚力，同时灰色的四边形给人一种轻松舒适的视觉感受，强化了设计的优雅大方感。紫色的字在灰色背景的衬托下，变得更加醒目。整个设计简洁大方，让人对区域的名称一目了然。

色彩点评

- 以深紫色作为设计的主色，神秘高贵，突出了雅虎中心的身份地位。
- 以中性的灰色作为辅助色，强化了设计的视觉效果，尽显设计的优雅高贵。衬托紫色，凸出紫色文字，很好地发挥了导视的说明功能。
- 整个设计采用深紫色与灰色搭配，十分和谐，具有很好的视觉效果，既有互联网的神秘，又突出雅虎身份的高贵。

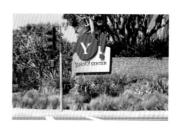

CMYK: 63,84,24,0
CMYK: 26,18,16,0

推荐色彩搭配

C: 64	C: 75	C: 83	C: 17	C: 33	C: 47	C: 70	C: 82	C: 84	C: 66	C: 100	C: 91
M: 84	M: 41	M: 54	M: 53	M: 99	M: 85	M: 91	M: 87	M: 100	M: 100	M: 100	M: 72
Y: 22	Y: 0	Y: 0	Y: 97	Y: 32	Y: 0	Y: 0	Y: 0	Y: 65	Y: 36	Y: 47	Y: 30
K: 0	K: 0	K: 0	K: 0	K: 0	K: 0	K: 0	K: 0	K: 53	K: 1	K: 4	K: 0

3.8.1 认识黑、白、灰

黑色：黑色是最暗的颜色，常被人们称为"极色"，它有黑暗、夜幕、死亡、庄重、阴郁、沉稳等诸多象征意义。在导视设计中，若用黑色与有彩色进行搭配，会使有彩色变得更加鲜明；若使用黑色作为背景色，可以使整个画面更收敛，也更容易统一。

白色：白色是最亮的颜色，它能增加空间的宽敞感，白色是纯净、正义、神圣、纯粹、透明、高贵、清纯、坦然的象征，对易动怒的人可起到情绪调节作用。在导视设计中，若用白色与有彩色搭配时，会在一定程度上增加有彩色的明度，增强设计的灵动感；若以白色为背景色时，则会使设计的细节更清晰，让人的视线更容易集中在设计的视觉焦点上。

灰色：灰色是可以最大限度地满足人眼对色彩明度舒适要求的中性色。因为它的注目性很低，所以与任何颜色搭配都能获得良好的视觉效果，既不会对比过于强烈，也不会遮掩其他色彩。

白色
RGB=255,255,255
CMYK=0,0,0,0

月光白色
RGB=253,253,239
CMYK=2,1,9,0

雪白色
RGB=233,241,246
CMYK=11,4,3,0

象牙白色
RGB=255,251,240
CMYK=1,3,8,0

10%亮灰色
RGB=230,230,230
CMYK=12,9,9,0

50%灰色
RGB=102,102,102
CMYK=67,59,56,6

80%炭灰色
RGB=51,51,51
CMYK=79,74,71,45

黑色
RGB=0,0,0
CMYK=93,88,89,88

3.8.2 黑、白、灰搭配

色彩调性： 经典、洁净、柔和、平凡、高贵、优雅、沉闷、悲伤、沉稳。

常用主题色：

CMYK: 0,0,0,0　　CMYK: 2,1,9,0　　CMYK: 12,9,9,0　　CMYK: 67,59,56,6　　CMYK: 79,74,71,45　　CMYK: 93,88,89,88

常用色彩搭配

CMYK: 0,0,0,0 CMYK: 74,30,20,0	CMYK: 25,58,0,0 CMYK: 79,96,74,67	CMYK: 33,31,7,0 CMYK: 3,47,16,0	CMYK: 3,82,23,0 CMYK: 7,62,52,0
白色搭配蓝色，犹如晴朗的天空一样，在视觉上给人一种舒适、纯净的感受。	10％亮灰色搭配水墨蓝，可让人想起汽车、电器等行业，给人留下严谨、稳重的印象。	50％灰色搭配亮黄色，既热情温暖又含蓄，给人一种温暖、热情的视觉感受。	黑色搭配红色，经典的配色之一，具有强烈的视觉冲击力，给人高贵而稳定的视觉印象。

配色速查

柔和	大气	优雅	经典

| CMYK: 18,14,12,0
CMYK: 6,5,5,0
CMYK: 87,65,100,52
CMYK: 61,33,60,0 | CMYK: 89,84,83,74
CMYK: 0,0,0,0
CMYK: 29,23,22,0
CMYK: 53,44,42,0 | CMYK: 67,59,56,6
CMYK: 16,25,28,0
CMYK: 49,28,28,0
CMYK: 42,51,89,1 | CMYK: 93,88,89,88
CMYK: 13,10,10,0
CMYK: 25,92,79,0
CMYK: 56,99,78,39 |

该百货商场导视设计以浮雕为设计元素，立体感极强，简约而丰富，艺术而端庄。

色彩点评

■ 以白色作为设计的主色调，大面积的白色提升了空间的亮度，增强了空间的宽敞感与艺术气息。

■ 黑色的运用，增加了颜色的对比度，使空间环境更显沉稳端庄，少量亮绿色点缀画面，增强了画面的设计感。

■ 整个设计采用白色与黑色、绿色搭配，十分和谐，具有很好的视觉效果，同时使商场具有较强的艺术感。

CMYK: 0,0,0,0
CMYK: 79,77,77,57
CMYK: 27,0,84,0

推荐色彩搭配

C: 58	C: 4	C: 67	C: 5
M: 48	M: 1	M: 3	M: 87
Y: 47	Y: 2	Y: 39	Y: 24
K: 0	K: 0	K: 0	K: 0

C: 82	C: 0	C: 84	C: 11
M: 77	M: 0	M: 56	M: 96
Y: 75	Y: 0	Y: 0	Y: 75
K: 0	K: 0	K: 0	K: 0

C: 3	C: 7	C: 5	C: 79
M: 70	M: 2	M: 4	M: 28
Y: 72	Y: 86	Y: 4	Y: 36
K: 0	K: 1	K: 0	K: 0

该雅虎中心导视设计，画面中首先映入眼帘的是浅白色的箭头，具有很好的视觉引导作用，黑色的英文对功能区域进行说明。设计简约，一目了然，让灰色的混凝土空间成为一个高辨识度的空间环境，同时也为其注入了一丝活力。

色彩点评

■ 以白色作为设计的主色调，既具有较强的视觉吸引力，又提升了空间的亮度与活力。

■ 黑色作为辅助色，与白色对比强烈，凸显出文字内容，很好地发挥了导视的说明功能。

■ 整个设计采用经典的黑白搭配方式，在灰色的混凝土空间里十分具有辨识度。

CMYK: 0,0,0,0
CMYK: 78,82,83,67

推荐色彩搭配

C: 68	C: 18	C: 9	C: 54
M: 0	M: 14	M: 31	M: 49
Y: 55	Y: 12	Y: 68	Y: 2
K: 0	K: 0	K: 0	K: 0

C: 88	C: 82	C: 6	C: 52
M: 84	M: 77	M: 5	M: 43
Y: 84	Y: 75	Y: 5	Y: 41
K: 74	K: 56	K: 0	K: 0

C: 83	C: 75	C: 18	C: 0
M: 54	M: 41	M: 14	M: 50
Y: 0	Y: 0	Y: 12	Y: 90
K: 0	K: 0	K: 0	K: 0

第4章

导视设计的
类型

在现实生活中，导视设计无处不在，它已经成为经济文化生活的一部分。导视不是独立存在的，它必须依附于特定的空间环境，面对特定的人群。其既可美化环境，又可为人们提供导视的功能，引导人们去往正确的空间。导视如何进行设计是由其所处的空间环境所决定的。

按照导视设计在不同空间中的运用进行分类，大致分为七大类型，分别是道路、轨道交通导视设计；住宅空间导视设计；商业空间导视设计；公共空间导视设计；娱乐空间导视设计；展示空间导视设计；园林景观导视设计。本章将结合具体的案例针对这七种不同类型的导视设计进行详细分析讲解，帮助大家更好地进行设计。

　　道路、轨道交通导视设计已经成为人们日常生活中十分重要的组成部分，它与人们的生活息息相关。大街小巷、马路上、地铁站、火车站等均有随处可见的交通导视设计，它不仅引导了空间环境人流的分布与走向，还有利于人们获得舒适方便的出行，约束人们的日常行为规范。

　　道路、轨道交通导视设计一般是由图形、文字、特定颜色与几何形状组成的，它方便了公众识别、接受相关的交通引导信息，是公共空间中重要的交通导视。

该户外交通导视设计，选用了油漆材料，将绿、红、橙、蓝四种颜色巧妙地运用于地面，整个导视既醒目突出，又颇具趣味新意，不仅方便了路人在行走时对导视信息的接受，还增强了空间的活跃感。

色彩点评

- 在设计中用绿、红、橙、蓝四种颜色作为导视作品的主色，极具视觉冲击力与吸引力，易于人们记忆识别。
- 在导视里加入高明度的白色，既提亮了整个空间，又增强了导视的美感与可识别度。
- 四种颜色的线条与白色的文字巧妙地与地面结合在一起，不仅让路人对导视信息一目了然，还让这个地方成为高辨识度的空间环境。

CMYK: 67,5,5,0　　CMYK: 4,58,87,0
CMYK: 39,5,87,0　　CMYK: 7,93,55,0
CMYK: 0,0,0,0

推荐色彩搭配

C: 7　　C: 4　　C: 39
M: 93　 M: 58　 M: 5
Y: 22　 Y: 87　 Y: 87
K: 0　　K: 0　　K: 0

C: 18　 C: 67　 C: 44
M: 3　　M: 5　　M: 56
Y: 36　 Y: 5　　Y: 0
K: 0　　K: 0　　K: 0

C: 94　 C: 4　　C: 87
M: 73　 M: 58　 M: 47
Y: 20　 Y: 87　 Y: 70
K: 0　　K: 0　　K: 6

该大惠灵顿交通导视设计采用叠加的设计方式，利用蓝色、绿色这两种颜色增加导视的层次感与时尚感，白色的大字摆放在视觉焦点处，极具视觉吸引力，导视整体十分简洁大气，层次分明，且功能发挥极好。

色彩点评

- 该导视以蓝色与绿色作为主色，蓝色沉静稳重，搭配较高明度的绿色，使导视多了几分生机与活力。
- 用白色点缀导视，纯洁明亮的白色极具视觉凝聚力，既提升了导视的亮度，又让导视变得更加醒目突出。
- 该导视作品利用蓝、绿、白的配色，整体十分和谐，叠加的方形牌层次感十足，搭配大小不同的文字，将导视的功能发挥得淋漓尽致。

CMYK: 28,0,75,0
CMYK: 92,68,31,0
CMYK: 0,0,0,0
CMYK: 79,35,11,0

推荐色彩搭配

C: 79　 C: 7　　C: 87
M: 35　 M: 93　 M: 47
Y: 11　 Y: 22　 Y: 70
K: 0　　K: 0　　K: 6

C: 92　 C: 79　 C: 7
M: 68　 M: 35　 M: 2
Y: 31　 Y: 11　 Y: 86
K: 0　　K: 0　　K: 0

C: 28　 C: 15　 C: 80
M: 0　　M: 19　 M: 41
Y: 75　 Y: 76　 Y: 5
K: 0　　K: 0　　K: 0

该导视充分利用了地面,将导视内容赋予其上,整体颜色十分醒目刺激,利用点线面将城市的停车场进行了合理的区域划分,十分简洁明了,既传递出导视信息,又使空间具有较高辨识度。

色彩点评

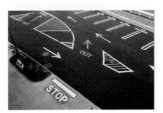

- 该导视作品以白色为主色,明亮夺目的白色从地面深灰色中凸显出来,十分具有视觉吸引力,既大气又简洁。
- 少量亮橙色的使用,为整个导视作品增加了温度与亲切感,也方便了人们对信息的接受,为整个空间环境注入了活力。
- 该交通导视作品白黄搭配,整体颜色十分突出,与地面的深灰色形成了强烈的对比,使导视设计更具视觉吸引力。

CMYK: 78,72,69,38
CMYK: 0,0,0,0
CMYK: 2,54,88,0

推荐色彩搭配

C: 78	C: 18	C: 2
M: 72	M: 48	M: 54
Y: 69	Y: 0	Y: 58
K: 38	K: 0	K: 0

C: 78	C: 4	C: 18
M: 72	M: 24	M: 13
Y: 69	Y: 89	Y: 13
K: 38	K: 0	K: 0

C: 3	C: 93	C: 87
M: 34	M: 85	M: 70
Y: 77	Y: 84	Y: 0
K: 0	K: 74	K: 0

该交通导视作品用大面积的蓝色作为背景色,极具视觉吸引力,白色的导视信息和线十分醒目,整个设计十分简洁大方,导视清晰。

色彩点评

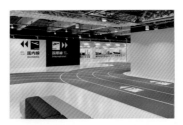

- 大面积的蓝色平铺在地面上,十分醒目,给人一种沉静、科技、安全的视觉感受,突出了空间环境的科技氛围。
- 少量白色的运用,避免了大量蓝色带给人的枯燥感,同时白色的纯朴拉近了人们与空间的距离感。
- 白色的线条动感十足,与蓝色的背景色结合在一起,十分具有视觉凝聚力,让导视有高度的识别度。

CMYK: 83,47,0,0
CMYK: 0,0,0,0
CMYK: 91,87,83,75

推荐色彩搭配

C: 78	C: 83	C: 7
M: 72	M: 47	M: 6
Y: 69	Y: 0	Y: 73
K: 38	K: 0	K: 0

C: 75	C: 83	C: 39
M: 13	M: 47	M: 5
Y: 39	Y: 0	Y: 87
K: 0	K: 0	K: 0

C: 100	C: 15	C: 91
M: 100	M: 18	M: 81
Y: 54	Y: 67	Y: 83
K: 4	K: 0	K: 75

该户外交通导视设计，采用了青、白、黑的搭配，整体十分简洁大方，导视在环境中十分醒目突出，给路人指引方向的同时，又让路人的心情平静缓和，还增强了空间的冷静氛围。

色彩点评

- 在设计中以青白两种颜色作为导视的主色，白色干净，青色冷静理性，既极具视觉冲击力与吸引力，也为路人带来心情上的缓和。
- 在导视里运用黑色，既增加了导视的稳定，又增强了导视信息的可识别度。
- 整个导视的色彩搭配比较清新自然，带给人们舒适的视觉体验的同时也增强了空间的整洁开阔感。

CMYK: 71,2,39,0
CMYK: 0,0,0,0
CMYK: 93,88,89,80

推荐色彩搭配

C: 71	C: 4	C: 4
M: 2	M: 58	M: 83
Y: 39	Y: 87	Y: 42
K: 0	K: 0	K: 0

C: 0	C: 93	C: 4
M: 51	M: 88	M: 27
Y: 28	Y: 89	Y: 67
K: 0	K: 80	K: 0

C: 68	C: 7	C: 0
M: 3	M: 5	M: 62
Y: 45	Y: 8	Y: 62
K: 0	K: 0	K: 0

该交通导视设计比较简单，白色的文字与箭头在绿色背景的衬托下十分醒目突出，清晰地传递出导视信息，同时将导视牌的方向与区域方向保持一致，使观者获取信息更加准确直观，利于导视功能的充分发挥。

色彩点评

- 以绿色作为背景色，在空间中极具视觉冲击力，同时又给人一种安全舒适的视觉感受。
- 在导视里加入高明度的白色，既提亮了整个空间，又增强了导视的层次感与可识别度。
- 该导视作品采用绿白的颜色搭配方式，与空间十分相符，不仅让路人对导视信息一目了然，还与空间环境形成了很好的呼应。

CMYK: 89,52,68,11
CMYK: 0,0,0,0

推荐色彩搭配

C: 89	C: 7	C: 9
M: 52	M: 13	M: 45
Y: 68	Y: 37	Y: 72
K: 11	K: 0	K: 0

C: 5	C: 82	C: 6
M: 60	M: 32	M: 5
Y: 36	Y: 57	Y: 5
K: 0	K: 0	K: 0

C: 0	C: 5	C: 57
M: 0	M: 22	M: 26
Y: 0	Y: 30	Y: 39
K: 0	K: 0	K: 6

在当今社会中，人们的生活水平得到了极大提高，人们对生活质量和居住品位的要求也随之
提高，住宅空间导视设计也开始越来越受到重视。它已经成为住宅内部信息传达的媒介，为人们
营造了更便利、更和谐的小区居住环境。

合理的住宅空间导视设计不仅能为人们提供住宅的导视信息，帮助居民享受更好的生活质
量，还有利于构建出人与人、人与自然的和谐关系，令人们能在工作、学习之外的时间里放松身
心并尽情享受生活。

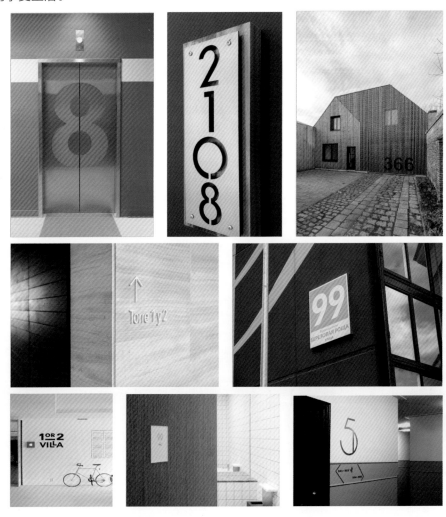

该住宅区导视设计将黄色的七巧板与数字3进行结合，易让人产生亲切感和归属感。用白色为底，黑色字体赋其上，十分醒目，使住宅导视的识别度和指示功能大大提升，集美观与人性化为一体。

色彩点评

- 使用黄色作为主色，高纯度的黄色既能让人感受到温暖、乐观，又极具视觉吸引力。
- 白色作为辅助色，在空间中具有非常好的视觉凝聚力，有助于凸出其他颜色。少量黑色的运用，十分突出，增加了导视的稳重感。
- 整个设计的颜色比较亮丽鲜明，具有较强的视觉刺激性，有利于导视整体视觉效果的提升。

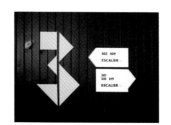

CMYK: 14,17,90,0
CMYK: 0,0,0,0
CMYK: 89,86,77,68

推荐色彩搭配

C: 94	C: 89	C: 14
M: /3	M: 86	M: 17
Y: 20	Y: 77	Y: 19
K: 0	K: 68	K: 0

C: 78	C: 47	C: 8
M: 24	M: 37	M: 76
Y: 33	Y: 39	Y: 76
K: 0	K: 0	K: 0

C: 0	C: 89	C: 87
M: 92	M: 59	M: 47
Y: 95	Y: 48	Y: 70
K: 0	K: 4	K: 6

该小区导视设计以大面积的黄绿色为背景色，非常醒目耀眼，搭配有趣的搞笑的猫咪和醒目的大字，给人一种愉悦开心的视觉感受，使导视的功能得到更好的发挥。

色彩点评

- 设计以黄绿色为主，极具视觉吸引力，给人一种愉悦、开心、活跃的视觉感受。
- 黑色的辅助色，十分醒目清晰，增加了导视的稳重感。灰色与白色的使用，增加了导视的美感与亮度，平衡了主色的刺激。
- 导视整体颜色十分和谐突出，给人一种活跃、愉快的视觉感受，不仅让导视的视觉效果变得更好，还增加了导视的美感。

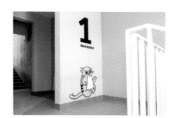

CMYK: 60,60,0,0
CMYK: 15,95,45,0
CMYK: 62,0,50,0
CMYK: 7,0,62,0

推荐色彩搭配

C: 19	C: 78	C: 18
M: 5	M: 24	M: 13
Y: 79	Y: 33	Y: 13
K: 0	K: 0	K: 0

C: 93	C: 19	C: 73
M: 85	M: 5	M: 9
Y: 84	Y: 79	Y: 47
K: 74	K: 0	K: 0

C: 60	C: 85	C: 25
M: 60	M: 95	M: 4
Y: 0	Y: 4	Y: 85
K: 0	K: 0	K: 0

该导视作品以白色为主色，黑色圆点组成的数字极具视觉吸引力，和白色的小字搭配，清晰地将导视信息传达出来。下方棕色的木头给人一种复古、大气、简洁的美感，增加了空间的辨识度。

色彩点评

- 大量白色的使用给人一种干净纯洁的视觉感受，比较简洁大气。
- 黑色和棕色增加了导视的层次感与美感，给人一种稳重大气简单的感受。
- 设计的整体颜色搭配比较合理，十分和谐，不仅增加了空间简洁大方的美感，还增强了导视的可识别度。

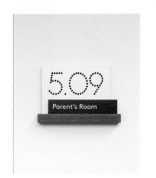

CMYK: 0,0,0,0
CMYK: 77,71,66,33
CMYK: 50,73,93,15

推荐色彩搭配

C: 50	C: 100	C: 4
M: 73	M: 96	M: 82
Y: 93	Y: 55	Y: 52
K: 15	K: 17	K: 0

C: 50	C: 12	C: 4
M: 73	M: 7	M: 77
Y: 93	Y: 66	Y: 74
K: 15	K: 0	K: 0

C: 7	C: 59	C: 80
M: 8	M: 76	M: 41
Y: 85	Y: 94	Y: 5
K: 0	K: 37	K: 0

该住宅区导视设计以大面积的蓝色为底，十分醒目，将白色的图案通过简单的方式融入导视设计里，增强了导视设计的优雅典雅感，可以帮助访问者快速到达。

色彩点评

- 该导视作品以蓝色为主色，在空间里非常醒目抢眼，给人一种安静、可信赖的感受。
- 以白色作为辅助色，高明度的白色极具视觉吸引力，十分纯洁干净。
- 整体色彩比较和谐，给人一种纯洁干净的视觉感受，增加了空间环境的优雅氛围。

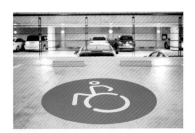

CMYK: 78,51,0,0
CMYK: 0,0,0,0

推荐色彩搭配

C: 78	C: 100	C: 4
M: 51	M: 96	M: 43
Y: 0	Y: 55	Y: 90
K: 0	K: 17	K: 0

C: 4	C: 83	C: 12
M: 96	M: 41	M: 7
Y: 46	Y: 31	Y: 66
K: 0	K: 0	K: 0

C: 76	C: 25	C: 9
M: 31	M: 43	M: 75
Y: 0	Y: 4	Y: 37
K: 0	K: 0	K: 0

该住宅区导视设计以粉色呈现，粉红色的文字不仅与混凝土保持协调，而且与建筑物周围的自然相适应，线性无衬线排版也说明了架构的特点，十分简单素雅。

色彩点评

■ 该导视作品借用混凝土墙壁的灰色作为导视的环境色，十分中庸，但又凸显导视，在一定程度上增加了导视的可识别度。

■ 导视作品以粉红色作为主色，十分优雅神秘，既与空间环境中的樱花颜色相一致，又增强了导视的美感。

■ 该导视作品采用粉色与灰色的经典搭配方式，十分简单雅致，带给人们视觉上的享受的同时也为空间增加了几分浪漫气息。

CMYK: 55,39,34,0
CMYK: 0,34,12,0

推荐色彩搭配

C: 0　　C: 52　　C: 73
M: 34　　M: 24　　M: 69
Y: 12　　Y: 28　　Y: 56
K: 0　　 K: 0　　 K: 14

C: 0　　C: 20　　C: 54
M: 51　　M: 13　　M: 5
Y: 28　　Y: 41　　Y: 40
K: 0　　 K: 0　　 K: 0

C: 0　　C: 9　　C: 56
M: 53　　M: 6　　M: 61
Y: 31　　Y: 9　　Y: 24
K: 0　　 K: 0　　 K: 0

该豪华公寓导视设计借用垂直的黑色金属条，将通过分裂设计形成的简约大气的文字标牌展现给受众，十分独特美观，成功地发挥了导视的功能。

色彩点评

■ 该导视整体为黑色，在空间中极具视觉冲击力，给人一种稳重大气的视觉感受。

■ 灰白色的墙面上，十分干净整洁，放置上黑色的导视，整体十分大气高端，与公寓的特点十分符合。

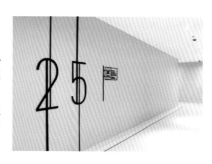

CMYK: 16,10,9,0
CMYK: 94,84,80,70

推荐色彩搭配

C: 94　　C: 95　　C: 4
M: 84　　M: 70　　M: 2
Y: 80　　Y: 62　　Y: 33
K: 21　　K: 28　　K: 0

C: 78　　C: 69　　C: 0
M: 73　　M: 64　　M: 43
Y: 70　　Y: 48　　Y: 15
K: 41　　K: 4　　 K: 0

C: 64　　C: 3　　C: 7
M: 55　　M: 8　　M: 49
Y: 51　　Y: 13　　Y: 43
K: 1　　 K: 0　　 K: 0

4.3 商业空间导视设计

　　商业空间是公共性比较强的场所，它常常充斥着大量的繁杂信息，且人们在商业空间内部的活动具有很强的流动性与外向性，如果没有合理的导视设计，可能会造成人们对商业空间产生差的印象，影响商业空间的经营与获利。

　　商业空间导视的合理设计不仅能让人过目不忘，帮助人们快速找到方向和目标，还能营造人性化的空间环境，给人带来艺术享受，提升商业空间的整体形象。

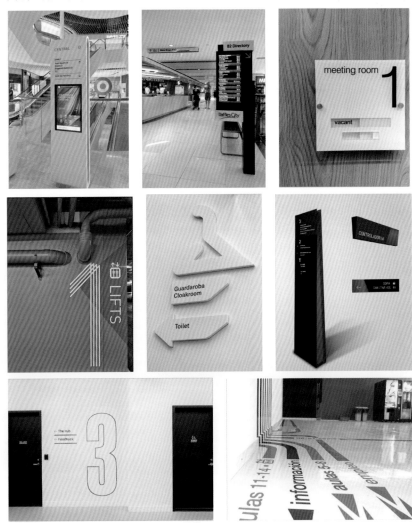

　　该商业空间导视作品采用蓝色与紫色的渐变搭配方式，搭配木头的纹理，不仅质感十足，还给人一种理性克制的视觉感受，白色的文字搭配青色箭头，十分简洁明了，使导视的功能更加凸显。

色彩点评

■ 该导视作品以蓝色与灰紫色的渐变为背景色，既沉静理性，又智慧高贵，十分和谐统一。

■ 青色的箭头十分亲切柔和，在无形之中就拉近了人与导视作品的距离感，少量的白色点缀画面，十分醒目突出。

■ 该导视将木纹与蓝紫渐变结合在一起，十分和谐高雅，青色与白色的使用，既增加了导视的美感，又丰富了画面细节。

CMYK: 48,43,21,0
CMYK: 76,49,17,0
CMYK: 0,0,0,0
CMYK: 25,2,13,0

推荐色彩搭配

C: 76	C: 2	C: 48
M: 49	M: 54	M: 43
Y: 17	Y: 88	Y: 21
K: 0	K: 0	K: 0

C: 40	C: 87	C: 7
M: 37	M: 55	M: 2
Y: 0	Y: 39	Y: 86
K: 0	K: 0	K: 0

C: 25	C: 68	C: 94
M: 2	M: 64	M: 73
Y: 13	Y: 0	Y: 20
K: 0	K: 0	K: 0

　　该导视利用白色的网格和文字将导视的不同功能区域进行划分，十分简单大气，同时使用木料标出重点信息，既帮助人们节省了找寻时间，又让导视变得颇具创意。

色彩点评

■ 该导视作品以墙壁的灰色作为背景色，给人一种中庸沉稳的感受。

■ 以棕色作为辅助色，沉稳成熟的棕色易让人产生信赖感，其在灰色的背景下具有很好的视觉吸引力。高明度的白色十分醒目突出。

■ 该导视作品采用了灰白棕的配色方式，整体十分和谐统一，具有很好的稳重感与美感。

CMYK: 38,28,24,0
CMYK: 40,55,75,0
CMYK: 0,0,0,0

推荐色彩搭配

C: 40	C: 38	C: 21
M: 55	M: 28	M: 22
Y: 75	Y: 24	Y: 82
K: 0	K: 0	K: 0

C: 7	C: 87	C: 31
M: 8	M: 47	M: 43
Y: 85	Y: 70	Y: 57
K: 0	K: 6	K: 0

C: 59	C: 59	C: 18
M: 66	M: 66	M: 48
Y: 21	Y: 21	Y: 0
K: 0	K: 0	K: 0

该商业导视作品采用了暗红色与黑色的经典搭配方式，给人一种和谐舒服的视觉感受，而较大的"4"让人一目了然，极具视觉吸引力。下方的花纹丰富了导视的细节，增加了导视的美感与可辨别度。

色彩点评

- 大面积的暗红色给人一种稳重成熟的视觉感受，具有较好的视觉凝聚力。
- 用黑色作为导视的辅助色，无彩色的黑色在暗红色的衬托下十分醒目，增加了导视的稳重感。少量蓝色的运用，增加了导视的亮度与美感。
- 该导视作品采用红黑的经典配色方式，十分和谐统一，给人一种稳重大气的视觉体验，同时蓝色的点缀为导视增加了几分亮度。

CMYK: 26,79,61,0
CMYK: 90,82,75,62
CMYK: 40,0,9,0

推荐色彩搭配

C: 26	C: 3	C: 74
M: 79	M: 34	M: 8
Y: 61	Y: 77	Y: 100
K: 0	K: 0	K: 0

C: 90	C: 18	C: 40
M: 82	M: 3	M: 0
Y: 75	Y: 86	Y: 9
K: 62	K: 0	K: 0

C: 26	C: 100	C: 4
M: 79	M: 100	M: 58
Y: 61	Y: 54	Y: 87
K: 0	K: 4	K: 0

该商场导视设计由线条组成的图案首先映入眼帘，极具视觉吸引力，同时大面积的亮橙色导视牌以倾斜的方式放置在墙体上，与图案相互呼应，独具创意感。

色彩点评

- 该导视作品借用墙壁的灰色作为背景色，颜色中庸，易让人产生舒适的视觉感受。
- 橙色的使用，为整个导视作品增加了几分温度与活力，带给人们热情愉快的视觉感受，极具视觉吸引力。用黑色平和橙色带来的视觉刺激感，颜色对比强烈。
- 该导视作品使用了橙黑的搭配，整体对比强烈，具有很强的视觉凝聚力，既富有热情和活力，又稳重大方。

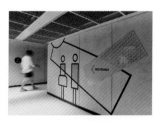

CMYK: 44,35,38,0
CMYK: 92,87,89,79
CMYK: 2,54,88,0

推荐色彩搭配

C: 44	C: 92	C: 2
M: 35	M: 87	M: 54
Y: 38	Y: 89	Y: 88
K: 0	K: 79	K: 0

C: 100	C: 4	C: 18
M: 97	M: 24	M: 13
Y: 47	Y: 89	Y: 13
K: 6	K: 0	K: 0

C: 81	C: 2	C: 87
M: 34	M: 54	M: 70
Y: 45	Y: 88	Y: 0
K: 0	K: 0	K: 0

该购物中心通导视设计，利用网格与点线面的关系进行设计，使导视信息既清晰明了，又利于地图与文字将整个空间的导视信息都清晰地展现出来，十分方便人们获取信息。

色彩点评

- 设计以黑色为主色，十分稳重成熟，易于衬托突出其他颜色，与空间环境相呼应。
- 在导视里加入高明度的白色，既提亮了整个空间，又增强了导视的可识别度。蓝色灰色点缀画面，增强了导视作品的画面层次感。
- 整体颜色搭配比较恰当合理，既不会脱离空间环境，又具有很好的识别度与视觉效果。

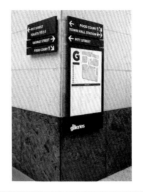

CMYK: 76,77,76,54
CMYK: 0,0,0,0
CMYK: 48,16,3,0
CMYK: 31,18,19,0

推荐色彩搭配

C: 76	C: 48	C: 5	C: 31	C: 0	C: 23	C: 94	C: 4	C: 87
M: 77	M: 16	M: 6	M: 18	M: 0	M: 52	M: 73	M: 58	M: 47
Y: 76	Y: 3	Y: 10	Y: 19	Y: 0	Y: 31	Y: 20	Y: 87	Y: 70
K: 54	K: 0	K: 0	K: 0	K: 0	K: 0	K: 0	K: 0	K: 6

该购物中心导视设计用图形与文字结合的方式进行展示，传递出区域的详细信息，十分清晰明了。采用明度对比强烈的黑白棕的色彩搭配方式，使导视在空间里具有很好的视觉吸引力。

色彩点评

- 设计以棕色作为主色，十分成熟大气，且易于表现其他颜色。
- 在设计中运用高明度的白色，既提亮了整个画面，使导视极具视觉吸引力，还增强了导视的美感与层次感。
- 黑色运用在白色之上，十分醒目，易于识别，与白色形成了强烈对比，增强了导视的吸引力。

CMYK: 63,71,80,31
CMYK: 0,0,0,0
CMYK: 93,88,89,79

推荐色彩搭配

C: 63	C: 6	C: 7	C: 88	C: 0	C: 66	C: 0	C: 6	C: 13
M: 71	M: 55	M: 14	M: 85	M: 0	M: 19	M: 0	M: 18	M: 51
Y: 80	Y: 80	Y: 27	Y: 87	Y: 0	Y: 54	Y: 0	Y: 41	Y: 41
K: 31	K: 0	K: 0	K: 76	K: 0	K: 0	K: 0	K: 0	K: 0

4.4　公共空间导视设计

　　随着城市化进程的不断加快，导视设计在公共空间环境中发挥着越来越重要的作用，它已经成为空间环境中不可或缺的一部分和空间精神文明风貌的重要体现。不论是在学校还是医院，导视设计都在空间环境中扮演着独特的角色，发挥着美化空间、联系空间、指引区域的作用。

　　良好的公共空间导视设计，不仅能帮助人们节省寻找路线的时间，还能拉近人与空间的距离，体现空间环境的文化风貌与精神理念，激发人们的内在情感。

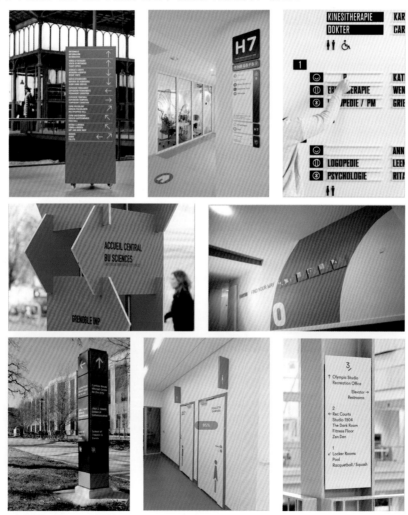

　　该加州大学的导视设计，鲜艳的红色十分醒目，给人一种热情、进取、温暖的视觉感受，白色文字与方块在红色背景的衬托下，十分醒目突出，清晰地传递出导视的信息，营造出一种拼搏进取的学习氛围。

色彩点评

- 该导视以大面积的红色为背景色，鲜艳的红色极具视觉冲击力，给人一种热情、活泼、进取的感受。
- 以高明度的白色作为辅助色，在导视中十分醒目，让人一目了然的同时，增强了导视的沉稳感。
- 该导视选用红白两色进行设计，十分引人注目，既符合空间的文化氛围，又很好地融入了环境。

CMYK: 0,0,0,0
CMYK: 0,92,85,0
CMYK: 80,80,85,60
CMYK: 3,42,88,0

推荐色彩搭配

C: 0	C: 80	C: 63
M: 92	M: 74	M: 0
Y: 85	Y: 72	Y: 81
K: 0	K: 47	K: 0

C: 29	C: 12	C: 76
M: 99	M: 49	M: 13
Y: 100	Y: 89	Y: 44
K: 0	K: 0	K: 0

C: 0	C: 54	C: 94
M: 92	M: 4	M: 73
Y: 85	Y: 99	Y: 20
K: 0	K: 0	K: 0

　　在该医院的导视设计中，绿色代表森林，白色则将工作人员和患者区域进行区分，信息清晰、简洁，能有效快速地将患者和访客指引到目的地。整个导视营造出安静的就诊环境，最大限度地减少了人们的焦虑。

色彩点评

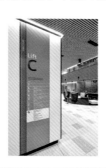

- 大面积的绿色就像森林一样，富有生机且安静，不仅能够营造出安逸的环境，还能带给人们舒适的视觉感受。
- 明亮的白色十分引人注目，既提亮了画面，又增强了导视的视觉吸引力。少量的黑色为导视注入了稳重感。
- 绿色和白色的搭配，整体既舒适安静又简洁纯朴，营造了安静的环境，帮助人们保持愉悦的心情。

CMYK: 64,52,88,8
CMYK: 0,0,0,0
CMYK: 92,87,89,79

推荐色彩搭配

C: 64	C: 16	C: 87
M: 52	M: 10	M: 47
Y: 88	Y: 9	Y: 70
K: 8	K: 0	K: 6

C: 92	C: 7	C: 84
M: 87	M: 8	M: 57
Y: 89	Y: 85	Y: 92
K: 79	K: 0	K: 29

C: 48	C: 83	C: 7
M: 34	M: 42	M: 8
Y: 84	Y: 36	Y: 85
K: 0	K: 0	K: 0

该动物园导视牌设计以黑色、红色、蓝色搭配，极具视觉吸引力，白色的图案与文字清晰地指明了不同动物区的方位，既节省了人们的找寻时间，又增强了空间的辨识度。

色彩点评

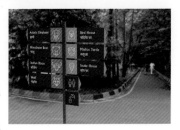

- 以大面积的黑色作为背景色，十分沉稳大气，容易衬托出其他颜色。
- 以红蓝两色作为辅助色，一冷一热，对比强烈，具有较强的视觉吸引力，给人一种热情克制的视觉感受。点缀些许白色，提升了画面的亮度。
- 该导视采用黑、白、红、蓝的配色方式，整体十分醒目突出，具有较好的视觉凝聚力，与空间的契合度较高。

CMYK: 3,67,87,0
CMYK: 60,4,89,0
CMYK: 80,80,85,60
CMYK: 3,42,88,0

推荐色彩搭配

C: 76	C: 92	C: 2	C: 6		C: 6	C: 4	C: 80	C: 38		C: 68	C: 80	C: 24	C: 67
M: 29	M: 87	M: 54	M: 87		M: 87	M: 24	M: 74	M: 0		M: 49	M: 74	M: 51	M: 5
Y: 31	Y: 89	Y: 88	Y: 67		Y: 67	Y: 89	Y: 72	Y: 12		Y: 45	Y: 72	Y: 0	Y: 5
K: 0	K: 79	K: 0	K: 0		K: 0	K: 0	K: 47	K: 0		K: 0	K: 47	K: 0	K: 0

该导视设计以大面积的蓝色为背景色，具有很好的视觉吸引力，同时也容易让人产生信任感。白色的文字与箭头十分醒目，而紫色的方块使箭头变得更加突出，便于人们找寻与记忆。

色彩点评

- 以蓝色为背景色，给人一种安静可靠安全的视觉感受，不同明度的变化增强了画面的层次感。
- 白色的使用，使导视信息标的突出明显，紫色的点缀，增加了导视的美感与格调。
- 该导视采用蓝色、白色、紫色的搭配方式，整体颜色十分纯洁和谐，缓解了人们对医院的恐惧感，营造出安静的就诊环境。

CMYK: 87,63,0,0 CMYK: 35,18,8,0
CMYK: 40,0,9,0 CMYK: 0,0,0,0

推荐色彩搭配

C: 87	C: 3	C: 74		C: 90	C: 18	C: 44		C: 100	C: 4	C: 50
M: 63	M: 34	M: 8		M: 82	M: 3	M: 56		M: 100	M: 58	M: 42
Y: 0	Y: 77	Y: 100		Y: 75	Y: 86	Y: 0		Y: 54	Y: 87	Y: 0
K: 0	K: 0	K: 0		K: 62	K: 0	K: 0		K: 4	K: 0	K: 0

该幼儿园导视设计以儿童的主题插图为基础进行设计，整个车库都童趣十足，既可以帮助儿童了解自己所处位置，又使导视与人形成了良好的沟通，增强了空间的可辨识度。

色彩点评

■ 在设计中用绿橙两种颜色作为导视的主色，十分明亮醒目，给人一种欢快活跃的视觉感受。

■ 在导视里加入高明度的白色，既提亮了整个空间，又增强了导视的可识别度。

■ 白色的儿童插画与绿色、橙色的背景搭配在一起，极具视觉吸引力，既趣味十足，又活跃欢快，与空间极为匹配。

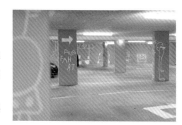

CMYK: 0,0,0,0
CMYK: 36,4,82,0
CMYK: 62,0,47,0
CMYK: 7,54,73,0

推荐色彩搭配

C: 7	C: 41	C: 5
M: 54	M: 4	M: 6
Y: 73	Y: 30	Y: 10
K: 0	K: 0	K: 0

C: 62	C: 26	C: 30
M: 0	M: 20	M: 7
Y: 47	Y: 22	Y: 82
K: 0	K: 0	K: 0

C: 36	C: 11	C: 11
M: 4	M: 46	M: 13
Y: 82	Y: 56	Y: 12
K: 0	K: 0	K: 0

该音乐学院导视设计，利用大理石花纹设计出个性大胆的楼层示意数字，并与简洁精练的黑色文字信息形成对比，十分引人注目，既发挥了引导的作用，又增强了空间的艺术氛围。

色彩点评

■ 在设计中用绿紫白三种颜色作为导视的主色，极具视觉冲击力与吸引力，增强了导视的艺术感与美感。

■ 用黑色作为辅助色，在空间中十分醒目，增强了导视的可识别度。

■ 整体颜色搭配比较具有艺术美感，既很好地诠释了空间的特点，又增强了导视的美感与空间的辨识度。

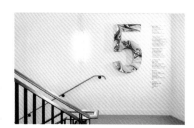

CMYK: 0,0,0,0
CMYK: 93,88,89,80
CMYK: 79,88,51,19
CMYK: 44,23,82,0

推荐色彩搭配

C: 44	C: 27	C: 26
M: 23	M: 14	M: 57
Y: 82	Y: 51	Y: 42
K: 0	K: 0	K: 0

C: 80	C: 0	C: 93
M: 100	M: 68	M: 88
Y: 40	Y: 45	Y: 89
K: 5	K: 0	K: 80

C: 61	C: 66	C: 23
M: 46	M: 68	M: 28
Y: 95	Y: 81	Y: 70
K: 3	K: 31	K: 6

4.5　娱乐空间导视设计

　　随着经济的发展，人们对娱乐的需求也在逐渐增强，已经不满足于简单的功能与物质，而是对娱乐空间的环境与其对人的精神影响也有了更高的要求。娱乐空间导视设计已经成为娱乐空间设计的重要组成部分，其在美化娱乐空间、指引方向、展现空间精神风貌、增加空间艺术性上具有重要作用。

　　优秀的娱乐空间导视设计不仅能充分发挥导视的作用，还能对空间环境起到美化作用，帮助人们在娱乐空间里获得更好的娱乐体验，带给人们愉悦美好的心情。

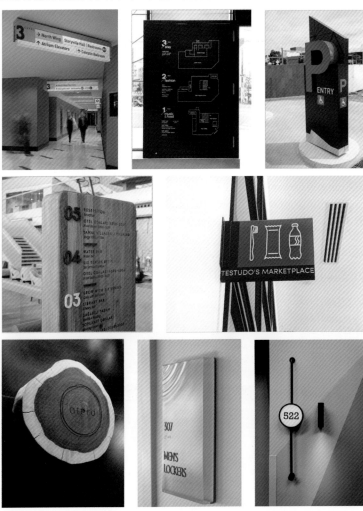

　　该酒店停车场导视设计，根据酒店品牌的标识，用一条流经的线条贯穿整个停车场的地板，引导客人从车库进入酒店门口，十分具有设计感与创意性。

色彩点评

■ 该导视作品用地板的白色为背景色，十分纯洁干净，易于衬托、突出其他颜色。

■ 黑色在白色的衬托下，十分醒目突出，给人一种稳重大气的视觉感受。

■ 该导视作品采用了经典的黑白配，十分大气、稳重、干净，利于导视信息的清晰传递和功能的发挥。

CMYK: 87,82,87,73
CMYK: 0,0,0,0

推荐色彩搭配

C: 97	C: 63	C: 2
M: 82	M: 0	M: 54
Y: 87	Y: 81	Y: 88
K: 73	K: 0	K: 0

C: 87	C: 80	C: 7
M: 82	M: 26	M: 2
Y: 87	Y: 52	Y: 86
K: 73	K: 0	K: 0

C: 6	C: 87	C: 96
M: 88	M: 82	M: 91
Y: 2	Y: 87	Y: 29
K: 0	K: 73	K: 0

　　该酒店导视设计以亮黄色为背景色，十分醒目刺激，衬线的文字设计和图案给人一种现代高贵的感受，同时又借用灯光让导视的可识别度变得更强。

色彩点评

■ 大面积亮黄色背景极具视觉吸引力，给人一种高贵、温暖、活跃的视觉感受，与环境形成强烈的对比。

■ 黑色作为辅助色，平衡了黄色带来的强刺激，增加了导视的稳重感。

■ 该导视作品采用黄色、黑色的配色方式，既醒目刺激又稳重大气，很切合酒店现代高级的特点，有很好的视觉吸引力，有利于导视功能的发挥。

CMYK: 5,15,78,0
CMYK: 87,82,87,73

推荐色彩搭配

C: 5	C: 87	C: 86
M: 15	M: 82	M: 57
Y: 78	Y: 87	Y: 71
K: 0	K: 73	K: 19

C: 92	C: 7	C: 18
M: 87	M: 8	M: 48
Y: 89	Y: 85	Y: 0
K: 79	K: 0	K: 0

C: 100	C: 83	C: 7
M: 100	M: 42	M: 8
Y: 60	Y: 36	Y: 85
K: 23	K: 0	K: 0

该酒店导视设计以独特的方式将酒店标志与箭头结合在一起，极具创意，搭配文字清晰地将功能区域展示出来，既简洁明了，又大气稳重。

色彩点评

- 该导视以棕色为主色，给人一种成熟、稳重、古典的感受，与环境保持了和谐统一。
- 少量浅蓝色的运用，增加了导视的亮度，为导视作品增添了一些安静与理性的色彩。
- 整体色彩是比较舒适和谐的，且明度对比强烈，使导视更具视觉吸引力，很好地突出了导视的重点。

CMYK: 43,64,84,3
CMYK: 24,4,4,0

推荐色彩搭配

C: 6	C: 4	C: 43	C: 80	C: 43	C: 2	C: 68	C: 43	C: 6
M: 87	M: 24	M: 64	M: 34	M: 64	M: 54	M: 49	M: 64	M: 88
Y: 67	Y: 89	Y: 84	Y: 36	Y: 84	Y: 88	Y: 45	Y: 84	Y: 2
K: 0	K: 0	K: 3	K: 0	K: 3	K: 0	K: 0	K: 3	K: 0

该款与儿童相关的空间导视设计，借用积木元素十分具有趣味性，多种颜色很巧妙地与积木结合在一起，极具设计感，增强了空间环境的童趣与辨识度。

色彩点评

- 该导视以棕色为主色，大面积的浅棕色，既温馨舒适，又给人一种可信赖、稳重的视觉感受。
- 以红、紫、绿、橙四色作为辅助色，既增加了导视的活泼童趣，又给人一种活力乐观的感受。
- 该导视采用了多种颜色的配色方案，十分鲜明，既符合空间环境的特点，又营造了童趣十足、温馨舒适的环境。

CMYK: 29,48,62,0 CMYK: 11,55,44,0
CMYK: 63,54,48,1 CMYK: 69,14,60,0
CMYK: 6,42,73,0

推荐色彩搭配

C: 29	C: 3	C: 11	C: 6	C: 63	C: 69	C: 29	C: 4	C: 50
M: 48	M: 34	M: 55	M: 42	M: 54	M: 14	M: 48	M: 58	M: 42
Y: 62	Y: 77	Y: 44	Y: 73	Y: 48	Y: 60	Y: 62	Y: 87	Y: 0
K: 0	K: 0	K: 0	K: 0	K: 1	K: 0	K: 0	K: 0	K: 0

该希尔顿度假酒店导视设计，使用了最为简单的字体造型，将其直接安装在户外的巨石上，使导视既清晰明了又简约大气。其充分地发挥了导视的功能，又完美地融入空间，增强了空间的辨识度与美感。

色彩点评

- 该设计以黑色为主色，不仅能与环境融为一体，还具有一定的视觉吸引力，易于人们记忆识别。
- 在导视作品里加入高明度的白色，既提亮了整个空间，又增强了导视的可识别度。
- 导视采用了经典的黑白搭配方式，颜色使用比较合理，既充分考虑到了石头的颜色，还具有很好的识别度。

CMYK: 8,84,66,49
CMYK: 0,0,0,0

推荐色彩搭配

C: 0	C: 4	C: 4
M: 0	M: 58	M: 83
Y: 0	Y: 87	Y: 42
K: 0	K: 0	K: 0

C: 78	C: 0	C: 52
M: 72	M: 35	M: 24
Y: 69	Y: 15	Y: 28
K: 38	K: 0	K: 0

C: 6	C: 93	C: 100
M: 5	M: 85	M: 90
Y: 5	Y: 84	Y: 60
K: 0	K: 74	K: 37

该导视设计运用立体的方法设计出一个既简约又大气的文字导视牌，借用了灯光，使导视在夜间也能被清晰地识别，同时也烘托出空间的神秘与高级感。

色彩点评

- 导视作品以米色为主色，十分简单大气，也极具视觉吸引力，增强了导视的可识别度。
- 将导视放置在棕色的墙面上，增加了空间的稳重大气，且棕色易于衬托突出导视内容。
- 灯光的使用赋予导视明暗的变化，增加了导视的美感，同时也增加了空间环境的神秘感。

CMYK: 53,57,64,3
CMYK: 10,19,21,0

推荐色彩搭配

C: 10	C: 18	C: 18
M: 19	M: 47	M: 63
Y: 21	Y: 51	Y: 77
K: 0	K: 0	K: 0

C: 53	C: 63	C: 39
M: 57	M: 84	M: 0
Y: 64	Y: 82	Y: 34
K: 3	K: 51	K: 0

C: 7	C: 6	C: 97
M: 14	M: 55	M: 84
Y: 27	Y: 80	Y: 61
K: 0	K: 0	K: 39

　　导视设计是人与空间环境交流互动的重要媒介之一，是建筑空间信息与人性化设计的重要组成部分，它常常被用于展厅、博物馆、展会等。它能够帮助人们了解、找寻展示空间里的陌生事物与信息，获得良好的导向体验。

　　优秀的展示空间导视设计不仅能帮助展览合理规划信息，升华展示主体，还能为人们的浏览、观看提供便利，突出展示空间的特色与个性。

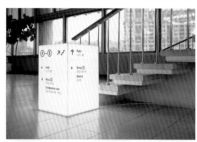

该导视设计采用橙、黑、白、灰的色彩搭配方式，整体十分鲜明亮丽，大量的箭头极具视觉吸引力，既指明了方位，又增强了空间环境的可辨识度。

色彩点评

■ 该导视作品以橘红色为主色，十分鲜艳醒目，给人一种激情快乐的视觉感受。

■ 以白、黑、灰中性色为辅助色，增强了导视的层次感与美感，中和了主色的强刺激感。

■ 该导视的整体色彩对比较强，具有较好的视觉冲击力与吸引力，有利于导视整体效果的更好传递。

CMYK: 8,76,76,0
CMYK: 0,0,0,0
CMYK: 89,86,77,68
CMYK: 47,37,39,0

推荐色彩搭配

C: 8	C: 89	C: 35
M: 76	M: 86	M: 18
Y: 76	Y: 77	Y: 82
K: 0	K: 68	K: 0

C: 100	C: 8	C: 7
M: 98	M: 76	M: 2
Y: 49	Y: 76	Y: 86
K: 2	K: 0	K: 0

C: 32	C: 7	C: 87
M: 86	M: 8	M: 47
Y: 89	Y: 85	Y: 70
K: 0	K: 0	K: 6

该香水博物馆的导视设计具有消融感的字母，使用沉稳的金色与丝网印刷突出了轻盈的质感，营造了香气弥漫的氛围。文字信息部分使用黑色，将文字进行离散排版，整体十分精致优雅。

色彩点评

■ 该导视作品以金色为主色，极具视觉吸引力，并给人一种沉稳优雅大气的感受。

■ 黑色作为辅助色，凸显出导视的稳重与大气，在白色的墙面上清晰明了。

■ 该导视采用金色与黑色的搭配方式，整体既稳重大气又精致优雅，十分符合空间环境的特点。

CMYK: 18,27,56,0
CMYK: 89,86,77,68

推荐色彩搭配

C: 18	C: 100	C: 7
M: 27	M: 91	M: 6
Y: 56	Y: 38	Y: 73
K: 0	K: 3	K: 0

C: 89	C: 5	C: 35
M: 50	M: 67	M: 39
Y: 88	Y: 0	Y: 62
K: 14	K: 0	K: 0

C: 18	C: 1	C: 5
M: 27	M: 41	M: 67
Y: 56	Y: 83	Y: 0
K: 0	K: 0	K: 0

该儿童博物馆导视作品在青色的墙面搭配黑色的涂鸦与文字，打造了清新简约的风格，颇具童趣，为博物馆增添了趣味性与辨识度。

色彩点评

- 该导视作品以墙面的青色为背景色，不仅清新自然，还拉近了人与导视的距离感。
- 以黑色作为辅助色，搭配青色，营造出清新脱俗的风格，同时也增强了导视的稳重感。
- 该导视作品采用青色与黑色的搭配方式，颜色整体比较鲜明舒适，青春、鲜活、自然。

CMYK: 33,0,17,0
CMYK: 89,86,77,68

推荐色彩搭配

C: 33	C: 78	C: 18
M: 0	M: 24	M: 13
Y: 17	Y: 33	Y: 13
K: 0	K: 0	K: 0

C: 55	C: 59	C: 91
M: 0	M: 66	M: 95
Y: 56	Y: 21	Y: 12
K: 0	K: 0	K: 0

C: 93	C: 7	C: 73
M: 85	M: 8	M: 9
Y: 84	Y: 85	Y: 47
K: 74	K: 0	K: 0

该博物馆导视设计以灰白色为背景色，黑色的文字清晰明了，新颖的设计加上绿色的点缀使导视重点突出，主次分明，便利了人们接收导视信息。

色彩点评

- 以大面积的灰白色为背景色，纯洁、干净，比较容易衬托其他颜色。
- 稳重的黑色与鲜明的绿色搭配，给人一种舒适、放松的感受，使导视更加具有现代感与视觉吸引力。
- 该导视使用了灰、绿、黑的配色，整体既清新自然又纯洁简单，很好地增加了空间的现代感。

CMYK: 10,6,4,0　CMYK: 89,86,77,68
CMYK: 47,2,98,0

推荐色彩搭配

C: 33	C: 89	C: 47
M: 92	M: 86	M: 2
Y: 10	Y: 77	Y: 98
K: 0	K: 68	K: 0

C: 87	C: 18	C: 51
M: 47	M: 3	M: 37
Y: 70	Y: 86	Y: 100
K: 6	K: 0	K: 0

C: 94	C: 18	C: 80
M: 73	M: 3	M: 26
Y: 20	Y: 86	Y: 100
K: 0	K: 0	K: 0

该现代艺术旧金山博物馆导视设计，将导视与电梯进行了完美的融合，十分巧妙，并用网格将每层楼的信息展示出来，减少了人们对导视的找寻时间，方便了人们的活动，也增加了导视的美感。

色彩点评

- 导视作品以大面积的米色为背景色，十分自然和谐，既与环境融合到一起，又易于突出其他颜色。
- 使用灰色作为辅助色，十分和谐突出，增加了导视的可识别度。黑色的点缀十分醒目沉稳。
- 该导视使用了米色、灰色、黑色三种色彩搭配，整体比较简单温馨，完美地融入了空间环境，大大提高了空间的可辨识度。

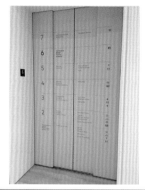

CMYK: 11,17,19,0
CMYK: 93,88,89,80
CMYK: 70,71,84,45

推荐色彩搭配

C: 11	C: 70	C: 54	C: 6	C: 65	C: 18	C: 10	C: 42	C: 93
M: 17	M: 71	M: 27	M: 49	M: 68	M: 62	M: 20	M: 43	M: 88
Y: 19	Y: 84	Y: 38	Y: 57	Y: 81	Y: 63	Y: 22	Y: 50	Y: 89
K: 0	K: 45	K: 0	K: 0	K: 32	K: 0	K: 0	K: 0	K: 80

该展厅导视设计以大面积的绿色作为背景色，搭配简单的白色几何线条，十分环保简约，既表现出了展厅的主题，又增强了导视作品的美感。黑色的文字与符号清晰地传递出导视的信息，有助于人们更好地浏览。

色彩点评

- 在设计中以绿色作为导视的主色，极具视觉吸引力，并给人一种绿色环保的感受。
- 在导视里加入高明度的白色，既提亮了整个空间，又增强了导视的美感。稳重的黑色在绿色背景下具有很好的视觉识别度。
- 该导视作品的颜色选用比较合理，既与展厅主题相一致，又具有很好的视觉吸引力与美感。

CMYK: 50,23,84,0
CMYK: 93,88,89,80
CMYK: 0,0,0,0

推荐色彩搭配

C: 50	C: 12	C: 26	C: 42	C: 1	C: 5	C: 0	C: 36	C: 93
M: 923	M: 7	M: 16	M: 8	M: 9	M: 71	M: 0	M: 8	M: 88
Y: 84	Y: 66	Y: 37	Y: 39	Y: 18	Y: 51	Y: 0	Y: 88	Y: 89
K: 0	K: 0	K: 0	K: 0	K: 0	K: 0	K: 0	K: 0	K: 80

4.7 园林景观导视设计

园林景观导视设计属于导视系统中的一种，它拥有一定的文化属性，是构成园林景观环境的重要组成部分。园林景观导视将导视功能与环境融为一体，在解决园林景观管理和秩序的基础上，满足了人们在环境中产生的行为和心理上的需要。

园林景观导视设计的作用一般可分为三种，一是帮助游客辨明方向，二是点缀环境，烘托气氛，三是普及一些园林景观知识。

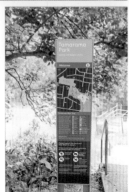

该国家公园的导视设计以深绿色为背景色，黄色的图案和文字十分醒目突出，极具视觉吸引力，不仅有利于导视功能的发挥，还增强了空间的辨识度。

色彩点评

- 该导视作品以深绿色为背景色，十分自然清新，与环境很好地融合在一起。
- 该导视作品以黄色为辅助色，十分引人注目，给人一种热闹、活跃、开心的视觉感受。白色、黑色的点缀，增加了画面的美感与节奏感。
- 导视整体配色对比强烈，具有较强的视觉刺激感，让人的视线不自觉地集中在一起，营造了活跃的环境氛围。

CMYK: 85,61,58,13
CMYK: 8,0,76,0
CMYK: 89,86,77,68
CMYK: 0,0,0,0

推荐色彩搭配

C: 85	C: 89	C: 2
M: 61	M: 86	M: 97
Y: 58	Y: 77	Y: 97
K: 13	K: 68	K: 0

C: 18	C: 7	C: 87
M: 48	M: 8	M: 47
Y: 0	Y: 85	Y: 70
K: 0	K: 0	K: 6

C: 8	C: 47	C: 8
M: 0	M: 37	M: 76
Y: 76	Y: 39	Y: 76
K: 0	K: 0	K: 0

该奥运村公园导视设计，大面积的深红色非常引人注目，白色的大字清晰明了，既突出了重点信息，又提亮了整体的亮度，少量的黑色图案动感十足，体现了奥运精神。

色彩点评

- 该设计以红色为背景色，明度较低的红色给人一种运动、热情、进取的视觉感受。
- 白色的点缀，增加了导视的亮度，极具视觉吸引力。黑色的运用，使导视更具稳重之感。
- 整体的色彩搭配比较合理，明暗不同的色彩突出了导视的重点，主次分明，具有较强的视觉吸引力。

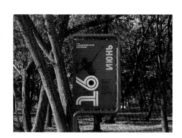

CMYK: 42,100,100,10
CMYK: 0,0,0,0
CMYK: 89,86,77,68

推荐色彩搭配

C: 42	C: 100	C: 7
M: 100	M: 94	M: 6
Y: 100	Y: 47	Y: 73
K: 10	K: 7	K: 0

C: 73	C: 1	C: 0
M: 9	M: 41	M: 89
Y: 47	Y: 83	Y: 69
K: 0	K: 0	K: 0

C: 0	C: 5	C: 89
M: 92	M: 67	M: 86
Y: 85	Y: 0	Y: 77
K: 0	K: 0	K: 68

该圣何塞快乐中心公园导视作品，绿色的嫩芽造型非常独特，搭配蓝白色的标牌，十分清晰地将导视信息传递给游客。

色彩点评

■ 该设计以蓝色与绿色为主色，高纯度的蓝色让人心生平静，绿色十分清新，给人一种舒适自然的感觉。

■ 白色的使用不仅增加了导视的亮度，还极具视觉吸引力。

■ 该导视作品的色彩搭配整体比较饱和，视觉刺激感比较强，既与空间环境相互呼应，还十分引人注目。

CMYK: 100,88,4,0
CMYK: 60,0,81,0
CMYK: 0,0,0,0

推荐色彩搭配

C: 100	C: 7	C: 78
M: 88	M: 22	M: 24
Y: 4	Y: 84	Y: 38
K: 0	K: 0	K: 0

C: 13	C: 91	C: 2
M: 37	M: 95	M: 33
Y: 0	Y: 12	Y: 82
K: 0	K: 0	K: 0

C: 100	C: 60	C: 73
M: 88	M: 0	M: 9
Y: 4	Y: 81	Y: 47
K: 0	K: 0	K: 0

该爱德华王子岛国家公园导视作品，绿色的渐变背景具有较好的视觉吸引力，白色的文字与箭头清晰地将导视信息传递给受众，蓝色的图标在背景色的衬托下十分醒目突出，增加了导视的可识别度。

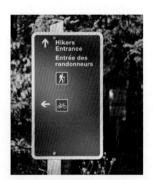

色彩点评

■ 绿色的渐变背景十分和谐自然，给人带来舒适的视觉体验的同时，也很好地融入了环境。

■ 白色作为辅助色，以自身的高明度提升了导视的亮度，使导视具有很好的视觉效果。少量蓝色点缀导视，非常突出。

■ 导视的整体颜色比较和谐，且对比性较强，具有较好的视觉效果，十分切合公园自然的特点。

CMYK: 84,60,75,28
CMYK: 71,35,59,0
CMYK: 0,0,0,0
CMYK: 89,70,0,0

推荐色彩搭配

C: 71	C: 89	C: 18
M: 35	M: 86	M: 48
Y: 59	Y: 77	Y: 0
K: 0	K: 68	K: 0

C: 87	C: 18	C: 51
M: 47	M: 3	M: 37
Y: 70	Y: 86	Y: 100
K: 6	K: 0	K: 0

C: 94	C: 7	C: 80
M: 73	M: 8	M: 26
Y: 20	Y: 85	Y: 100
K: 0	K: 0	K: 0

该考古公园导视设计使用木料来制作标牌，以印刻的方式将导视信息呈现出来，十分古朴自然。整个导视颜色比较艳丽醒目，利于导视功能的发挥与空间氛围的渲染。

色彩点评

- 导视以原木色作为背景色，十分贴近自然，给人一种古朴自然的视觉感受，与公园景色比较契合。
- 黑色的加入，使导视更显沉稳与成熟，也增强了信息的可识别度。
- 高纯度的黄色与红色具有强烈的视觉刺激感，不仅丰富了导视界面，还为环境增加了几分活跃度。

CMYK: 30,55,63,0
CMYK: 6,2,58,0
CMYK: 0,86,53,0
CMYK: 93,88,89,80

推荐色彩搭配

C: 30	C: 6	C: 1	C: 0	C: 93	C: 28	C: 29	C: 14	C: 10
M: 55	M: 2	M: 67	M: 86	M: 88	M: 2	M: 23	M: 49	M: 28
Y: 63	Y: 58	Y: 13	Y: 53	Y: 89	Y: 45	Y: 60	Y: 33	Y: 32
K: 0	K: 0	K: 0	K: 0	K: 80	K: 0	K: 0	K: 0	K: 0

该公园导视设计以标志"K"衍生出来的箭头作为造型外观，十分引人注目，两种不同明度的暖橙色搭配白色的文字，清晰地传递出导视信息，导视界面十分简约时尚，且与景观融为一体，可识别度很好。

色彩点评

- 以橙色为主色，两种不同明度的橙色富有温暖与活力，又极具视觉冲击力，易于人们记忆识别。
- 高明度白色的使用，不仅能很好地从景色中跳脱出来，增强了导视的可识别度，还增强了导视的层次感。
- 整体颜色搭配比较明亮鲜艳，活力十足，在空间环境中具有较好的视觉效果，易于导视功能的发挥。

CMYK: 0,62,91,0
CMYK: 15,63,84,0
CMYK: 0,0,0,0

推荐色彩搭配

C: 0	C: 0	C: 0	C: 15	C: 0	C: 32	C: 69	C: 66	C: 18
M: 62	M: 44	M: 16	M: 63	M: 0	M: 68	M: 38	M: 68	M: 47
Y: 91	Y: 40	Y: 27	Y: 84	Y: 0	Y: 51	Y: 45	Y: 81	Y: 51
K: 0	K: 0	K: 0	K: 0	K: 0	K: 0	K: 0	K: 31	K: 0

5

导视设计的表现形式

导视设计不仅仅是设计一个指示牌那么简单，设计师必须精准把握好空间环境的风格与特征，对文字、符号、图形、图像、立体、光影等元素进行合理的运用，以避免导视作品成为视觉污染物。

> 文字：合理的文字设计可以将复杂的导向信息清晰地传递出去。

> 符号：具有代表意义的符号，在导视里发挥着无可替代的作用，可以直观清晰地向人们传递信息。

> 图形：用图形来充实导视作品的内容，不仅让导视的吸引力得到提升，还让导视界面变得更加生动美丽。

> 图像：在设计导视界面时，要注意图像的大小、摆放位置等，这些都会影响导视的视觉效果。

> 立体：立体在导视中是常见的，合适的立体不仅可让导视更具美感，还可增强导视的厚重感与吸引力。

> 光影：光影一直都是导视设计里的重要元素，合理运用可使导视的识别度得到大幅提升。

5.1 文字

　　文字在导视设计中主要具有信息传递的功能，它可以将导视信息进行归纳、抽象、 整理，明确地传递给受众。在导视设计里，不同形态、方式呈现的文字，所传递信息的功能是不同的，带给人的视觉感受也千差万别。因此，在导视设计里，合理地对文字进行处理是非常必要的。

　　文字在导视设计中占有较大比重，虽然图形更容易被人们识别，但是人们对图形的解读存在不确定性，所以导视设计不能只依靠图形来传达信息，尤其是在复杂的空间里，文字是承载了导视中的导向信息的关键要素。在导视设计时，要注意文字的字体、字号、字距、编排方式、摆放位置，还要考虑到受众阅读时的距离和移动速度。

该导视作品通过网格和分裂进行设计，形成了一个具有强烈视觉效果的框架和优雅的文字，在清晰地传递出导视的导向信息的同时，营造出一种优雅大气的空间氛围。

色彩点评

- 该设计中使用了玫瑰金，带有金属光泽的玫瑰金给人一种十分的优雅、高贵、成熟的感觉。
- 在导视里加入无色彩的黑色，十分醒目，增强了导视的稳重感。
- 该导视用玫瑰金与黑色的色彩搭配，将分割的网格与文字进行划分，十分醒目，将重点凸显出来。

CMYK: 17,45,55,0
CMYK: 88,84,84,74

推荐色彩搭配

C: 18	C: 100	C: 4
M: 45	M: 96	M: 82
Y: 55	Y: 55	Y: 52
K: 0	K: 17	K: 0

C: 4	C: 83	C: 29
M: 96	M: 41	M: 52
Y: 46	Y: 31	Y: 61
K: 0	K: 0	K: 0

C: 76	C: 9	C: 0
M: 31	M: 75	M: 41
Y: 0	Y: 37	Y: 49
K: 0	K: 0	K: 0

该导视作品将M字与不锈钢金属材料、金属孔设计成一个整体图形，同时加入折纸，打破了单纯的平面感，呈现出层叠的效果，增强了导视的识别度与美感。

色彩点评

- 该导视作品以浅棕色为主色，其明度较高，给人一种柔和、稳重的视觉感受。
- 用粉红色作为辅助色，增强了导视的层次感，为导视带来一丝活力。
- 该导视作品以棕色与红色配色，整体十分和谐，层叠的字母层次感十足，增强了导视的美感。

CMYK: 33,36,47,0 CMYK: 27,63,24,0
CMYK: 71,99,77,65

推荐色彩搭配

C: 33	C: 100	C: 2
M: 36	M: 91	M: 70
Y: 47	Y: 38	Y: 6
K: 0	K: 3	K: 6

C: 89	C: 5	C: 35
M: 50	M: 67	M: 39
Y: 88	Y: 0	Y: 62
K: 14	K: 0	K: 0

C: 18	C: 5	C: 63
M: 27	M: 67	M: 7
Y: 56	Y: 0	Y: 85
K: 0	K: 0	K: 0

这个导视作品采用将相框分割的设计方式，将文字分割成几个部分，不仅创意新颖，而且极具视觉吸引力，清晰地传递出文字信息的同时，还让导视很好地融入环境，增强了空间简洁优雅的美感。

色彩点评

- 该导视作品以灰色为主色，十分具有视觉吸引力，既大气又简洁。
- 少量黑色的使用，方便了人们对信息的接收，用棕色点缀导视，既使其脱离墙体又融于空间。
- 该导视作品以灰、黑、棕三色搭配，整体颜色十分简洁大气，既契合空间环境的特点，又增强了导视的美感。

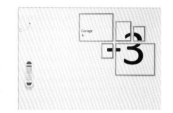

CMYK: 78,72,69,38
CMYK: 0,0,0,0
CMYK: 2,54,88,0

推荐色彩搭配

C: 19	C: 78	C: 17
M: 5	M: 24	M: 13
Y: 79	Y: 33	Y: 15
K: 0	K: 0	K: 0

C: 33	C: 91	C: 24
M: 49	M: 95	M: 0
Y: 68	Y: 12	Y: 71
K: 0	K: 0	K: 0

C: 93	C: 19	C: 73
M: 85	M: 5	M: 9
Y: 84	Y: 79	Y: 47
K: 74	K: 0	K: 0

该导视作品利用黄铜管的造型将数字2展示出来，极具视觉效果的同时发挥了说明的功能，点缀了空间，赋予空间更独特的个性与美感。

色彩点评

- 大面积的灰棕色墙面，给人一种舒适、中庸的视觉感受，有利于突出其他颜色。
- 棕黄色的导视界面，十分成熟柔和，赋予了空间成熟独特的魅力。
- 利用棕黄色的黄铜管将数字2展现出来，在灯光下，在墙面与灯光的作用下，十分突出、引人注目。

CMYK: 41,41,45,0
CMYK: 37,56,71,0

推荐色彩搭配

C: 47	C: 37	C: 18
M: 2	M: 56	M: 48
Y: 98	Y: 71	Y: 0
K: 0	K: 0	K: 0

C: 92	C: 18	C: 41
M: 68	M: 3	M: 40
Y: 10	Y: 86	Y: 45
K: 0	K: 0	K: 0

C: 37	C: 18	C: 41
M: 67	M: 3	M: 40
Y: 87	Y: 86	Y: 45
K: 0	K: 0	K: 0

该导视作品采用流线的设计，将其与字体融合在一起，使得文字的各区域之间互相变化、互相交织，并以空间切割形式展示出来，整体十分直观特别，极具视觉吸引力与创意，清晰传递出文字信息。

色彩点评

- 该导视作品以黑色为主色，具有较好的视觉吸引力，整体既简洁高级又稳重大气。
- 棕色的原木色十分自然大气，与空间具有很好的契合度。
- 该导视作品用原木色与黑色搭配，整体颜色十分简洁大气，既契合空间环境的特点，又增强了导视的美感。

CMYK: 25,24,32,0
CMYK: 77,76,83,58

推荐色彩搭配

C: 26	C: 31	C: 43
M: 27	M: 43	M: 61
Y: 33	Y: 52	Y: 79
K: 0	K: 0	K: 2

C: 88	C: 59	C: 7
M: 85	M: 46	M: 14
Y: 87	Y: 40	Y: 20
K: 76	K: 0	K: 0

C: 35	C: 6	C: 74
M: 31	M: 9	M: 53
Y: 38	Y: 39	Y: 16
K: 0	K: 0	K: 0

该导视作品以点、线、面为设计元素，将点与文字相结合，并使用了多种颜色，十分鲜艳夺目，极具视觉冲击力。搭配黑色的文字，清晰地传递出导视信息的同时，还增强了空间简洁雅致的美感。

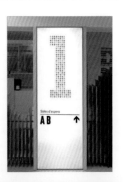

色彩点评

- 该导视作品以白色为主色，明度颇高，具有较好的视觉吸引力。
- 少量黑色的使用，方便了人们对信息的接收，用红色与黄色点缀其间，增强了导视的美感与层次感。
- 该导视整体颜色比较舒适和谐，在空间中具有较好的视觉效果。

CMYK: 0,0,0,0 CMYK: 77,76,83,58
CMYK: 13,23,70,0 CMYK: 25,67,43,0

推荐色彩搭配

C: 25	C: 6	C: 30
M: 67	M: 9	M: 24
Y: 43	Y: 39	Y: 25
K: 0	K: 0	K: 0

C: 14	C: 0	C: 100
M: 37	M: 68	M: 96
Y: 71	Y: 45	Y: 60
K: 0	K: 0	K: 32

C: 77	C: 5	C: 46
M: 76	M: 14	M: 53
Y: 83	Y: 40	Y: 26
K: 58	K: 0	K: 0

5.2 符号

符号是指表达、传播信息的象征物，其负载着信息并传递着信息。符号作为认识事物的一种简化手段，被广泛运用到导视作品中，成为超越语言的表达方式，非常直观、简明、易懂、易记。在导视里合理使用符号不仅可以让人们快速地获取导向信息，同时也可以帮助人们确定位置，维护空间秩序等。

虽然导视符号是根据空间环境以独有的方式设计出来的，但是不管运用于什么样的空间环境，都应遵循规范性、通用性、科学性的设计原则。

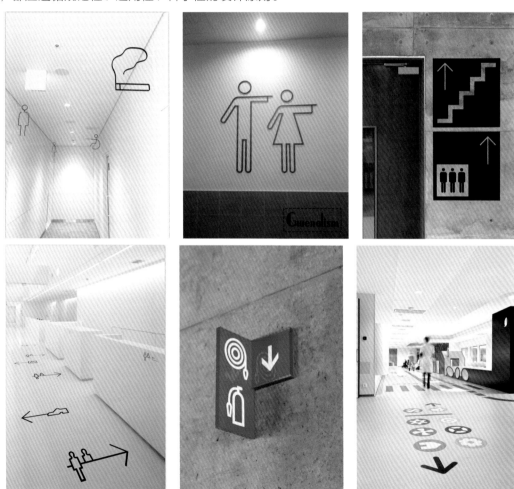

该导视作品将空间的功能符号化，以独特的烟造型告诉受众吸烟区的位置，十分简洁直观，同时搭配文字，使导视信息准确地传递出去。

色彩点评

- 用米白色作为设计的主色，十分纯洁干净，易于其他颜色的表达。
- 蓝色作为辅助色，在空间中具有非常好的视觉凝聚力，给人一种平静舒适的视觉感受。
- 整个设计的颜色比较柔和，对比较强，对导视整体效果的提升具有很好的作用。

CMYK: 11,13,16,0
CMYK: 84,74,32,0

推荐色彩搭配

C: 27	C: 84	C: 4
M: 63	M: 74	M: 82
Y: 24	Y: 32	Y: 52
K: 0	K: 0	K: 0

C: 11	C: 12	C: 95
M: 13	M: 7	M: 85
Y: 16	Y: 66	Y: 29
K: 0	K: 0	K: 0

C: 79	C: 11	C: 38
M: 56	M: 13	M: 100
Y: 0	Y: 16	Y: 69
K: 0	K: 0	K: 2

该导视作品以红色为背景色，两种不同明度的红色营造了立体的感觉，同时白色的符号与信息十分醒目直观，具有较好的视觉吸引力。

色彩点评

- 该设计以红色为主色，极具视觉吸引力，给人一种温暖、开心、刺激的视觉感受。
- 黑红色的辅助色，增强了颜色的层次感，打造了立体的视觉效果，白色的点缀，十分明亮，增强了导视的美感和识别度。
- 导视整体颜色十分醒目刺激，增强了导视的美感。

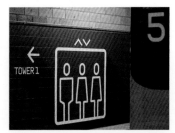

CMYK: 29,89,68,0 CMYK: 54,96,84,37
CMYK: 0,0,0,0

推荐色彩搭配

C: 29	C: 100	C: 7
M: 89	M: 91	M: 6
Y: 68	Y: 38	Y: 73
K: 0	K: 3	K: 0

C: 89	C: 5	C: 29
M: 50	M: 67	M: 89
Y: 88	Y: 0	Y: 68
K: 14	K: 0	K: 0

C: 73	C: 18	C: 3
M: 51	M: 90	M: 80
Y: 60	Y: 89	Y: 90
K: 4	K: 0	K: 0

该博物馆导视设计与建筑外观形成了现代和传统的鲜明对比，呈现出一种历史长河的高度浓缩感。

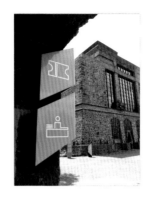

色彩点评

- 大量的蓝色的使用给人一种干净纯洁的视觉感受，比较简洁透彻。
- 白色的使用增强了导视美感与亮度，给人一种纯洁大气简单的感受。
- 设计的整体颜色搭配比较合理，十分和谐，不仅增强了博物馆理性纯洁的美感，还增强了导视的识别度。

CMYK: 68,9,24,0
CMYK: 0,0,0,0

推荐色彩搭配

C: 2	C: 68	C: 17
M: 61	M: 9	M: 13
Y: 91	Y: 24	Y: 15
K: 0	K: 0	K: 0

C: 23	C: 67	C: 91
M: 9	M: 0	M: 95
Y: 86	Y: 22	Y: 12
K: 0	K: 0	K: 0

C: 0	C: 0	C: 62
M: 0	M: 56	M: 0
Y: 0	Y: 79	Y: 21
K: 0	K: 0	K: 0

该导视设计以大面积的红色为底色，十分醒目，将白色的图案通过简单的方式融入导视界面，增强了导视的可识别度，以帮助访问者快速到达目的地。

色彩点评

- 该导视作品以红色为主色，在空间里非常醒目抢眼，给人一种刺激、温暖的感受。
- 以白色作为辅助色，高明度的白色极具视觉吸引力，十分纯洁。
- 整体色彩比较醒目，给人一种开心、活跃的视觉感受，使导视张力十足，既简洁又大方。

CMYK: 9,87,65,0
CMYK: 0,0,0,0

推荐色彩搭配

C: 47	C: 18	C: 9
M: 2	M: 48	M: 87
Y: 98	Y: 0	Y: 65
K: 0	K: 0	K: 0

C: 92	C: 18	C: 9
M: 68	M: 8	M: 87
Y: 10	Y: 75	Y: 65
K: 0	K: 0	K: 0

C: 27	C: 80	C: 41
M: 98	M: 26	M: 40
Y: 76	Y: 100	Y: 45
K: 0	K: 0	K: 0

该导视作品将不同空间依据功能进行符号化，以直接的方式展示在白色标识牌上，十分简洁直观，且在空间里具有较好的视觉效果，使导视功能得到充分发挥。

色彩点评

- 以白色作为设计的主色，十分纯洁干净，不仅具有较好的视觉凝聚力，且易于其他颜色的表达。
- 黑色作为辅助色，在白色的衬托下十分醒目，易于导视信息的传递。
- 整个设计的颜色比较显眼，对比较强，十分简洁大气，对导视整体效果的提升具有很好的作用。

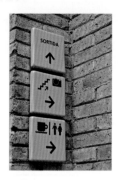

CMYK: 0,0,0,0
CMYK: 77,76,83,58

推荐色彩搭配

C: 80	C: 7	C: 39
M: 71	M: 9	M: 18
Y: 50	Y: 9	Y: 28
K: 10	K: 0	K: 0

C: 22	C: 77	C: 14
M: 37	M: 76	M: 65
Y: 55	Y: 83	Y: 32
K: 0	K: 58	K: 0

C: 77	C: 76	C: 0
M: 76	M: 44	M: 4
Y: 83	Y: 42	Y: 5
K: 58	K: 0	K: 0

该导视作品以黄色为背景色，将文字与图标结合来传递信息，十分生动有趣，而且黄色与白色的色彩搭配十分鲜艳夺目，在空间中极具视觉吸引力。

色彩点评

- 用大面积的黄色作为背景色，具有较强的视觉刺激感，给人一种温暖活泼的视觉感受。
- 白色作为辅助色，不仅十分明亮干净，还能带给人们一种刺激、纯洁的视觉感受。
- 整个设计的颜色比较刺激，对比性较强，具有较好的视觉吸引力，使导视在空间中极具识别度。

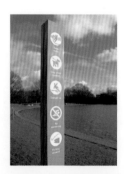

CMYK: 0,49,86,0 CMYK: 0,0,0,0

推荐色彩搭配

C: 0	C: 42	C: 23
M: 49	M: 75	M: 34
Y: 86	Y: 96	Y: 42
K: 0	K: 5	K: 0

C: 55	C: 0	C: 41
M: 0	M: 62	M: 80
Y: 13	Y: 87	Y: 100
K: 0	K: 0	K: 0

C: 6	C: 67	C: 53
M: 67	M: 9	M: 4
Y: 47	Y: 39	Y: 49
K: 0	K: 0	K: 0

5.3 图形

在导视设计中，图形作为一种装饰性元素，一般依附于导视与空间环境，它的设计不仅要与空间环境的某些特征保持一致，还要与导视的风格相统一。合理的图形运用不仅能增强导视的美感与设计感，还能帮助导视快速引起人们的注意，让导视与空间产生紧密的联系，增强空间的辨识度。

图形在导视设计中多依靠点、线、面元素的组合变化呈现，在设计时要注意其只是导视的装饰元素，要根据导视的具体情况进行添加和运用，不能让其喧宾夺主，影响导视功能的发挥。

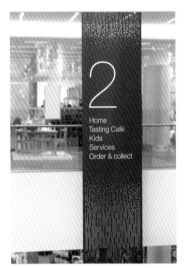
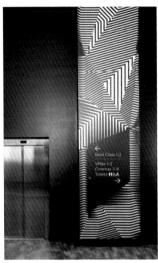

该导视作品使用多个黄色的箭头图形作为背景，将白色的文字赋予其上，极具视觉凝聚力。同时黄色的文字依照箭头的形状进行摆放，增强了导视的美感与空间的可辨识度。

色彩点评

- 该导视作品以大面积的黄色箭头为背景色，明亮的黄色十分耀眼刺激，给人一种振奋、热闹的感受。
- 少量白色的点缀，提升了导视的明亮程度，避免了单一色彩的乏味。
- 该导视作品将黄色与白色搭配，整体颜色特别刺激醒目，极具视觉吸引力，既热情奋进又活跃乐观。

CMYK: 2,33,78,0
CMYK: 0,0,0,0

推荐色彩搭配

C: 63	C: 90	C: 2
M: 78	M: 82	M: 33
Y: 4	Y: 45	Y: 78
K: 0	K: 9	K: 0

C: 76	C: 11	C: 6
M: 17	M: 13	M: 49
Y: 43	Y: 16	Y: 93
K: 0	K: 0	K: 0

C: 79	C: 16	C: 3
M: 56	M: 26	M: 30
Y: 0	Y: 47	Y: 86
K: 0	K: 0	K: 0

该导视作品运用了深青色的卡通狗图形，趣味性十足，给人一种快乐温馨的感觉。以浅青色为背景，白色展示信息的导视牌，整体十分清新宁静，使空间环境的辨识度得到大大提升。

色彩点评

- 该导视以深青色作为背景色，给人一种安静、亲切的视觉感受。
- 以浅青色作为辅助色，柔和的青色易让人产生亲切感与归属感，其在墙面下具有很好的视觉吸引力。高明度的白色十分醒目突出。
- 该导视作品采用了青色与白色的配色方式，整体十分和谐统一，具有一种亲切清新之美。

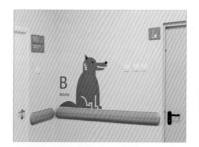

CMYK: 75,14,36,0
CMYK: 78,37,44,0
CMYK: 0,0,0,0

推荐色彩搭配

C: 78	C: 100	C: 2
M: 37	M: 91	M: 70
Y: 44	Y: 38	Y: 6
K: 0	K: 3	K: 0

C: 75	C: 88	C: 5
M: 14	M: 53	M: 67
Y: 36	Y: 58	Y: 0
K: 0	K: 5	K: 0

C: 71	C: 0	C: 29
M: 9	M: 0	M: 3
Y: 36	Y: 0	Y: 77
K: 0	K: 0	K: 0

该导视作品使用了不规则的图形进行设计，使导视极具美感与现代风格，将白色的导视信息附在黑色的图形之上，十分简洁醒目，有利于增强导视的可识别度与空间的辨识度。

色彩点评

- 大面积的渐变黑色给人一种稳重成熟力量的视觉感受，具有较好的视觉凝聚力。
- 用白色作为导视的辅助色，无色彩白色在黑色的衬托下十分醒目明亮。
- 该导视作品采用黑白的经典配色方式，十分和谐统一，给人一种稳重大气的视觉体验，而图形的加入则增强了空间的现代感。

CMYK: 79,75,71,45
CMYK: 0,0,0,0
CMYK: 59,49,47,0

推荐色彩搭配

C: 59	C: 2	C: 79
M: 49	M: 61	M: 75
Y: 47	Y: 91	Y: 71
K: 0	K: 0	K: 45

C: 23	C: 79	C: 0
M: 9	M: 75	M: 81
Y: 86	Y: 71	Y: 51
K: 0	K: 45	K: 0

C: 10	C: 93	C: 57
M: 94	M: 85	M: 83
Y: 56	Y: 84	Y: 9
K: 0	K: 74	K: 0

该导视作品以黑色作为背景色，由点、线、面组成的图像进行设计，大面积的图形增强了导视的视觉吸引力与美感，同时搭配主次分清的白色文字，有力地将导视的功能发挥出来。

色彩点评

- 该导视作品以黑色作为背景色，无色彩的黑色十分神秘，高端，易让人产生舒适的感受。
- 白色的使用，极具视觉吸引力，为整个导视增加了亮度，使导视的简洁、高端感更强。
- 该导视作品使用了白黑的搭配方式，整体对比强烈，具有很强的视觉凝聚力，稳重大气又神秘高端。

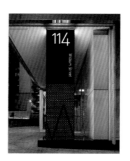

CMYK: 93,88,89,80
CMYK: 0,0,0,0

推荐色彩搭配

C: 66	C: 93	C: 6
M: 62	M: 88	M: 94
Y: 58	Y: 89	Y: 31
K: 9	K: 80	K: 0

C: 92	C: 69	C: 93
M: 68	M: 0	M: 88
Y: 10	Y: 100	Y: 89
K: 0	K: 0	K: 80

C: 68	C: 83	C: 74
M: 0	M: 79	M: 5
Y: 29	Y: 79	Y: 59
K: 0	K: 64	K: 0

该导视作品采用鱼的图形进行设计，十分灵动有趣，给人一种亲切、生动的感受。以多种颜色的背景与白色的文字来展示信息，整体十分活泼有趣，大大提升了空间环境的辨识度。

色彩点评

- 该导视作品以渐变的蓝色与青色作为背景色，给人一种生动、亲切，变化的视觉感受，增强了导视的层次感。
- 以白色作为辅助色，纯洁明亮的白色具有很好的视觉效果，易于人们清晰地浏览信息。
- 该导视作品的颜色搭配十分和谐自然，充分体现了海洋的特点，且丰富的颜色增强了导视作品的层次感与识别度。

CMYK: 100,97,45,3
CMYK: 59,5,0,0
CMYK: 60,0,22,0
CMYK: 31,0,64,0
CMYK: 0,0,0,0

推荐色彩搭配

C: 100	C: 59	C: 2
M: 97	M: 5	M: 13
Y: 45	Y: 0	Y: 16
K: 3	K: 0	K: 0

C: 60	C: 0	C: 80
M: 0	M: 0	M: 33
Y: 22	Y: 0	Y: 33
K: 0	K: 0	K: 0

C: 31	C: 74	C: 23
M: 0	M: 44	M: 14
Y: 64	Y: 100	Y: 41
K: 0	K: 4	K: 0

该导视作品以黑色为背景色，运用文字与图标的形式来传递信息，既简洁大气又极具视觉吸引力。几何图形的使用不仅丰富了导视画面，还增强了导视的美感。

色彩点评

- 该导视作品以黑色作为背景色，给人一种沉静、神秘的视觉感受。
- 以白色与豆沙色作为辅助色，明亮的白色十分醒目突出，豆沙色温暖柔和，易让人产生亲切感与归属感。
- 用绿色点缀画面，既提亮了整个导视的明度，也丰富了导视的层次，提高了导视的美感。

CMYK: 93,88,89,80 CMYK: 32,0,80,0
CMYK: 0,0,0,0 CMYK: 32,36,30,0

推荐色彩搭配

C: 32	C: 9	C: 9
M: 36	M: 36	M: 27
Y: 30	Y: 78	Y: 38
K: 0	K: 0	K: 0

C: 32	C: 24	C: 44
M: 0	M: 20	M: 40
Y: 80	Y: 72	Y: 30
K: 0	K: 0	K: 0

C: 6	C: 94	C: 76
M: 5	M: 76	M: 17
Y: 5	Y: 77	Y: 41
K: 0	K: 57	K: 0

5.4 图像

在导视设计中，图像的用途一种是用来点缀导视，另一种是用来展示比较复杂的空间环境，比如公园的整体导视，商场的布局等。无论哪种用途，图像在运用时，都要注意其与空间环境的关联度、在整个导视里的所占的面积与位置。

合理利用图像不仅能展示空间的一些信息，还能丰富导视细节，让导视的视觉效果变得更佳，增强空间环境的艺术氛围。

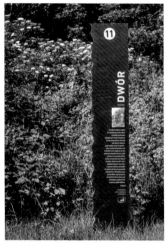

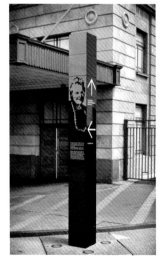
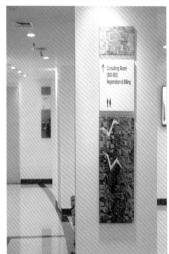

该导视设计以大面积的青色为背景色，冷色调的青色看起来十分亲切优雅，搭配青色调的图像使导视极具视觉吸引力。白色的箭头与文字占据导视右侧，非常引人注目，使导视功能得到极好的发挥。

色彩点评

- 该导视作品以大面积的青色为背景色，寒冷的青色比较柔和，给人亲切、乐观的感受。

- 以高明度的白色作为辅助色，在导视中十分醒目，让人一目了然的同时，增强了导视的亮度。

- 该导视作品选用青白两色进行设计，白色的信息十分引人注目，深青色的图像增强了导视的美感与细节。

CMYK: 80,58,59,10
CMYK: 67,20,55,0
CMYK: 0,0,0,0

推荐色彩搭配

C: 67	C: 0	C: 83
M: 20	M: 0	M: 43
Y: 55	Y: 0	Y: 43
K: 0	K: 0	K: 0

C: 80	C: 0	C: 72
M: 31	M: 42	M: 3
Y: 57	Y: 78	Y: 35
K: 0	K: 0	K: 0

C: 100	C: 0	C: 67
M: 88	M: 70	M: 20
Y: 61	Y: 51	Y: 55
K: 39	K: 0	K: 0

该导视作品采用深蓝色和白色的配色方式，深蓝色的背景上放置了浅色的蓝色地图，不仅清晰地将区域的具体情况展示出来，还增强了导视的层次感。白色的文字便于人们对信息的接收。

色彩点评

- 大面积的深蓝十分理智安静，带给人舒适的视觉享受，同时浅蓝色的使用，增强了颜色的层次感与导视的美感。

- 明亮的白色十分引人注目，既提亮了画面，又增强了导视的视觉凝聚力。

- 该导视的颜色搭配整体十分和谐，营造了安静的视觉环境，帮助人们保持愉悦的心情，减轻了人们查找信息而产生的厌烦心理。

CMYK: 91,59,52,7 CMYK: 0,0,0,0
CMYK: 83,43,43,0 CMYK: 62,24,89,0
CMYK: 46,26,33,0

推荐色彩搭配

C: 91	C: 0	C: 62
M: 59	M: 0	M: 24
Y: 52	Y: 0	Y: 89
K: 7	K: 0	K: 0

C: 91	C: 46	C: 83
M: 59	M: 26	M: 43
Y: 52	Y: 33	Y: 43
K: 7	K: 0	K: 0

C: 91	C: 7	C: 62
M: 59	M: 13	M: 24
Y: 52	Y: 37	Y: 89
K: 7	K: 0	K: 0

该导视作品将图像印在木板上，十分古香古色，与木纹一起营造出浓重的古朴氛围，白色的卡片十分醒目，将黑色的信息附其上，对比强烈。

色彩点评

- ◪ 以大面积的棕色为背景色，十分古典沉稳。
- ◪ 用黑白两色作为辅助色，一明一暗，对比强烈，具有较强的视觉吸引力，给人一种舒适朴素的视觉感受。
- ◪ 该导视采用棕、黑、白的配色方式，整体十分统一，具有较好的视觉凝聚力，与空间的契合度较高。

CMYK: 31,41,50,0
CMYK: 0,0,0,0
CMYK: 93,88,89,80

推荐色彩搭配

C: 31	C: 0	C: 70		C: 93	C: 6	C: 86		C: 22	C: 7	C: 57
M: 41	M: 0	M: 61		M: 88	M: 23	M: 62		M: 31	M: 28	M: 29
Y: 50	Y: 0	Y: 73		Y: 89	Y: 31	Y: 49		Y: 36	Y: 45	Y: 52
K: 0	K: 0	K: 19		K: 80	K: 0	K: 5		K: 0	K: 0	K: 0

该导视设计以大面积的深绿色为背景色，易让人产生信任感，易于衬托其他颜色。白色的导视信息十分醒目，便于人们找寻，地图的加入使空间导视信息更加直观。

色彩点评

- ◪ 以深绿色为背景色，给人一种安静、可靠、安全的视觉感受，同时也很好地融入了空间环境。
- ◪ 白色的使用，使导视信息更加突出明显，浅绿色的地图，十分醒目，增强了导视的美感。
- ◪ 该导视作品采用绿色与白色的搭配方式，整体颜色十分和谐，增加了导视与空间的联系。

CMYK: 56,44,73,0
CMYK: 78,70,69,36
CMYK: 0,0,0,0

推荐色彩搭配

C: 56	C: 0	C: 21		C: 78	C: 2	C: 13		C: 56	C: 31	C: 7
M: 44	M: 0	M: 23		M: 70	M: 47	M: 12		M: 44	M: 11	M: 28
Y: 73	Y: 0	Y: 28		Y: 69	Y: 38	Y: 12		Y: 73	Y: 35	Y: 45
K: 0	K: 0	K: 0		K: 36	K: 0	K: 0		K: 0	K: 0	K: 0

该导视作品将地图印在深棕色的木板上，十分古朴优雅，搭配镂空的花纹十分优美，营造出浓重的古朴氛围，白色文字十分醒目，将导视信息清晰地传递出来。

色彩点评

- 该导视作品以大面积的棕色为背景色，十分古典沉稳。
- 用白色作为辅助色，与背景形成了强烈的对比，具有较强的视觉凝聚力。
- 图像以绿色与棕色为主，十分统一和谐，具有较好的视觉凝聚力。

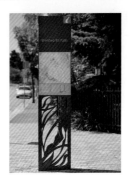

CMYK: 64,73,84,39
CMYK: 0,0,0,0
CMYK: 36,22,45,0
CMYK: 45,44,67,0

推荐色彩搭配

C: 64	C: 49	C: 9	C: 45	C: 42	C: 9	C: 40	C: 0	C: 39
M: 73	M: 18	M: 27	M: 44	M: 42	M: 13	M: 24	M: 0	M: 56
Y: 84	Y: 26	Y: 38	Y: 67	Y: 45	Y: 18	Y: 49	Y: 0	Y: 50
K: 39	K: 0	K: 0	K: 0	K: 0	K: 0	K: 0	K: 0	K: 0

该导视作品使用了不规则的造型，黄色背景与黑色文字的结合十分醒目，较长的箭头具有较好的指示效果，而木纹图像不仅装饰了导视，还给人一种古朴自然的视觉感受。导视整体具有较好的视觉凝聚力与视觉效果。

色彩点评

- 用大面积的黄色作为背景色，十分鲜艳耀眼，具有较好的视觉吸引力。
- 用黑白两色作为辅助色，一明一暗，对比强烈，具有较强的视觉刺激感。
- 木纹图像的颜色具有明度的变化，使导视具有很好的层次感与美感，为导视增添了几分古朴与自然。

CMYK: 38,58,82,0 CMYK: 93,88,89,80
CMYK: 11,5,78,0 CMYK: 0,0,0,0

推荐色彩搭配

C: 38	C: 5	C: 86	C: 11	C: 0	C: 72	C: 53	C: 86	C: 23
M: 58	M: 49	M: 62	M: 5	M: 0	M: 27	M: 4	M: 77	M: 34
Y: 82	Y: 15	Y: 49	Y: 78	Y: 0	Y: 0	Y: 49	Y: 38	Y: 42
K: 0	K: 0	K: 5	K: 0	K: 0	K: 0	K: 0	K: 2	K: 0

5.5 立体

　　立体作为导视设计的重要元素之一，其在导视中发挥着独特的作用，比如增强导视的视觉吸引力、突出导向信息、增强导视的识别度、美化环境、增加空间的辨识度等。立体的导视设计与空间环境的融合度特别高，独特、新颖、美观的特点使其成为空间环境中的装饰品。

　　立体的导视设计在空间环境中尤为醒目，且与空间环境的联系更为紧密，所以在运用时，要注意根据空间环境的特点、风格，恰当使用不同的立体，创造有体积的形态，实现导视功能的更好发挥，达到增加空间的层次感与辨识度的目的。

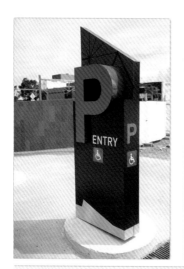
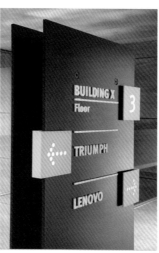

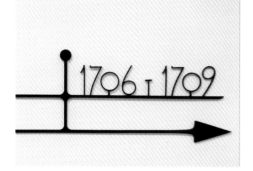
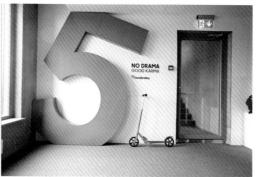

该导视作品将数字进行了立体的设计与颜色的变化，将重点信息凸显出来的同时，利用线条将不同区域进行划分，节省了人们对导视信息的找寻时间。

色彩点评

- 该导视作品以黑色为主色，十分高端大气，且易于观看阅读。
- 金色在黑色的衬托下，十分醒目突出，给人一种华丽典雅的视觉感受。
- 该导视作品采用了经典的黑金配方式，十分大气、稳重高端，使导视与空间环境有很高的匹配度。

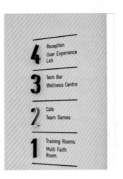

CMYK: 79,75,71,45
CMYK: 20,49,58,0

推荐色彩搭配

C: 20	C: 0	C: 13
M: 49	M: 0	M: 12
Y: 58	Y: 0	Y: 12
K: 0	K: 0	K: 0

C: 79	C: 31	C: 42
M: 75	M: 45	M: 35
Y: 71	Y: 43	Y: 52
K: 45	K: 0	K: 0

C: 20	C: 38	C: 22
M: 49	M: 46	M: 27
Y: 58	Y: 53	Y: 31
K: 0	K: 0	K: 0

该残疾人机构导视设计，采用深棕色的木料设计出独特的立体效果，在空间里十分醒目，白色文字极具视觉冲击力，使导视的导向功能得到更好的发挥。

色彩点评

- 大面积深棕色极具视觉吸引力，给人一种成熟稳重的视觉感受，与墙体形成强烈的对比。
- 白色作为辅助色，十分醒目，增强了导视的可识别度。
- 该导视作品采用棕色，白色的配色方式，很切合空间里的颜色，有很强的视觉吸引力，有利于导视功能的发挥。

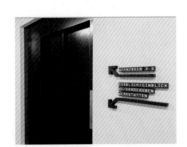

CMYK: 58,77,100,37
CMYK: 0,0,0,0

推荐色彩搭配

C: 58	C: 0	C: 32
M: 77	M: 0	M: 67
Y: 100	Y: 0	Y: 100
K: 37	K: 0	K: 0

C: 58	C: 48	C: 12
M: 77	M: 51	M: 17
Y: 100	Y: 62	Y: 23
K: 37	K: 0	K: 0

C: 43	C: 53	C: 9
M: 62	M: 44	M: 4
Y: 71	Y: 61	Y: 20
K: 1	K: 0	K: 0

该图书馆导视设计将楼层信息以立体与灯光的方式呈现出来，极具创意。与墙体相同的木料使导视完全融于空间环境的同时，也为空间增添了几分古朴天然。

色彩点评

■ 该导视作品以棕色为主色，给人一种成熟、古朴的感受，与环境产生呼应。

■ 整体色彩是比较舒适和谐的，且明度变化较多，使导视具有很好的层次感与视觉吸引力。

CMYK: 46,49,53,0
CMYK: 27,35,35,0

推荐色彩搭配

C: 27	C: 12	C: 48
M: 35	M: 17	M: 51
Y: 35	Y: 23	Y: 62
K: 0	K: 0	K: 0

C: 46	C: 29	C: 34
M: 49	M: 38	M: 21
Y: 53	Y: 36	Y: 36
K: 0	K: 0	K: 0

C: 27	C: 20	C: 20
M: 35	M: 31	M: 39
Y: 35	Y: 57	Y: 77
K: 0	K: 0	K: 0

该博物馆空间导视设计，将箭头以立体的形式展现出来，搭配灰色的文字与图标，清晰准确地将导视信息传递出来。

色彩点评

■ 该导视作品以米白色为主色，大面积的浅白色十分温馨舒适，给人一种纯洁干净的视觉感受。

■ 以灰色作为辅助色，既稳重大气，又给人带来好的视觉体验。

■ 该导视作品采用了米白色与灰色配色方案，十分干净简洁，既符合空间环境的特点，又营造了温馨舒适的氛围。

CMYK: 11,9,9,0
CMYK: 47,39,35,0

推荐色彩搭配

C: 11	C: 47	C: 28
M: 9	M: 39	M: 20
Y: 9	Y: 35	Y: 28
K: 0	K: 0	K: 0

C: 47	C: 3	C: 91
M: 39	M: 10	M: 66
Y: 35	Y: 25	Y: 39
K: 0	K: 0	K: 1

C: 11	C: 70	C: 83
M: 9	M: 1	M: 47
Y: 9	Y: 41	Y: 66
K: 0	K: 0	K: 4

该导视作品将立体、颜色、线与导视信息综合运用，将不同区域信息进行了划分，不仅方便了人们对导视信息的查找，还使导视充分融入了环境，增强了空间简约大气的氛围。

色彩点评

- 该导视作品以金属色为主色，十分高端大气，且易于观看阅读。
- 以黑色为辅助色，十分醒目突出，给人一种稳重、高级的视觉感受。
- 该导视作品采用了经典的颜色搭配方式，十分大气、稳重、高端，使导视在空间环境中具有很高的识别度。

CMYK: 48,47,51,0
CMYK: 93,88,89,80
CMYK: 7,6,9,0

推荐色彩搭配

C: 48	C: 43	C: 5		C: 7	C: 73	C: 0		C: 93	C: 56	C: 3
M: 47	M: 60	M: 54		M: 6	M: 12	M: 79		M: 88	M: 23	M: 26
Y: 51	Y: 42	Y: 44		Y: 9	Y: 27	Y: 77		Y: 89	Y: 36	Y: 28
K: 0	K: 0	K: 0		K: 0	K: 0	K: 0		K: 80	K: 0	K: 0

该导视作品使用了立体的数字与导视牌，增强了导视设计的识别度。极大的数字4与黑色的文字将导视信息凸显出来，同时利用边框将不同区域进行划分，不仅方便了人们对导视信息的查找，而且还增强了导视的视觉吸引力。

色彩点评

- 该导视作品以米色为主色，十分简洁大气，且十分切合空间。
- 导视使用了黑色的辅助色，十分醒目突出，给人一种典雅高端的视觉感受。
- 该导视作品采用的颜色搭配方式，十分雅致大气，不仅具有较好的视觉吸引力，还与空间环境有很高的匹配度。

CMYK: 15,16,19,0
CMYK: 93,88,89,80

推荐色彩搭配

C: 15	C: 56	C: 31		C: 43	C: 18	C: 6		C: 23	C: 68	C: 12
M: 16	M: 23	M: 41		M: 71	M: 46	M: 5		M: 48	M: 56	M: 17
Y: 19	Y: 36	Y: 50		Y: 57	Y: 39	Y: 5		Y: 36	Y: 68	Y: 26
K: 0	K: 0	K: 0		K: 1	K: 0	K: 0		K: 0	K: 0	K: 0

5.6 光影

光影在导视中的运用是常见的，导视设计中所运用的光影可分为自然光和人造光。对自然光的运用主要是通过镂空、投影、反射等手法对导视标识牌的造型进行设计；人造光比较常用于发光字、发光灯箱、LED显示屏等。

在导视设计中，合理利用光影，不仅有利于帮助导视，在夜间的识别性，还能增强导视的视觉吸引力，增强导视的导向效果。在对光影进行利用时，要根据导视的不同要求进行合理的选择。

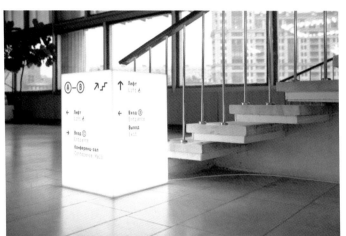 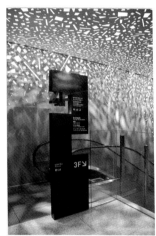

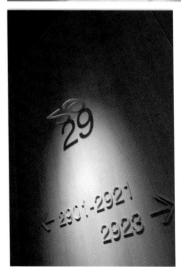 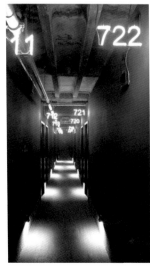 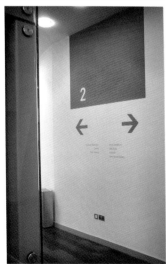

该导视设计以白色为底色，用橙色将重点信息凸显出来，黑色的小字进行详细的介绍。整个导视被放置在灯光之下，使其具有明暗变化，同时也增强了导视的可识别性。

色彩点评

- 该导视作品以白色为主色，十分纯洁，给人一种干净明快的视觉感受。
- 作品以黑色为辅助色，具有重量的黑色让导视变得沉稳。明黄色的点缀，极具视觉吸引力，给人一种温暖活力的视觉感受。
- 该导视的整体色彩对比较强，具有较好的视觉冲击力与吸引力，有利于导视整体信息更好地传递。

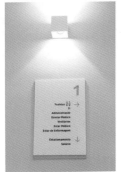

CMYK: 0,0,0,0
CMYK: 93,88,89,80
CMYK: 20,34,95,0

推荐色彩搭配

C: 20	C: 58	C: 16
M: 34	M: 41	M: 15
Y: 95	Y: 64	Y: 24
K: 0	K: 0	K: 0

C: 6	C: 88	C: 56
M: 27	M: 73	M: 61
Y: 75	Y: 14	Y: 24
K: 0	K: 0	K: 0

C: 5	C: 9	C: 75
M: 71	M: 35	M: 84
Y: 90	Y: 87	Y: 18
K: 0	K: 0	K: 0

该导视作品借用反光的金属材料与镂空的雕刻技术将楼牌号展示出来，并利用自然光让其在空间里变得醒目突出，可以更有效地传递导视信息。

色彩点评

- 使用白色作为主色，在灰色的空间里极具视觉吸引力，同时又给人一种干净纯洁的感觉。
- 界面在墙体的灰色衬托下，极具视觉吸引力。
- 该导视作品整体的设计很简洁，充分利用了自然光与制作技术，使导视变得极具视觉吸引力。

CMYK: 0,0,0,0
CMYK: 93,88,89,80

推荐色彩搭配

C: 33	C: 0	C: 14
M: 17	M: 0	M: 27
Y: 27	Y: 0	Y: 22
K: 0	K: 0	K: 0

C: 87	C: 6	C: 12
M: 84	M: 88	M: 47
Y: 62	Y: 79	Y: 43
K: 41	K: 0	K: 0

C: 0	C: 93	C: 93
M: 0	M: 88	M: 80
Y: 0	Y: 89	Y: 53
K: 0	K: 80	K: 21

该导视作品将铁艺技术与光影结合，通过灯光将数字投影到墙面上，让简简单单的数字标识牌多了几分生动与新奇，也增强了导视的视觉吸引力，营造出一种神秘的氛围。

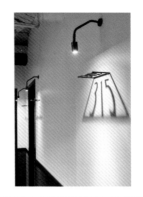

色彩点评

- 该导视作品运用了冷色与暖色的对比，营造了一种温暖和煦的空间氛围。

- 该导视作品将镂空的标识牌放置在光照下，光影交织变换，虚实相间，奇妙而充满趣味，营造出一种若隐若现的神秘感。

CMYK: 2,8,9,0
CMYK: 44,47,55,0

推荐色彩搭配

C: 19	C: 0	C: 44
M: 20	M: 0	M: 47
Y: 22	Y: 0	Y: 55
K: 0	K: 0	K: 0

C: 16	C: 2	C: 91
M: 54	M: 8	M: 73
Y: 49	Y: 9	Y: 63
K: 0	K: 0	K: 33

C: 5	C: 47	C: 5
M: 12	M: 29	M: 51
Y: 18	Y: 79	Y: 34
K: 0	K: 0	K: 0

该导视设计将箭头的造型与灯光相结合，搭配黑色的文字在空间里十分醒目突出，弥补了因夜晚光照不足导致的视线模糊的缺点，大大增强了标识牌的导视效果。

色彩点评

- 作品以大面积的白色为背景色，既给人一种纯洁干净的感觉，又营造出了一种缥缈感。

- 稳重的黑色在白色的背景的衬托下十分引人注目，便于行人对导视信息的接受。

- 这个导视使用了黑、白的配色方式，整体十分纯洁简单，增强了空间的现代感与辨识度。

CMYK: 0,0,0,0
CMYK: 17,13,12,0
CMYK: 93,88,89,80

推荐色彩搭配

C: 17	C: 0	C: 49
M: 13	M: 0	M: 3
Y: 12	Y: 0	Y: 7
K: 0	K: 0	K: 0

C: 93	C: 2	C: 32
M: 88	M: 8	M: 100
Y: 89	Y: 9	Y: 95
K: 80	K: 0	K: 1

C: 17	C: 37	C: 23
M: 13	M: 52	M: 20
Y: 12	Y: 3	Y: 0
K: 0	K: 0	K: 0

该导视设计以木料的颜色为底色，将灯光应用于白色的文字与图标上，使导视光影极具变幻之感，十分神秘优雅，大大增强了导视的吸引力，同时也增强了导视的可识别性。

色彩点评

■ 该导视作品以白色为主色，十分明亮显眼，给人一种雅致纯洁的视觉感受。

■ 以原木色为背景色，不同明度的变化使导视极具视觉吸引力，给人一种温暖生机的视觉感受。

■ 该导视的整体色彩层次多变，加上灯光，使导视具有较好的视觉吸引力与美感，易于导视整体信息的更好传递。

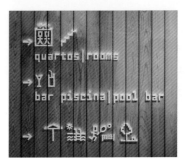

CMYK: 26,43,74,0
CMYK: 3,9,13,0

推荐色彩搭配

C: 26 C: 43 C: 42
M: 43 M: 62 M: 32
Y: 74 Y: 70 Y: 42
K: 0 K: 1 K: 0

C: 3 C: 10 C: 32
M: 9 M: 33 M: 68
Y: 13 Y: 21 Y: 56
K: 0 K: 0 K: 0

C: 20 C: 91 C: 6
M: 49 M: 69 M: 16
Y: 95 Y: 44 Y: 14
K: 0 K: 5 K: 0

该导视设计使用镂空的技术将灯光和门牌号通过圆孔表现出来，明暗之间的对比，使导视独具魅力与美感，不仅增强了导视的识别度，还增强了空间环境的神秘感和高级感。

色彩点评

■ 该导视作品以棕色为主色，十分成熟亲切。

■ 白色作为辅助色，十分醒目显眼，引人注目，其与背景形成强烈的对比，增强了导视的识别度。

■ 该导视作品整体色彩对比较强，具有较好的视觉凝聚力，有利于导视整体信息的更好传递。

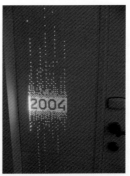

CMYK: 52,48,66,1
CMYK: 0,0,0,0

推荐色彩搭配

C: 52 C: 33 C: 64
M: 48 M: 31 M: 39
Y: 66 Y: 58 Y: 32
K: 1 K: 0 K: 0

C: 80 C: 0 C: 47
M: 56 M: 0 M: 0
Y: 27 Y: 0 Y: 15
K: 0 K: 0 K: 0

C: 5 C: 99 C: 4
M: 6 M: 93 M: 75
Y: 0 Y: 48 Y: 71
K: 0 K: 17 K: 0

6

第6章

导视设计的原则

导视设计具有解释、说明、指引的功能与特征，其展示形式必须简洁明确，所以在有限的表现手法上，对设计原则的恰当把握，不仅能增强导视的美感，还能大大提升导视的视觉效果。

因此在设计时，可以遵循以下七种原则促使导视效果的更好发挥。

> 标准化原则。 标准化的导视设计不仅能让公众更好地理解导视信息，还能大大提升导视的实用性，增强导视信息的可识别度。

> 通用性原则。具有通用性的导视设计能大大扩大导视使用的范围，增强导视作品的可识别度。

> 艺术性原则。艺术性原则可以吸引人们的视线，增强导视的美感，使导视具有更强的视觉效果。

> 一体化原则。导视设计从来不是单独的，它是对整个空间环境信息的展现。只有具有统一风格的系列导视设计，才能更好地对空间信息进行引导。

> 安全性原则。安全是导视设计的重中之重，只有材质、安装都安全的导视才能被使用于空间中发挥功能，确保观者的安全使用。

> 人性化原则。导视作品是为了将信息传递给观者，所以遵循人性化设计原则非常重要，只有这样才能更好地发挥导视功能。

> 智能化原则。智能化导视作品比传统导视作品具有更好的针对性，它能针对不同人的需求进行针对性的信息传递，减少人们找寻信息的时间，避免过多信息造成的视觉干扰。

　　导视设计的标准化原则主要是指规范图形符号的构形、颜色和外形等特征要素，规范与文字相关的导视要素等。导视设计的视觉效果常常会因其所处环境与一些其他因素而受到影响，所以遵循标准化原则十分必要，能够实现导视信息的清晰传递，让人们正确理解导视信息。

　　导视设计需要标准化，特别是在公共导视设计及一些基本图形符号的设计中，否则很容易产生导视混乱，让人们无所适从。因此我们在导视设计中可以采用国家颁布的标准符号与颜色使用规范等，以增强导视的可识别性。

　　导视设计涉及的公共信息图形符号国家标准可分为如下几部分。

第1部分：通用符号	第6部分：医疗保健符号
第2部分：旅游休闲符号	第7部分：办公教学符号
第3部分：客运货运符号	第8部分：公园景点符号
第4部分：运动健身符号	第9部分：无障碍设施符号
第5部分：购物符号	第10部分：铁路客运服务符号

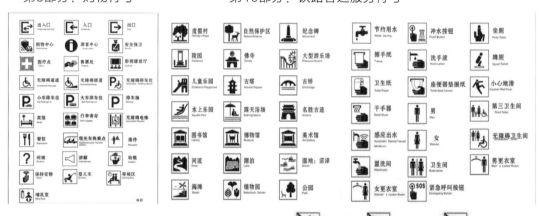

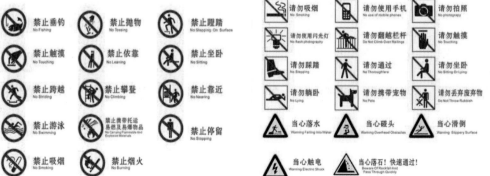

　　该导视作品将深棕色的标准图形放置在白色之上，搭配黄色文字传递信息，十分清晰明了；同时使用了镂空的花纹，使导视极具视觉吸引力与美感。

色彩点评

■ 在设计中以棕色为主色，带有金属光泽的棕色给人一种十分优雅、成熟、古朴的视觉感受，并与环境很好地融合在一起。

■ 在导视里加入无色彩的白色，十分醒目，便于衬托其他颜色。

■ 该导视作品采用了深棕色的标准图案与黄色的文字，并使用立体的表现形式，清晰准确地将导视信息传递给观者。

CMYK: 52,66,100,13
CMYK: 0,0,0,0
CMYK: 24,44,76,0
CMYK: 66,77,91,50

推荐色彩搭配

C: 52	C: 16	C: 24	C: 66	C: 4	C: 6	C: 0	C: 6	C: 96
M: 66	M: 47	M: 44	M: 77	M: 66	M: 56	M: 0	M: 40	M: 76
Y: 100	Y: 61	Y: 76	Y: 91	Y: 82	Y: 81	Y: 0	Y: 36	Y: 49
K: 13	K: 0	K: 0	K: 50	K: 0	K: 0	K: 0	K: 0	K: 13

　　该导视作品使用了绿色的标准安全通道符号，十分通俗易懂，同时不规则的绿色图形与白色图形的使用，增强了导视的辨识度与美感。黑色的文字与白色的箭头将导视信息传递出来，十分准确直接。

色彩点评

■ 该导视作品以青色为主色，其纯度较高，给人一种安全、生机的视觉感受。

■ 用白色作为辅助色，增加了导视的亮度，给人一种纯洁朴素的感受。黑色的文字十分稳重清晰。

■ 该导视作品利用绿色与白色配色，整体十分和谐自然，标准的图形与颜色十分易于理解，增强了导视的可识别度。

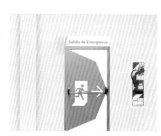

CMYK: 76,13,83,0
CMYK: 0,0,0,0
CMYK: 79,73,69,41

推荐色彩搭配

C: 76	C: 12	C: 79	C: 35	C: 0	C: 87	C: 78	C: 91	C: 81
M: 13	M: 7	M: 73	M: 0	M: 0	M: 64	M: 37	M: 64	M: 31
Y: 83	Y: 66	Y: 69	Y: 90	Y: 0	Y: 61	Y: 100	Y: 53	Y: 44
K: 0	K: 0	K: 41	K: 0	K: 0	K: 20	K: 1	K: 10	K: 0

　　该导视作品采用木料与金属结合的导视牌，以鲜艳的红色为底色，将白色的标准符号图形与文字放置其上，十分明亮显眼，极具视觉吸引力，利于人们更好地理解信息，充分发挥导视的功能，十分简洁直观。

色彩点评

■ 该导视作品以红色为主色，具有较强的视觉刺激感，给人一种热情温暖的视觉感受。

■ 使用白色作为辅助色，十分突出明显，方便了人们对信息的接收。

■ 该导视作品用红色与白色搭配，整体颜色刺激突出，同时标准化的符号十分易于理解，能帮助观者更好地接受信息。

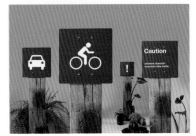

CMYK: 1,97,99,0
CMYK: 0,0,0,0

推荐色彩搭配

C: 1	C: 82	C: 94
M: 97	M: 49	M: 92
Y: 99	Y: 0	Y: 69
K: 0	K: 0	K: 59

C: 19	C: 83	C: 3
M: 29	M: 52	M: 97
Y: 41	Y: 39	Y: 78
K: 0	K: 0	K: 0

C: 0	C: 49	C: 43
M: 76	M: 0	M: 34
Y: 40	Y: 25	Y: 32
K: 0	K: 0	K: 0

　　该导视作品以比较规则的六边形作为造型，灰色的文字与标准符号将导视信息展示给观者，不仅增强了导视的美观性与视觉效果，还发挥了导视的功能。下方的灰色形状与图形点缀了画面，赋予空间更独特的个性与美感。

色彩点评

■ 该导视作品使用了大面积的浅绿色，给人一种舒适、安静的视觉感受，利于突出其他颜色。

■ 选用红色与灰色的辅助色，十分和谐柔和，赋予了导视作品成熟、大气、独特的魅力。

■ 该导视作品的色彩搭配十分和谐统一，低纯度的色彩给人们带来舒适的视觉感受。同时又利用标准符号帮助导视信息更好地传递，增强了导视的可识别度。

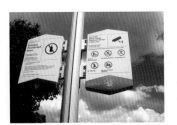

CMYK: 11,5,11,0
CMYK: 32,87,71,0
CMYK: 68,57,60,7

推荐色彩搭配

C: 32	C: 19	C: 11
M: 87	M: 29	M: 5
Y: 71	Y: 41	Y: 11
K: 0	K: 0	K: 0

C: 68	C: 69	C: 42
M: 57	M: 41	M: 16
Y: 60	Y: 13	Y: 12
K: 7	K: 0	K: 0

C: 0	C: 55	C: 74
M: 0	M: 51	M: 51
Y: 0	Y: 81	Y: 91
K: 0	K: 4	K: 12

该导视作品以大面积的墨蓝色为背景色，在明亮的空间中极具视觉吸引力；同时搭配白色文字与标准符号进行信息传递，十分简洁明了，能让人一目了然。

色彩点评

- 在设计中以墨蓝色为主色，给人一种十分冷静、安静的视觉感觉，并具有较好的视觉效果。
- 在导视里加入无色彩的白色，十分醒目，易于展示导视信息。
- 该导视作品采用的配色明度对比较强。具有很强的视觉刺激感，而白色的标准符号与文字清晰准确地将导视信息传递给观者。

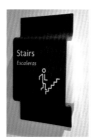 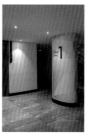

CMYK: 89,87,55,27
CMYK: 0,0,0,0

推荐色彩搭配

C: 52	C: 16	C: 24		C: 66	C: 4	C: 6		C: 0	C: 6	C: 96
M: 66	M: 47	M: 44		M: 77	M: 66	M: 56		M: 0	M: 40	M: 76
Y: 100	Y: 61	Y: 76		Y: 91	Y: 82	Y: 81		Y: 0	Y: 36	Y: 49
K: 13	K: 0	K: 0		K: 50	K: 0	K: 0		K: 0	K: 0	K: 13

该导视设计采用了独特造型的标牌，在其右侧将白色标准符号放置在深棕色背景之上，十分醒目突出且易懂易理解；左侧则是白色圆环包裹着箭头，极具视觉凝聚力。整个导视界面具有较好的视觉效果，且易于人们识别与记忆。

色彩点评

- 在设计中以棕色为主色，给人一种十分稳重、成熟的视觉感受，并与环境很好地融合在一起。
- 在导视里加入高明度的白色，十分明显夺目，易于帮助人们更好地识别导视信息。
- 该导视作品采用棕色与白色的色彩搭配方式，十分和谐，并使用了白色的标准图案与文字，提升了导视的可识别度。

CMYK: 56,54,57,1
CMYK: 0,0,0,0

推荐色彩搭配

C: 56	C: 43	C: 12		C: 75	C: 42	C: 21		C: 31	C: 72	C: 19
M: 54	M: 66	M: 30		M: 72	M: 29	M: 22		M: 47	M: 59	M: 29
Y: 57	Y: 22	Y: 90		Y: 75	Y: 43	Y: 20		Y: 59	Y: 77	Y: 40
K: 1	K: 0	K: 0		K: 44	K: 0	K: 0		K: 0	K: 21	K: 0

6.2　通用性原则

通用性原则是指通过设计使导视能适应所有人与环境。它既不受限于特定的人群，也不受限于特定的时间场所。除此之外，其还能帮助人们更加清晰准确地获得导视信息，扩大导视的适用范围，增强导视的易读性，帮助人们快速找到目的地。因此在设计中，遵循通用性原则是十分必要的。

通用的导视设计不仅要考虑到所有可能的设计对象与环境情况，还要考虑到设计是否通俗易懂、是否具有辨识度。所以在设计中，可以采用通识性的图标、通俗的语句、适当的语言种类等，尽量做到通用易懂且适用广泛。

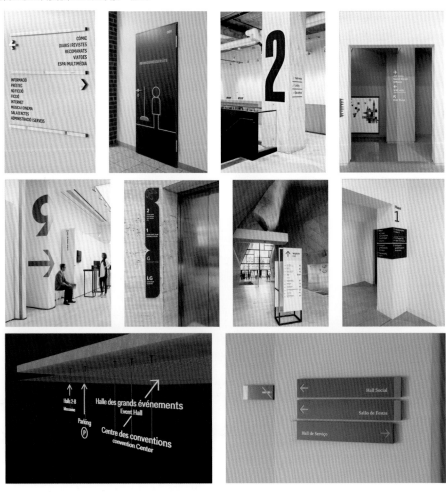

该酒店导视设计，以黑色的金属为底色，十分大气稳重；以白色的文字为图案，十分醒目突出且通俗易懂，使导视信息能够被大众清晰地接收。

色彩点评

▣ 大量黑色的使用给人一种稳重高档的视觉感受，颜色使用与酒店十分匹配。

▣ 白色的使用增强了导视的美感与亮度，给人一种大气醒目的感受。

▣ 设计的整体颜色搭配比较合理，信息的传递也以文字为主，十分通俗易懂，使导视具有较广的适用范围。

CMYK: 71,72,69,34
CMYK: 0,0,0,0

推荐色彩搭配

C: 71	C: 17	C: 7
M: 72	M: 62	M: 29
Y: 69	Y: 46	Y: 38
K: 34	K: 0	K: 0

C: 75	C: 54	C: 21
M: 72	M: 27	M: 22
Y: 75	Y: 34	Y: 20
K: 44	K: 0	K: 0

C: 91	C: 71	C: 2
M: 64	M: 66	M: 11
Y: 53	Y: 62	Y: 22
K: 10	K: 17	K: 0

该导视设计以大面积的棕色为底色，十分古朴，将白色的文字与图案简单地融入导视界面，并用橙色将重点信息标示出来，不仅增强了导视的可识别度，还具有极强的通用性。

色彩点评

▣ 该导视作品以棕色为主色，在空间里非常突出，给人一种古朴、稳重的感受。

▣ 以白色作为辅助色，高明度的白色极具视觉吸引力，同时用橙色点缀画面，使导视界面更加活跃温暖。

▣ 整体色彩比较突出，给人一种古朴大气的视觉感受，具有较好的视觉效果。

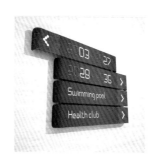

CMYK: 66,63,68,16
CMYK: 0,0,0,0
CMYK: 11,72,81,0

推荐色彩搭配

C: 66	C: 0	C: 49
M: 63	M: 76	M: 0
Y: 68	Y: 40	Y: 25
K: 16	K: 0	K: 0

C: 11	C: 69	C: 18
M: 72	M: 38	M: 47
Y: 81	Y: 45	Y: 51
K: 0	K: 0	K: 0

C: 0	C: 4	C: 94
M: 0	M: 86	M: 81
Y: 0	Y: 46	Y: 52
K: 0	K: 0	K: 19

该导视作品将白色的导视信息放置在蓝色的圆形标牌上，极具视觉吸引力与美感。简短的文字与箭头简洁易懂，使导视具有较强的通用性与可识别度。

色彩点评

■ 作品以深蓝色作为设计的主色，十分冷静大气，不仅与环境融合，还易于其他颜色的表达。

■ 白色作为辅助色，在背景色的衬托下十分醒目，且易于导视信息的传递。

■ 整个设计颜色明度对比较强，十分简洁大气，对导视整体效果的提升具有很好的作用。

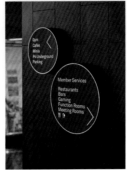

CMYK: 85,72,67,38
CMYK: 0,0,0,0

推荐色彩搭配

C: 85	C: 55	C: 10
M: 72	M: 9	M: 0
Y: 67	Y: 20	Y: 53
K: 38	K: 0	K: 0

C: 80	C: 2	C: 18
M: 63	M: 13	M: 73
Y: 60	Y: 16	Y: 60
K: 10	K: 0	K: 0

C: 5	C: 89	C: 23
M: 49	M: 71	M: 14
Y: 15	Y: 70	Y: 41
K: 0	K: 41	K: 0

该导视作品以白色为背景色，以黑色的文字与图标传递信息，简洁易懂，并使用了具有强烈指向性的造型与箭头，使导视具有较好的视觉效果与可识别度。

色彩点评

■ 以大面积的白色为背景色，具有较强的视觉刺激感，给人一种纯洁干净的视觉感受。

■ 黑色作为辅助色，有助于最大限度地读懂设计内容。使用蓝色作为点缀色，增强了导视的美感。

■ 整个设计颜色比较醒目，具有较好的视觉吸引力，在空间中极具辨识度。

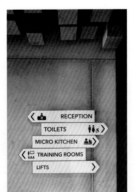

CMYK: 8,6,6,0
CMYK: 80,77,79,60
CMYK: 80,39,10,0

推荐色彩搭配

C: 80	C: 80	C: 70
M: 77	M: 39	M: 0
Y: 79	Y: 10	Y: 22
K: 60	K: 0	K: 0

C: 100	C: 4	C: 6
M: 93	M: 3	M: 27
Y: 58	Y: 3	Y: 32
K: 33	K: 0	K: 0

C: 6	C: 81	C: 0
M: 5	M: 37	M: 35
Y: 5	Y: 16	Y: 15
K: 0	K: 0	K: 0

该导视设计以红色为背景色，既醒目刺激，又活跃温暖；搭配黑白两种颜色，十分清晰明显，使导视信息能够被大众清晰地接收。统一的符号与非衬线体的字体不仅易于人们识别导视信息，还有利于导视功能的发挥，具有较好的通用性。

色彩点评

- 大量红色的使用给人一种刺激活跃的视觉感受，为空间增加了几分暖色。
- 白色的使用增强了导视的美感与亮度，给人一种大气醒目的感受。
- 黑色的辅助色增强了导视的稳重感，缓解了导视的过度视觉刺激感。
- 设计的整体颜色搭配比较经典，易于信息的传递，同时内容以文字与符号为主，十分通俗易懂，使导视具有较广的适用范围。

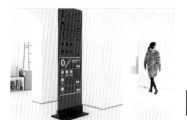

CMYK: 0,91,93,0
CMYK: 0,0,0,0
CMYK: 77,78,79,58

推荐色彩搭配

C: 0	C: 67	C: 67
M: 91	M: 52	M: 0
Y: 93	Y: 63	Y: 10
K: 0	K: 4	K: 0

C: 24	C: 19	C: 83
M: 100	M: 29	M: 52
Y: 83	Y: 41	Y: 39
K: 0	K: 0	K: 0

C: 0	C: 28	C: 15
M: 0	M: 2	M: 22
Y: 0	Y: 45	Y: 89
K: 0	K: 0	K: 0

该导视设计以黑色为背景色，十分大气沉稳。绿色的图形符号十分醒目突出，且通俗易懂，有利于人们更好地接收信息；而且立体的"P"具有较好的视觉吸引力，可以增强信息的可识别度。

色彩点评

- 大量黑色的使用给人一种大气简单的视觉感受。
- 绿色的使用十分醒目，不仅增强了导视的美感，还给人一种安全舒适的感受。
- 设计的整体颜色搭配比较醒目，在环境中具有较好的辨度；符号的使用，使导视具有较好的通用性。

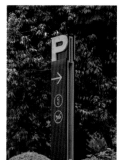

CMYK: 82,79,57,25
CMYK: 54,0,65,0

推荐色彩搭配

C: 82	C: 54	C: 2
M: 79	M: 0	M: 13
Y: 57	Y: 65	Y: 16
K: 25	K: 0	K: 0

C: 99	C: 3	C: 68
M: 95	M: 10	M: 19
Y: 48	Y: 25	Y: 26
K: 16	K: 0	K: 0

C: 54	C: 12	C: 13
M: 0	M: 11	M: 39
Y: 65	Y: 10	Y: 48
K: 0	K: 0	K: 0

艺术性原则在导视中的应用是十分广泛的，其表现在文字、图形及其变化处理、组合布局，颜色的选用上。只有具有艺术性的导视作品才能给人良好的视觉感受与美的享受，增强导视在空间中功能的发挥。所以在导视设计中，要遵循美的形式、规律、形式美感法则和艺术化的表现原则。

艺术性是标识视觉传达效果的保证。导视设计要考虑其所处环境中的空间关系，位置的设定、图形的设计，字体的选择等，将其按照艺术性的原则进行设计，创造鲜明又和谐的视觉形象，以达到功能与视觉效果的高度统一。

该导视设计将细线与数字"3"结合，使导视极具柔美特性，再用金属来装饰数字"3"，增强了导视的形式美，搭配文字传递导视信息，很好地发挥了导视的功能。

色彩点评

- 作品以黑色为主色，黑色稳重成熟，具有较好的视觉识别效果。
- 用棕色作为导视的辅助色，带有金属光泽的棕色为导视增添了时代感与高级感。
- 该导视采用黑棕的经典配色方式，十分和谐统一，给人一种高端大气的视觉体验，同时极具美感。

CMYK: 80,77,79,60
CMYK: 18,18,31,0

推荐色彩搭配

C: 80	C: 5	C: 6
M: 77	M: 73	M: 54
Y: 79	Y: 79	Y: 89
K: 60	K: 0	K: 0

C: 18	C: 7	C: 59
M: 18	M: 28	M: 44
Y: 31	Y: 63	Y: 100
K: 0	K: 0	K: 2

C: 7	C: 32	C: 4
M: 24	M: 51	M: 76
Y: 39	Y: 77	Y: 95
K: 0	K: 0	K: 0

该导视作品使用灰色的网格箭头与文字为设计元素，金属网格制成的箭头在空间中极具视觉吸引力，再将文字恰当地摆放在其右侧，整体简洁大方且美观实用，充分发挥了导视的引导功能。

色彩点评

- 该导视作品以灰色为背景色，无色彩的黑灰色十分中庸、高端，易让人产生舒适的视觉感受。
- 白色的使用，醒目突出，增加了导视的亮度，使导视的简洁、高端感更强。
- 该导视作品将白与灰搭配，整体比较柔和舒适，具有较好的视觉效果，十分大方美观。

CMYK: 35,26,23,0
CMYK: 0,0,0,0

推荐色彩搭配

C: 35	C: 49	C: 20
M: 26	M: 22	M: 38
Y: 23	Y: 9	Y: 58
K0	K: 0	K: 0

C: 7	C: 31	C: 39
M: 11	M: 62	M: 23
Y: 14	Y: 62	Y: 27
K: 0	K: 0	K: 0

C: 32	C: 41	C: 32
M: 16	M: 37	M: 35
Y: 12	Y: 40	Y: 42
K: 0	K: 0	K: 0

该导视作品运用阴影为设计元素，并将呈现立体效果的箭头与文字分散摆放，十分美观简洁，打破了单纯文字与箭头的单调感，增强了导视界面的视觉效果，利于功能的发挥。

色彩点评

- 该导视作品以黑色为主色，给人一种神秘、中庸的视觉感受，增强了导视的可识别度。
- 以灰色作为辅助色，不同明度的灰色增强了导视的层次感。
- 该导视作品的颜色搭配十分和谐自然，且丰富的颜色为导视增添了较好的层次感与美感。

CMYK: 81,76,81,60
CMYK: 64,54,57,3
CMYK: 26,20,29,0

推荐色彩搭配

C: 81	C: 43	C: 13
M: 76	M: 56	M: 2
Y: 81	Y: 70	Y: 38
K: 60	K: 0	K: 0

C: 64	C: 13	C: 44
M: 54	M: 9	M: 35
Y: 57	Y: 89	Y: 92
K: 3	K: 0	K: 0

C: 26	C: 74	C: 84
M: 20	M: 51	M: 73
Y: 19	Y: 54	Y: 65
K: 0	K: 2	K: 35

该导视作品使用黑色、棕色、白色的色彩搭配，十分和谐自然；将楼层数用不同颜色的大字号展示出来的同时，使用黑色与棕色对不同功能区进行划分，使导视极具视觉吸引力与艺术美感，增强了导视的可辨识性。

色彩点评

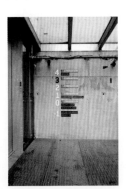

- 该导视作品以黑色为主色，给人一种大气、神秘的视觉感受。
- 以白色与棕色作为辅助色，明亮的白色十分醒目突出，棕色十分柔和成熟，易让人产生稳重与大气的视觉感受。
- 整个导视遵循艺术性的相关原则进行设计，具有很好的律动感与对称美。

CMYK: 93,88,89,80
CMYK: 32,0,80,0
CMYK: 0,0,0,0
CMYK: 32,36,30,0

推荐色彩搭配

C: 81	C: 7	C: 7
M: 76	M: 46	M: 11
Y: 81	Y: 77	Y: 16
K: 60	K: 0	K: 0

C: 21	C: 31	C: 21
M: 50	M: 41	M: 6
Y: 63	Y: 50	Y: 90
K: 0	K: 0	K: 0

C: 0	C: 43	C: 73
M: 0	M: 30	M: 12
Y: 0	Y: 29	Y: 27
K: 0	K: 0	K: 0

该导视使用几个不规则的、不同明度的蓝青色图形为背景，极具视觉吸引力与层次感；圆角的、较大的"1"在导视中十分抢眼醒目，与背景的圆角一致；搭配文字传递导视信息，很好地发挥了导视的功能。整个导视具有较强的美感，增强了空间的辨识度。

色彩点评

- 该作品以蓝色与青色为主色，蓝色给人一种冷静科技的视觉感受；青色不仅亲切朴实，还具有较好的视觉识别效果。
- 用白色作为导视的辅助色，高明度的白色不仅十分明亮，还具有较好的视觉效果。
- 该导视采用的配色十分和谐统一，层次感十足，给人一种简洁亲切的视觉体验，同时也具有极强的美感。

CMYK: 79,48,0,0　CMYK: 68,12,4,0
CMYK: 35,0,8,0　CMYK: 0,0,0,0

推荐色彩搭配

C: 79	C: 68	C: 17
M: 48	M: 12	M: 8
Y: 0	Y: 4	Y: 0
K: 0	K: 0	K: 0

C: 35	C: 73	C: 7
M: 0	M: 12	M: 20
Y: 8	Y: 27	Y: 22
K: 0	K: 0	K: 0

C: 68	C: 62	C: 58
M: 12	M: 0	M: 0
Y: 4	Y: 9	Y: 27
K: 0	K: 0	K: 0

该导视与空间景观融为一体，灰色的背景上放置绿色的非衬线体的门牌号，不仅极具视觉凝聚力，还十分简约时尚；同时在其上放置的绿草与左侧的石头极大地增强了导视界面美感。

色彩点评

- 该导视作品以灰色为主色，黑色给人一种中庸、大气的视觉感受，易于展现其他颜色。
- 用绿色作为导视的辅助色，不仅与空间环境产生了极强的互动性，还为导视增添了生机与活力。
- 该导视作品采用灰绿的配色方式，颜色对比较为强烈，既给人一种简约时尚的视觉体验，又极具美感。

CMYK: 66,54,48,1
CMYK: 31,0,71,0

推荐色彩搭配

C: 80	C: 5	C: 6
M: 77	M: 73	M: 54
Y: 79	Y: 79	Y: 89
K: 60	K: 0	K: 0

C: 18	C: 7	C: 59
M: 18	M: 28	M: 44
Y: 31	Y: 63	Y: 100
K: 0	K: 0	K: 2

C: 7	C: 32	C: 4
M: 24	M: 51	M: 76
Y: 39	Y: 77	Y: 95
K: 0	K: 0	K: 0

导视设计不是孤单的单独标识设计或简单的标牌，而是系统的、具有联结性的整体规划设计。一体性的导视作品不仅能强化导视给人留下的视觉印象，还能增强不同空间之间的联系与空间的可辨识度。

在导视设计中，无论是图形、字体，还是色彩，在设计风格上都应该保持和谐统一。除此之外，标识牌的尺寸、材质、布置高度也应做到统一，以便于保证游客使用的连续性，塑造出一个具有整体性的导视形象。

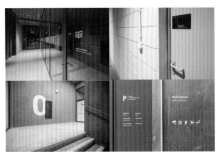
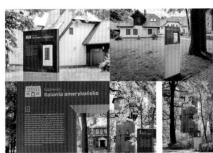
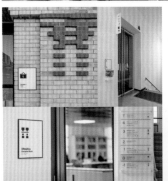
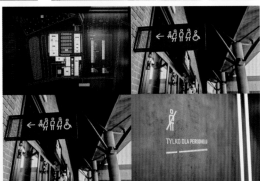
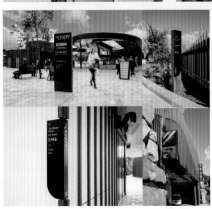
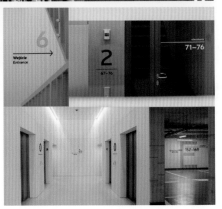

该图书馆导视设计，整体都采用将楼层数以较粗、较大的非衬线体进行呈现，整体比较简约。颜色以黑色为主要颜色，在白的空间中十分显眼、易于观看，并采用简单的造型与线条来装饰导视，整个导视界面统一简约。

色彩点评

■ 该导视作品以黑色为主色，十分醒目，既给人一种沉稳大气的视觉感受，又平衡了空间的亮度。

■ 整个建筑空间明度都比较高，十分明亮。

■ 该导视作品无论颜色、文字、风格都十分统一，不仅与空间具有较高的契合度，还增加了观者观看的连续性。

CMYK: 81,76,81,60　CMYK: 30,23,21,0
CMYK: 52,48,50,0

推荐色彩搭配

C: 80	C: 11	C: 31
M: 76	M: 77	M: 31
Y: 81	Y: 55	Y: 33
K: 60	K: 0	K: 0

C: 30	C: 74	C: 7
M: 23	M: 20	M: 5
Y: 21	Y: 27	Y: 14
K: 0	K: 0	K: 0

C: 52	C: 15	C: 58
M: 48	M: 33	M: 62
Y: 50	Y: 0	Y: 32
K: 0	K: 0	K: 0

该酒店的导视设计采用木料与不规则石料结合的导视牌，整体比较古朴天然，颜色以黑色与白色为主要颜色，与材料十分契合，立体的箭头与印刻的非衬线体文字十分清晰明显。整体导视与酒店风格十分契合，增强了不同空间的联系。

色彩点评

■ 以木料的深棕色为主色，给人一种古朴稳重的视觉感受，同时也很好地融入了空间环境。

■ 白色与黑色的使用，使导视信息更加突出明显，极具视觉吸引力。

■ 该导视整体颜色十分和谐，统一的导视系统不仅强化了导视给人的视觉感受，还增强了酒店与空间之间的联系。

CMYK: 58,69,85,23
CMYK: 81,76,81,60
CMYK: 0,0,0,0

推荐色彩搭配

C: 58	C: 0	C: 3
M: 69	M: 75	M: 29
Y: 85	Y: 64	Y: 74
K: 23	K: 0	K: 0

C: 81	C: 4	C: 61
M: 76	M: 5	M: 1
Y: 81	Y: 9	Y: 22
K: 60	K: 0	K: 0

C: 47	C: 25	C: 60
M: 53	M: 36	M: 92
Y: 67	Y: 40	Y: 84
K: 1	K: 0	K: 50

该导视设计整体风格十分简约大气，采用较细的非衬线体文字、较长的箭头传递信息，同时利用线条将空间的功能展现出来，十分准确易懂；颜色以黑色与蓝灰色为主，在明亮的空间中十分醒目。整个导视界面具有很强的统一感，且与空间建筑风格十分相符。

色彩点评

- 该导视作品以黑色与蓝灰色为背景色，十分醒目突出，易于辨识。
- 整个导视都放置在白色的墙面上，与墙面颜色形成了强烈的对比，具有较强的视觉凝聚力。
- 导视设计具有较好的一体性，其分散在各个区域内，既方便观者找寻方位，又增强了空间的美感。

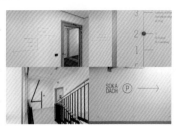

CMYK: 81,76,81,60
CMYK: 75,64,51,7

推荐色彩搭配

C: 75	C: 4	C: 0
M: 64	M: 2	M: 45
Y: 51	Y: 1	Y: 85
K: 7	K: 0	K: 0

C: 81	C: 55	C: 43
M: 76	M: 91	M: 42
Y: 81	Y: 82	Y: 47
K: 60	K: 36	K: 0

C: 75	C: 100	C: 8
M: 64	M: 93	M: 58
Y: 51	Y: 58	Y: 47
K: 7	K: 33	K: 0

该博物馆导视设计使用了常规的造型，将非衬线体的文字与简洁的图形结合，清晰地将导视信息传递出去；颜色十分丰富多彩，并且可以根据环境选择颜色，具有较好的视觉效果。整个空间的导视风格与颜色具有很强的统一感，且十分符合博物馆的古典艺术氛围。

色彩点评

- 导视作品以中庸的灰色与明亮的黄色为主色，具有较好的视觉吸引力。
- 用红色与白色作为辅助色，一明一暗，对比强烈，具有较强的视觉刺激感。
- 整个导视界面颜色比较丰富，且明度变化较大，具有很好的层次感与美感，为导视增添了几分古朴与典雅。

CMYK: 7,70,58,19
CMYK: 31,74,68,0
CMYK: 11,36,91,0
CMYK: 0,0,0,0

推荐色彩搭配

C: 75	C: 30	C: 4
M: 64	M: 74	M: 23
Y: 51	Y: 73	Y: 76
K: 7	K: 0	K: 0

C: 10	C: 5	C: 100
M: 31	M: 24	M: 93
Y: 89	Y: 57	Y: 58
K: 0	K: 0	K: 33

C: 4	C: 33	C: 6
M: 4	M: 74	M: 38
Y: 3	Y: 67	Y: 42
K: 0	K: 0	K: 0

该导视设计选用了与空间建筑保持一致的木料作为材质，将导视信息以非衬线体的文字呈现出来。导视以黑色、黄棕色、白色为主要颜色，在空间中十分显眼且易于观看，并使用线条来装饰，提升了导视的美感。整个导视风格都比较自然统一，且与环境形成呼应。

色彩点评

■ 该导视以黑色与黄棕色为主色，在空间中极具视觉吸引力，给人一种自然古朴的视觉感受。

■ 以白色作为辅助色，高明度的白色在导视中十分引人注目，且方便了人们对信息的接收。

■ 该导视无论颜色、文字、风格都十分统一，不仅与空间具有较高的契合度，还强化了人们对导视的记忆。

CMYK: 82,77,75,56
CMYK: 0,0,0,0
CMYK: 40,61,76,1

推荐色彩搭配

C: 40	C: 81	C: 7
M: 61	M: 40	M: 11
Y: 76	Y: 25	Y: 16
K: 1	K: 0	K: 0

C: 82	C: 73	C: 17
M: 77	M: 47	M: 48
Y: 75	Y: 71	Y: 77
K: 56	K: 4	K: 0

C: 0	C: 8	C: 61
M: 0	M: 25	M: 42
Y: 0	Y: 72	Y: 0
K: 0	K: 0	K: 0

该购物公园导视设计选用独特的图形、图标、非衬线体文字，十分温暖有趣；采用了多种颜色搭配的方案，增强了导视的温暖氛围与美感。大面积的图形设计和超大的图形符号、字体应用，满足了各年龄段的阅读识别需求，可以帮助人们愉悦地购物。

色彩点评

■ 该导视作品的色彩比较丰富，且明度较低，给人一种温暖活泼的视觉感受。

■ 导视在不同的空间都使用了不同色彩搭配，不仅增强了不同空间的联系，还增强了空间的辨识度。

■ 该导视的文字、风格都十分统一，十分温暖活跃，且多样的色彩搭配给人们带来更多样的视觉感受。

CMYK: 89,84,85,75
CMYK: 0,0,0,0
CMYK: 3,94,75,0

推荐色彩搭配

C: 89	C: 14	C: 5
M: 84	M: 94	M: 2
Y: 85	Y: 74	Y: 30
K: 75	K: 0	K: 0

C: 3	C: 94	C: 1
M: 94	M: 72	M: 27
Y: 75	Y: 48	Y: 36
K: 0	K: 10	K: 0

C: 0	C: 24	C: 76
M: 0	M: 16	M: 63
Y: 0	Y: 12	Y: 47
K: 0	K: 0	K: 4

安全性原则是导视设计必须遵循的重要原则之一。导视设计最终是要面向大众人群的，其注定要被放置在空间环境中发挥作用，所以在设计时必须保证导视具有很好的安全性。只有这样，导视才具有被使用的资格与可能。

在进行导视设计时，要把任何可能影响到导视安全的因素都考虑到，比如材质的安全、安装的牢固性、是否环保、安装环境、安装位置等。尤其是在一些导视标牌的制作上，不仅要注意材质的安全，还要注意结构的稳固性。

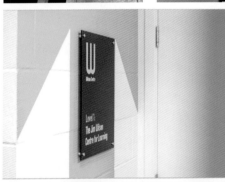
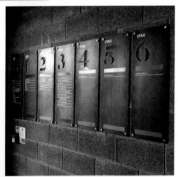
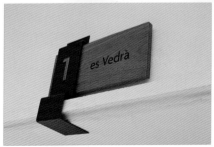

该空间导视设计的导视牌材质为塑料，同时使用金属材料进行加固，十分安全。导视下方将白色品牌信息放置在蓝色矩形上来展示。蓝色的文字十分明显且易于观看，同时用蓝色的线将不同的空间区域进行划分，有利于人们更好地查找信息。

色彩点评

- 该导视以蓝色为主色，大量的蓝色在透明的背景板上十分显眼突出，带给人们既富有理性和科技感又可靠忠诚的视觉感受。
- 少量白色点缀导视，十分明亮，给人带来很好的视觉体验。
- 该导视采用了蓝色与白色的配色方案，十分干净简洁，既与公司品牌特点十分相符，又为导视增添了几分美感。

CMYK: 97,79,1,0
CMYK: 0,0,0,0

推荐色彩搭配

C: 97	C: 0	C: 98
M: 79	M: 0	M: 96
Y: 1	Y: 0	Y: 73
K: 0	K: 0	K: 66

C: 100	C: 14	C: 0
M: 85	M: 10	M: 57
Y: 32	Y: 7	Y: 91
K: 1	K: 0	K: 0

C: 30	C: 6	C: 74
M: 24	M: 9	M: 53
Y: 25	Y: 39	Y: 16
K: 0	K: 0	K: 0

该导视作品将立体的金属导视牌加固放置在木头上，造型十分独特新颖；橙色的背景上放置了白色的文字信息和黑色的数字，十分突出，不仅方便了人们对信息的浏览，还丰富了导视的细节。深橙色的水果美化了导视界面，增强了导视的层次感。

色彩点评

- 该导视以橙色为主色，十分温暖乐观，且极具视觉吸引力。
- 白色的辅助色，十分醒目突出，给人一种干净纯洁的视觉感受。使用黑色既平衡了导视的过度刺激感，也增加了几分沉稳感。
- 该导视作品采用了比较刺激的颜色搭配方式，十分活跃乐观，增强了导视的识别度。

CMYK: 0,58,85,0 CMYK: 0,0,0,0
CMYK: 72,75,80,51 CMYK: 9,66,94,0

推荐色彩搭配

C: 0	C: 0	C: 14
M: 58	M: 81	M: 10
Y: 85	Y: 93	Y: 7
K: 0	K: 0	K: 0

C: 72	C: 50	C: 7
M: 75	M: 71	M: 40
Y: 80	Y: 98	Y: 55
K: 51	K: 14	K: 0

C: 9	C: 5	C: 70
M: 66	M: 18	M: 0
Y: 94	Y: 88	Y: 80
K: 0	K: 0	K: 0

该导视作品使用了塑料材质的标牌，并用金属进行加固，具有很好的安全性。用较粗、较大的数字、线条与两种颜色文字将不同空间进行了功能划分、说明，十分简洁直观，充分发挥了导视的说明功能。

色彩点评

- ■ 该导视作品以米色为主色，十分简洁大气，且易于观者清晰地读懂设计内容。
- ■ 导视使用了黑色与灰色的辅助色，十分醒目突出，给人一种优雅高端的视觉感受。
- ■ 该导视的颜色搭配，十分雅致大气，不仅具有较好的视觉吸引力，还增强了美感。

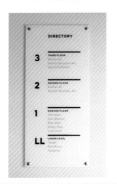

CMYK: 8,6,7,0
CMYK: 91,86,88,78
CMYK: 24,20,21,0

推荐色彩搭配

C: 8	C: 100	C: 0
M: 6	M: 85	M: 57
Y: 7	Y: 32	Y: 91
K: 0	K: 1	K: 0

C: 24	C: 84	C: 9
M: 20	M: 42	M: 25
Y: 21	Y: 44	Y: 51
K: 0	K: 0	K: 0

C: 91	C: 7	C: 18
M: 86	M: 36	M: 67
Y: 88	Y: 49	Y: 82
K: 78	K: 0	K: 0

该导视作品使用了不规则的造型导视牌，再用螺丝固定在地面上，增强了其在空间的可辨识度。以大面积蓝色为背景色，使导视具有较好的视觉凝聚力，白色的导视信息，十分明亮，有助于人们对信息的接收，在一定程度上增强了导视的可识别度。

色彩点评

- ■ 该导视以蓝色为主色，十分理性安静，且在空间中具有很好的视觉吸引力。
- ■ 使用了白色作为辅助色，十分醒目突出，易于人们对导视信息的观看。
- ■ 该导视采用的颜色搭配方式，十分科技理性，不仅具有较好的视觉吸引力，还具有很好的可识别度。

CMYK: 15,16,19,0
CMYK: 93,88,89,80

推荐色彩搭配

C: 100	C: 65	C: 18
M: 97	M: 41	M: 93
Y: 47	Y: 13	Y: 83
K: 2	K: 0	K: 0

C: 100	C: 82	C: 15
M: 98	M: 49	M: 51
Y: 44	Y: 0	Y: 30
K: 0	K: 0	K: 0

C: 95	C: 35	C: 58
M: 98	M: 99	M: 53
Y: 37	Y: 40	Y: 49
K: 4	K: 0	K: 0

该空间导视设计用金属进行固定达到悬浮的效果，不仅具有较好的安全性，还增强了导视的美感。白色的文字十分明显且易于观看，同时用线与金属将文字进行排版，不仅有利于人们更好地接收信息，还增强了导视的美观性。

色彩点评

- 该导视以白色为主色，在空间中具有较好的视觉效果，带给人们纯洁干净的视觉感受。
- 少量灰色的点缀，增强了导视的层次感。
- 该导视作品采用灰色与白色的配色方案，干净简洁，在空间环境中十分醒目突出，且具有很好的视觉吸引力。

CMYK: 0,0,0,0
CMYK: 43,35,36,0

推荐色彩搭配

C: 0	C: 70	C: 7
M: 0	M: 1	M: 31
Y: 0	Y: 41	Y: 50
K: 0	K: 0	K: 0

C: 42	C: 8	C: 100
M: 35	M: 38	M: 84
Y: 36	Y: 0	Y: 51
K: 0	K: 0	K: 19

C: 0	C: 16	C: 13
M: 0	M: 15	M: 9
Y: 0	Y: 24	Y: 89
K: 0	K: 0	K: 0

该空间导视设计用金属做导视牌，同时使用金属材料进行加固，十分安全。导视采用了丰富的色彩与不规则的图形，极具视觉吸引力与美感，而白色的文字、符号与地图将导视信息展示出来，十分明显且易于观看，有利于导视功能的更好发挥。

色彩点评

- 该导视作品以绿色为主色，大量的绿色十分舒适自然，且具有较强的视觉吸引力。
- 两种不同明度蓝色作为辅助色丰富了导视的画面，还增强了导视的层次感与美感。
- 白色与橙色的点缀，提升了导视界面的亮度，丰富了导视界面的细节。

CMYK: 85,37,100,1 CMYK: 12,74,91,0
CMYK: 0,0,0,0 CMYK: 90,87,67,54
CMYK: 92,69,9,0

推荐色彩搭配

C: 85	C: 12	C: 90
M: 37	M: 74	M: 87
Y: 100	Y: 91	Y: 67
K: 1	K: 0	K: 54

C: 92	C: 0	C: 6
M: 69	M: 0	M: 27
Y: 9	Y: 0	Y: 75
K: 0	K: 0	K: 0

C: 88	C: 47	C: 5
M: 73	M: 29	M: 12
Y: 14	Y: 79	Y: 18
K: 0	K: 0	K: 0

　　人性化设计原则是指在设计、制作、安装的整个过程中，坚持以人为核心，遵循人的视觉习惯、认知习惯及行为习惯。其在导视中的运用不是局部的、阶段性的，而是贯穿于导视的各个环节之中。

　　人性化原则在导视设计中发挥着独特的作用，其可以帮助导视获得使用者的认可，扩大导视的适用范围，强化导视的功能。因此在设计时，必须遵循这一原则，从人的实际需求、认知习惯、行为习惯出发，增强导视的视觉效果，帮助人们了解环境信息。

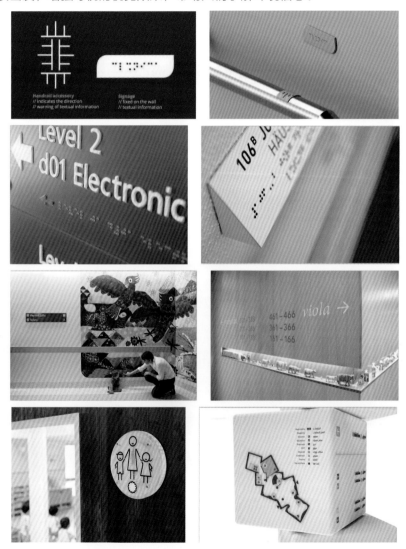

　　该导视设计将蓝色的数字"3"与儿童画"美人鱼"组合在一起，极具视觉吸引力，同时搭配黑色的文字与图形传递信息，十分清晰明显。整个导视考虑到了导视的对象是儿童，针对性极强。

色彩点评

▨ 该导视以蓝色为主色，十分平静，给人一种干净纯洁的视觉感受。

▨ 以黑色为辅助色，而黑色使导视界面凸显沉稳，在白色的空间中具有很好的视觉效果。

▨ 该导视的整体色彩明度对比较强，具有较好的视觉冲击力与吸引力，有利于导视整体信息的更好传递。

CMYK: 78,41,3,0
CMYK: 82,77,75,56

推荐色彩搭配

C: 78	C: 35	C: 43
M: 41	M: 99	M: 42
Y: 2	Y: 40	Y: 47
K: 0	K: 0	K: 0

C: 95	C: 5	C: 82
M: 98	M: 24	M: 77
Y: 37	Y: 57	Y: 75
K: 4	K: 0	K: 56

C: 83	C: 70	C: 0
M: 61	M: 62	M: 45
Y: 0	Y: 59	Y: 85
K: 0	K: 10	K: 0

　　该儿童空间导视设计，将简单的儿童简笔画与对话框融入导视中，童趣十足，具有较好的视觉吸引力。界面中的卡通体，增强了导视的可识别性，可以帮助儿童更好地接收导视信息。

色彩点评

▨ 设计以白色为主色，给人一种纯洁干净的感觉，同时也十分易于识别。

▨ 稳重的黑色在白色的背景衬托下十分引人注目，便于行人对导视信息的接收。

▨ 该导视作品使用了黑、白的配色，整体十分纯洁简单，增强了空间的辨识度。

CMYK: 82,77,75,56
CMYK: 0,0,0,0

推荐色彩搭配

C: 82	C: 59	C: 7
M: 77	M: 44	M: 28
Y: 75	Y: 100	Y: 63
K: 56	K: 2	K: 0

C: 74	C: 29	C: 89
M: 64	M: 24	M: 80
Y: 60	Y: 22	Y: 52
K: 15	K: 0	K: 19

C: 85	C: 16	C: 60
M: 80	M: 29	M: 57
Y: 77	Y: 35	Y: 0
K: 63	K: 0	K: 0

该导视设计以梯形为设计元素，将非衬线体的深棕色文字放置在浅棕色的导视牌上，十分统一和谐，且易于识别。其中的盲文，扩大了导视的适用范围，可以帮助盲人找寻导视信息。

色彩点评

- 该导视作品以棕色为背景色，十分古朴自然，给人一种稳重舒适的视觉感受。
- 以深棕色为辅助色，与背景色形成了明度对比，极具视觉吸引力，给人一种成熟古典的视觉感受。
- 该导视的整体色彩十分和谐统一，具有较好的美感，利于导视整体信息的更好传递。

CMYK: 47,58,74,2
CMYK: 66,78,92,52
CMYK: 53,51,61,1

推荐色彩搭配

C: 47	C: 49	C: 11	C: 66	C: 17	C: 81	C: 53	C: 11	C: 100
M: 58	M: 95	M: 19	M: 78	M: 48	M: 58	M: 51	M: 49	M: 100
Y: 74	Y: 100	Y: 20	Y: 92	Y: 77	Y: 47	Y: 61	Y: 36	Y: 65
K: 2	K: 26	K: 0	K: 52	K: 0	K: 3	K: 1	K: 0	K: 48

该导视设计以紫色作为背景色，搭配白色的文字与箭头，十分浪漫神秘，具有较好的视觉效果。同时还使用了棕色的星球，趣味性极强，能让儿童一目了然。整个导视不仅与空间环境具有很好的契合度，还具有美感与很好的可识别度。

色彩点评

- 该导视作品以紫色为主色，十分浪漫神秘，而且还与环境保持一致。
- 同时使用了白色，十分醒目显眼，引人注目，其与背景形成强烈的明度对比，增强了导视的识别度。棕色的使用，让人联想到大地，与图形形状十分相符。
- 该导视作品整体色彩对比较强，具有较好的视觉凝聚力，有利于导视整体信息的更好传递。

CMYK: 60,86,38,0　　CMYK: 31,32,27,0
CMYK: 27,53,80,0　　CMYK: 0,0,0,0

推荐色彩搭配

C: 60	C: 11	C: 75	C: 27	C: 37	C: 52	C: 31	C: 31	C: 4
M: 86	M: 19	M: 87	M: 53	M: 19	M: 26	M: 32	M: 41	M: 76
Y: 38	Y: 83	Y: 85	Y: 80	Y: 93	Y: 100	Y: 27	Y: 50	Y: 95
K: 1	K: 0	K: 69	K: 0	K: 0	K: 0	K: 0	K: 0	K: 0

该儿童博物馆导视设计以黑色的符号和文字为主，十分简约大方，在白色的空间中极具视觉吸引力，且易于导视功能的发挥，增强了空间的极简风格。导视放置在较低的位置，大大方便了儿童对导视信息的接收。

色彩点评

- 该导视作品以黑色为主色，十分简洁大气，给人一种高级舒适的视觉感受。
- 空间以白色为主，十分明亮，易于导视的展示。
- 该导视的整体色彩明度对比较强，具有较好的视觉凝聚力，有利于导视整体信息的更好传递。

CMYK: 10,4,2,0
CMYK: 91,86,87,78

推荐色彩搭配

C: 78	C: 35	C: 43
M: 41	M: 99	M: 42
Y: 2	Y: 40	Y: 47
K: 0	K: 0	K: 0

C: 95	C: 5	C: 82
M: 98	M: 24	M: 77
Y: 37	Y: 57	Y: 75
K: 4	K: 0	K: 56

C: 83	C: 70	C: 0
M: 61	M: 62	M: 45
Y: 0	Y: 59	Y: 85
K: 0	K: 10	K: 0

该养老院导视设计使用大量明快而温柔的杏仁色，搭配颇具趣味性的图形符号进行信息的传递，整体十分简练干净，不仅减少了无效信息的干扰，还能够让老人轻松地一眼识别区域。

色彩点评

- 该导视作品以杏仁色为主色，十分温暖柔和，给人一种温馨舒适的视觉感受。
- 整个空间以浅色为主，十分明亮，易于老人对导视的识别。
- 该导视作品整体色彩搭配比较柔和亲切，具有较好的视觉效果，有利于增强空间温暖恬静的氛围。

CMYK: 3,3,5,0
CMYK: 39,57,81,0

推荐色彩搭配

C: 39	C: 1	C: 41
M: 57	M: 34	M: 37
Y: 81	Y: 67	Y: 40
K: 0	K: 0	K: 0

C: 9	C: 3	C: 56
M: 53	M: 3	M: 29
Y: 43	Y: 5	Y: 53
K: 0	K: 0	K: 0

C: 39	C: 19	C: 12
M: 57	M: 39	M: 9
Y: 81	Y: 42	Y: 9
K: 0	K: 0	K: 0

　　智能化原则是指将更加智能的科技应用于导视设计之中，通过大屏幕终端显示设备发布一些导视信息。简单的编辑界面、维护的方便性、更强大的多图层混编功能、多种媒体表现方式，针对性信息传递等特点使其被广泛应用于导视之中。

　　智能导视通常被用在大型商场、超市、酒店大堂、饭店、影院及其他人流汇聚的公共场所，其功能更加多样，内容更加丰富，使用更为便捷，传递信息更加有效精准。因此在设计中，可以恰当使用这一原则来增强导视的视觉效果，给人们提供更加智能化的服务。

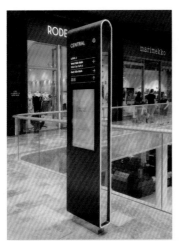

该导视作品采用智能电子屏，将导视信息极其智能且有针对性地传递给观者，增强了导视的可识别度。黑色与绿色的颜色搭配，不仅具有美感，还在空间中具有较好的视觉效果。

色彩点评

- 使用黑色作为主色，在空间里极具视觉吸引力，给人一种稳重神秘的感觉。
- 绿色作为辅助色，给人们带来平静舒适的视觉感受，同时白色的加入使导视极具视觉吸引力。
- 该导视作品整体设计很简洁，充分利用了智能科技，使导视效果更甚。

CMYK: 85,81,73,59
CMYK: 54,13,64,0
CMYK: 0,0,0,0

推荐色彩搭配

C: 54	C: 27	C: 40
M: 13	M: 14	M: 21
Y: 64	Y: 51	Y: 13
K: 0	K: 0	K: 0

C: 39	C: 0	C: 63
M: 1	M: 0	M: 44
Y: 79	Y: 0	Y: 81
K: 0	K: 0	K: 2

C: 67	C: 0	C: 85
M: 33	M: 68	M: 81
Y: 100	Y: 45	Y: 73
K: 0	K: 0	K: 59

该导视作品将信息与智能电子屏结合在一起，通过灰色的文字与箭头将信息传递出来，同时将图像在电子屏上播放出来，十分直观简单，不仅增强了导视的视觉吸引力，还方便了人们对导视信息的找寻。

色彩点评

- 该导视作品以白色为背景色，十分简单大气，且易于识别。
- 运用灰色作为辅助色，十分中庸高级，给人一种大气高端的视觉感受。
- 该导视作品使用灰与白的配色，同时将智能电子使用于导视中，不仅提供了导视与人的互动机会，还为导视增添了几分高级大气。

CMYK: 0,0,0,0
CMYK: 44,36,33,0

推荐色彩搭配

C: 44	C: 51	C: 5
M: 36	M: 26	M: 22
Y: 33	Y: 35	Y: 30
K: 0	K: 0	K: 0

C: 56	C: 0	C: 43
M: 47	M: 0	M: 0
Y: 45	Y: 0	Y: 10
K: 0	K: 0	K: 0

C: 0	C: 22	C: 62
M: 0	M: 56	M: 0
Y: 0	Y: 35	Y: 43
K: 0	K: 0	K: 0

该设计将智能电子加入导视界面中，不仅减少了观者找寻信息的时间，还提供了人与导视互动的机会。搭配黑色的文字与不同的颜色图像，在空间里十分醒目，丰富了导视信息，大大增强了标识牌的导视效果。

色彩点评

- 以大面积的白色为背景色，给人一种纯洁干净的感觉，且有助于最大限度地读懂设计内容。
- 设计使用了丰富的颜色，既增强了导视的层次感与美感，又增强了导视的可识别度。
- 该导视作品的配色十分丰富多彩，整体十分和谐简单，增强了导视的可识别度与空间的辨识度。

CMYK: 0,0,0,0 CMYK: 78,82,83,67
CMYK: 3,22,61,0 CMYK: 47,55,0,0
CMYK: 16,62,93,0

推荐色彩搭配

C: 3	C: 47	C: 78
M: 22	M: 55	M: 82
Y: 61	Y: 0	Y: 83
K: 0	K: 0	K: 67

C: 16	C: 62	C: 43
M: 62	M: 0	M: 33
Y: 93	Y: 43	Y: 31
K: 80	K: 0	K: 0

C: 3	C: 86	C: 7
M: 22	M: 65	M: 37
Y: 61	Y: 50	Y: 51
K: 0	K: 9	K: 0

该导视设计使用了简单的造型，将智能化应用于导视中，丰富了导视信息的多样性。灰色的标识牌以及黑色、白色的信息文字与图标，具有较好的层次变化，十分可靠大气，大大增强了导视的吸引力，同时也增强了导视的可识别性。

色彩点评

- 该导视作品以灰色为主色，十分中庸朴实，易于突出表现其他颜色。
- 以黑色、白色为辅助色，不同明度的变化使导视极具视觉吸引力，给人一种简洁大气的视觉感受。
- 该导视作品整体色彩明度多变，智能化的设计使导视信息更加丰富多样，且易于找寻。

CMYK: 0,0,0,0 CMYK: 79,73,69,41
CMYK: 52,22,27,0 CMYK: 36,75,31,0

推荐色彩搭配

C: 79	C: 52	C: 36
M: 73	M: 22	M: 75
Y: 69	Y: 27	Y: 31
K: 41	K: 0	K: 0

C: 0	C: 0	C: 100
M: 57	M: 0	M: 85
Y: 91	Y: 0	Y: 32
K: 0	K: 0	K: 1

C: 1	C: 96	C: 5
M: 9	M: 76	M: 71
Y: 18	Y: 49	Y: 51
K: 0	K: 13	K: 0

该导视作品是深棕色的五边形造型，同时使用智能电子屏将导视信息传递出来，不仅减少了观者找寻信息的时间，还增强了人与导视的互动感。

色彩点评

■ 该导视作品使用了大面积的棕色，给人一种古朴雅致的感觉。

■ 设计使用了白色，提升了导视的亮度，增强了导视的视觉吸引力，帮助人们更好地识别导视信息。

■ 该导视作品采用了智能化的电子屏，十分方便简洁，易于帮助人们找寻目的地的方位，大大增强了导视的可识别度。

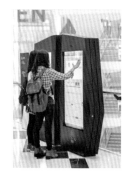

CMYK: 76,75,82,55
CMYK: 12,74,91,0
CMYK: 0,0,0,0

推荐色彩搭配

C: 76	C: 12	C: 64		C: 1	C: 0	C: 62		C: 43	C: 93	C: 18
M: 75	M: 74	M: 0		M: 34	M: 0	M: 52		M: 51	M: 91	M: 81
Y: 82	Y: 91	Y: 84		Y: 67	Y: 0	Y: 0		Y: 68	Y: 81	Y: 62
K: 55	K: 0	K: 0		K: 0	K: 0	K: 0		K: 0	K: 74	K: 0

该设计将智能科技加入"树"造型的导视牌中，十分独特新颖，不仅增强了人与导视的互动感，还增强了空间的艺术气息。同时将发光的文字放置在叶子上，不仅十分醒目明亮且易于观看，大大增强了标识牌的视觉效果。

色彩点评

■ 设计以深红色与深棕色为主色，给人一种成熟稳重的感觉。

■ 设计使用了土黄色与紫色，使导视的美感更强，同时也增强了导视的层次感。白色的点缀，十分夺目，提升了导视的整体亮度。

■ 该导视作品配色十分丰富多彩，整体十分和谐古朴，增强了导视的可识别度与空间的艺术气息。

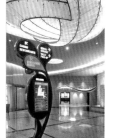

CMYK: 41,53,91,0　CMYK: 67,76,85,49
CMYK: 0,0,0,0　　　CMYK: 85,87,18,0
CMYK: 52,91,100,33

推荐色彩搭配

C: 67	C: 41	C: 7		C: 52	C: 0	C: 85		C: 41	C: 52	C: 41
M: 76	M: 53	M: 10		M: 91	M: 0	M: 87		M: 53	M: 91	M: 37
Y: 85	Y: 91	Y: 31		Y: 100	Y: 0	Y: 18		Y: 91	Y: 100	Y: 40
K: 49	K: 0	K: 0		K: 33	K: 0	K: 0		K: 0	K: 33	K: 0

　　该导视作品将白色的标准图形与文字放置在黑色背景上传递信息，十分清晰明了。同时导视牌正面上方使用了青蓝色的三角形，为整个画面带来几分活跃与清爽感；而侧面多种颜色的几何图像，则丰富了画面，使导视更具美感。

色彩点评

■ 在设计中以黑色为主色，低明度的黑色给人一种大气、高端的视觉感受，且易于其他颜色的展现。

■ 在导视里加入无色彩的白色，十分醒目，使文字与图案极具识别度。

■ 青蓝色的三角形减少了大面积黑色所带来的压抑感，带给人们舒适的视觉感受的同时，增强了画面的活跃度与美观度。

CMYK: 0,0,0,100　CMYK: 69,14,25,0
CMYK: 0,0,0,0

推荐色彩搭配

C: 0	C: 65	C: 25		C: 0	C: 42	C: 4		C: 74	C: 0	C: 3
M: 0	M: 14	M: 42		M: 0	M: 40	M: 4		M: 21	M: 0	M: 71
Y: 0	Y: 25	Y: 55		Y: 0	Y: 0	Y: 33		Y: 10	Y: 0	Y: 95
K: 100	K: 0	K: 0		K: 100	K: 0	K: 0		K: 0	K: 0	K: 0

　　该导视作品使用了白色的标准图形，简单直观的图形不仅易于理解，还易于识别。绿色的墙面，使其在空间中极具视觉吸引力与美感。

色彩点评

■ 在设计中以绿色为主色，大面的绿色让人产生森林、大自然、嫩芽的联想，颇具活力与生机。

■ 导视使用白色作为辅助色，高明度的白色十分醒目纯净，使用在图形与箭头中，十分易于导视功能的发挥。

■ 该导视作品采用了绿色与白色的色彩搭配方式，干净自然又生机勃勃。

CMYK: 47,17,73,0
CMYK: 0,0,0,0

推荐色彩搭配

C: 47	C: 72	C: 37		C: 59	C: 13	C: 0		C: 85	C: 59	C: 4
M: 17	M: 49	M: 19		M: 0	M: 20	M: 0		M: 81	M: 11	M: 4
Y: 73	Y: 70	Y: 31		Y: 51	Y: 67	Y: 0		Y: 54	Y: 47	Y: 33
K: 13	K: 5	K: 0		K: 0	K: 0	K: 0		K: 22	K: 0	K: 0

该导视作品利用切割的工艺将界面分为四块，白色的金属十分大气干净，而灰色的文字与箭头十分醒目易懂，并将其按照方位进行摆放，使导视信息更加清晰明显。

色彩点评

- 设计以白色为主色，高明度的白色既与墙面有了区别，又给人一种干净舒适的视觉感受。
- 导视以中明度的灰色作为辅助色，十分沉稳大气。灰色的信息在白色的衬托下，具有极高的可识别度。
- 该导视作品采用了无色彩的色彩搭配方式，高明度的白色搭配中明度的灰色，整体十分大气雅致。

CMYK: 52,66,100,13
CMYK: 0,0,0,0
CMYK: 24,44,76,0
CMYK: 66,77,91,50

推荐色彩搭配

C: 58	C: 86	C: 6
M: 44	M: 71	M: 5
Y: 40	Y: 56	Y: 5
K: 0	K: 19	K: 0

C: 18	C: 93	C: 13
M: 16	M: 79	M: 82
Y: 27	Y: 52	Y: 81
K: 0	K: 19	K: 0

C: 0	C: 9	C: 71
M: 0	M: 18	M: 35
Y: 0	Y: 23	Y: 34
K: 0	K: 0	K: 0

该导视作品采用两条指向不同方位的黑色矩形线条作为背景图形，颇似数字"6"，极具创意与美感。同时白色的文字图形放置在背景上，十分醒目清晰，使导视极具识别性。

色彩点评

- 以大面积的黑色为背景色，具有较强的视觉刺激感，给人一种大气稳重的视觉感受。
- 白色作为辅助色，高识别度的白色使用在文字与图形中，有助于最大限度地让人读懂设计内容。
- 整个设计颜色对比强烈，十分醒目突出，具有较好的视觉吸引力，使导视在空间中极具辨识度。

CMYK: 91,87,87,78
CMYK: 0,0,0,0

推荐色彩搭配

C: 96	C: 50	C: 0
M: 86	M: 0	M: 0
Y: 76	Y: 36	Y: 0
K: 66	K: 0	K: 0

C: 82	C: 0	C: 22
M: 59	M: 0	M: 64
Y: 4	Y: 0	Y: 53
K: 0	K: 0	K: 0

C: 5	C: 100	C: 74
M: 74	M: 84	M: 88
Y: 33	Y: 51	Y: 43
K: 0	K: 19	K: 6

该儿童医院的导视设计，利用树木形式的彩色图形作为背景，将白色的文字信息附于其上，十分新颖独特，不仅极具视觉吸引力，还将空间信息直接展现给观者。并用欢快猫头鹰的图画来标记病房，增强了导视的趣味性与美感。

色彩点评

- 以绿色为主色，绿色的树叶十分自然舒适，让人有种身处森林的感觉，其能舒缓患者的情绪，增加空间的生机与活力。
- 在导视里加入白色，高明度的白色使用于文字中，既能增强文字的识别度，又能提升信息的接受率。
- 该导视作品使用了棕色、蓝色与米色的点缀色，丰富了图形的形象，增强导视的美感与趣味性。

CMYK: 66,11,91,0　CMYK: 0,0,0,0
CMYK: 32,71,67,0　CMYK: 41,5,19,0
CMYK: 8,10,20,0

推荐色彩搭配

C: 66	C: 8	C: 0
M: 11	M: 10	M: 0
Y: 91	Y: 20	Y: 0
K: 0	K: 0	K: 0

C: 32	C: 41	C: 2
M: 71	M: 5	M: 25
Y: 67	Y: 19	Y: 12
K: 0	K: 0	K: 0

C: 0	C: 33	C: 8
M: 45	M: 0	M: 12
Y: 15	Y: 67	Y: 31
K: 0	K: 0	K: 0

该导视作品在每层地板上都采用了线条与文字、图形组合而成的设计方式，十分简洁美观，不仅给各个不同功能空间提供指引，还与天花板上的灯具一起为空间环境带来了活力。同时利用护栏上的楼层编号吸引人们对空间的注意力，进一步增强了美感。

色彩点评

- 整个导视设计以白色为主色，高明度的白色在棕色的地板上十分醒目，不仅利于人们对于信息的接收，还与灯光产生了呼应。
- 在导视里加入蓝色，蓝色的楼层号在白色的护栏上极具视觉吸引力与美感。
- 该导视作品采用了白色与蓝色两种颜色，两者都十分纯洁舒适，既增强了空间的美感，又利于导视功能的发挥。

CMYK: 94,84,42,6
CMYK: 0,0,0,0

推荐色彩搭配

C: 94	C: 60	C: 0
M: 84	M: 0	M: 0
Y: 42	Y: 12	Y: 0
K: 6	K: 0	K: 0

C: 75	C: 0	C: 0
M: 47	M: 45	M: 8
Y: 0	Y: 15	Y: 22
K: 0	K: 0	K: 26

C: 93	C: 0	C: 93
M: 69	M: 40	M: 88
Y: 45	Y: 38	Y: 89
K: 6	K: 0	K: 80

6.10　一体化原则

该咖啡馆导视作品以棕色为主色调，以"对话"形式的生动图案，让顾客能够在轻松愉快的环境中表现自我。整个导视的设计都比较大胆，颜色使用也颇为醒目刺激。

色彩点评

- 设计以棕色为主色，在空间中十分醒目，给人一种十分的优雅、成熟的视觉感受。
- 在导视里加入橙色，既热情活跃，又温暖醒目。
- 该导视作品使用了深棕色与橙色，两者搭配在一起，既和谐自然又刺激，增强了设计的魅力与思想的表达效果。

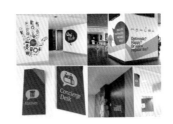

CMYK: 65,76,82,44
CMYK: 22,47,95,0

推荐色彩搭配

C: 22	C: 76	C: 0	C: 65	C: 31	C: 60	C: 75	C: 8	C: 52
M: 47	M: 70	M: 0	M: 76	M: 53	M: 68	M: 58	M: 12	M: 88
Y: 95	Y: 57	Y: 0	Y: 82	Y: 58	Y: 69	Y: 78	Y: 31	Y: 97
K: 0	K: 17	K: 0	K: 44	K: 0	K: 17	K: 22	K: 0	K: 32

该体育中心导视设计是由鲜明的色彩和清晰的字体组成的，给人清新舒适的视觉体验；同时干净简洁的运动线条，与新建筑和物理空间相辅相成。整体标识设计表现形式简洁明了，但同时又有趣且出人意料。

色彩点评

- 设计以红色为主色，鲜艳夺目的高纯度红色常给人一种热血、刺激的视觉感受，与空间环境十分相符。
- 在导视里加入无色彩的白色，高明度的白色用于文字与线条上，十分易于识别。
- 该导视作品采用了鲜艳的色彩，高纯度的红色搭配白色，更凸显拼搏向上的体育精神。

CMYK: 15,93,100,0
CMYK: 0,0,0,0

推荐色彩搭配

C: 15	C: 4	C: 85	C: 7	C: 79	C: 7	C: 33	C: 96	C: 90
M: 93	M: 4	M: 81	M: 82	M: 65	M: 18	M: 100	M: 87	M: 63
Y: 100	Y: 33	Y: 54	Y: 38	Y: 31	Y: 23	Y: 100	Y: 60	Y: 54
K: 0	K: 0	K: 22	K: 0	K: 0	K: 0	K: 1	K: 39	K: 11

该图书馆导视作品，在玻璃上贴白色文字和图案，既起到了装饰使用，又提升了避免碰撞玻璃的警示作用。所以用线条与几何图形组成的不规则的线性图案来标记不同功能的区域，同时又用白色的文字来直接说明信息。

色彩点评

- 整个空间都使用了透明的玻璃，十分大气沉稳。
- 设计使用了无色彩的白色，高明度的白色被应用于图案与文字中，十分醒目，极具视觉刺激感。
- 该导视作品使用了白色，高明度的白色在玻璃上十分清晰，不仅可以准确地将导视信息传递给观者，还能增强空间的安全性。

CMYK: 56,47,46,0
CMYK: 0,0,0,0

推荐色彩搭配

C: 73	C: 6	C: 57	C: 84	C: 0	C: 9	C: 71	C: 31	C: 0
M: 60	M: 5	M: 22	M: 67	M: 0	M: 18	M: 47	M: 53	M: 0
Y: 63	Y: 5	Y: 100	Y: 45	Y: 0	Y: 23	Y: 53	Y: 59	Y: 0
K: 14	K: 0	K: 0	K: 5	K: 0	K: 0	K: 1	K: 0	K: 0

该导视作品将文字信息放置在金属网笼上，并将其加固在墙面上，既稳固安全又极具美感。白色的立体文字醒目突出，极具视觉吸引力。灰色的矩形上摆放着较小的文字，补充说明信息，十分清晰明了。

色彩点评

- 设计以黑色为主色，网状的黑色十分大气、高级，增强了导视的美感。
- 在导视界面加入白色与灰色，高明度的白色既纯洁干净又极具视觉凝聚力，灰色的矩形则十分中庸大气。
- 该导视作品采用无色彩的颜色，黑色、白色与灰色搭配，十分简洁、雅致、大气。

CMYK: 82,78,77,59
CMYK: 0,0,0,0
CMYK: 66,56,45,1

推荐色彩搭配

C: 82	C: 61	C: 73	C: 66	C: 6	C: 4	C: 92	C: 2	C: 52
M: 78	M: 0	M: 32	M: 56	M: 33	M: 5	M: 87	M: 29	M: 21
Y: 77	Y: 22	Y: 33	Y: 45	Y: 25	Y: 11	Y: 83	Y: 55	Y: 16
K: 59	K: 0	K: 0	K: 1	K: 0	K: 0	K: 74	K: 0	K: 0

6.12 人性化原则

该音乐节导视设计采用了不规则的造型，将相关音乐节的图片放置在画面中，增强了导视的美感，用白色的文字直接展示导视信息，又用橙色的箭头指示方位。整个导视牌的设计都比较矮，十分易于人们对于信息的观看。

色彩点评

- 以黑色为主色，低明度的黑色十分大气、稳重，与音乐节的高端十分相符。
- 导视使用了无色彩的白色，白色的文字极具识别度，方便了人们对信息的接收。橙色的箭头既活泼热情，又醒目刺激。
- 导视加入了相关图片，蓝色系、红色系图片点缀了画面，增强了导视的美感与视觉感染力，营造出浓烈的音乐节氛围。

CMYK: 82,78,77,59 　CMYK: 0,0,0,0
CMYK: 91,86,49,16 　CMYK: 11,41,84,0
CMYK: 37,79,76,1

推荐色彩搭配

C: 52	C: 16	C: 24		C: 66	C: 4	C: 6		C: 0	C: 6	C: 96
M: 66	M: 47	M: 44		M: 77	M: 66	M: 56		M: 0	M: 40	M: 76
Y: 100	Y: 61	Y: 76		Y: 91	Y: 82	Y: 81		Y: 0	Y: 36	Y: 49
K: 13	K: 0	K: 0		K: 50	K: 0	K: 0		K: 0	K: 0	K: 13

该幼儿园的导视作品考虑到儿童对文字的有限认知，设计基于熟悉的棕色的形状，通过重新组合，形成猴子、字母表等图案，以趣味性、创意性来吸引儿童的注意力，发挥其导视的说明功能，同时也表达多样性和可能性。

色彩点评

- 导视作品以绿色为主色，明亮的浅绿色十分清新自然，易给人一种舒适的感受。
- 设计使用棕色为辅助色，两种不同明度的棕色给人一种简朴、沉稳的视觉感受，同时与猴子本身的颜色十分相似。
- 该导视作品棕色与浅绿色搭配，在空间中极具辨识度，同时也增强了导视的视觉感染力。

CMYK: 23,4,36,0 　CMYK: 58,70,77,21
CMYK: 43,65,79,3

推荐色彩搭配

C: 23	C: 9	C: 7		C: 43	C: 20	C: 52		C: 58	C: 31	C: 46
M: 4	M: 43	M: 11		M: 65	M: 28	M: 27		M: 70	M: 22	M: 30
Y: 36	Y: 63	Y: 53		Y: 79	Y: 50	Y: 43		Y: 77	Y: 38	Y: 66
K: 0	K: 0	K: 0		K: 3	K: 0	K: 0		K: 21	K: 0	K: 0

6.13　智能化原则

　　该导视作品点缀了花纹的白色外观，十分雅致美观，又利用智能程序将空间的详细信息在智能触摸屏上展示出来，使导视变得更加人性化，既便利了人们对信息的快速找寻与精准接收，又给人们带来更为愉悦的体验。

色彩点评

- 设计以白色为主色。干净的白色在空间中十分醒目突出，易于人们找寻。
- 用灰色作为辅助色。灰色的花纹十分雅致，使导视更加美观。
- 该导视作品使用红色点缀画面。鲜艳夺目的红色既增加了导视的温度，又营造出热闹开心的氛围。

CMYK: 0,0,0,0
CMYK: 23,17,18,0
CMYK: 23,99,100,0

推荐色彩搭配

C: 7　C: 23　C: 93
M: 95　M: 17　M: 88
Y: 88　Y: 18　Y: 89
K: 0　K: 0　K: 80

C: 67　C: 7　C: 74
M: 37　M: 44　M: 67
Y: 100　Y: 62　Y: 64
K: 0　K: 0　K: 23

C: 0　C: 82　C: 0
M: 76　M: 68　M: 0
Y: 54　Y: 65　Y: 0
K: 0　K: 28　K: 0

　　该机场导视设计使用了简单的智能电子屏，将整个空间的信息以图文结合的方式展示，同时又增加搜索等功能，增强信息的精准传递与人们的互动。同时大型圆盘形的大胆设计带来了俏皮、前卫的外观和感觉。

色彩点评

- 作品以明亮的蓝色为主色，高纯度的蓝色给人一种理性、安全、可信赖的视觉感受。
- 用灰色与白色的文字来说明区域信息，灰色、白色在蓝色的背景衬托下十分醒目突出，增强了画面的视觉美感。
- 该导视作品采用了蓝色与灰色两种颜色，整体十分淡雅大气。

CMYK: 97,98,59,43
CMYK: 36,27,20,0
CMYK: 0,0,0,0

推荐色彩搭配

C: 97　C: 89　C: 9
M: 98　M: 72　M: 43
Y: 59　Y: 28　Y: 14
K: 43　K: 0　K: 0

C: 41　C: 93　C: 8
M: 33　M: 69　M: 8
Y: 33　Y: 42　Y: 30
K: 0　K: 3　K: 0

C: 18　C: 89　C: 13
M: 84　M: 59　M: 5
Y: 59　Y: 36　Y: 5
K: 0　K: 0　K: 0

第7章

导视设计经典
技巧

随着导视设计的发展，人们已经不再满足于指示、导视等基本功能，而是期待更有创意、更具美感的作品。在本章中通过对15个设计技巧的介绍，希望为设计人员打开新的设计思路。

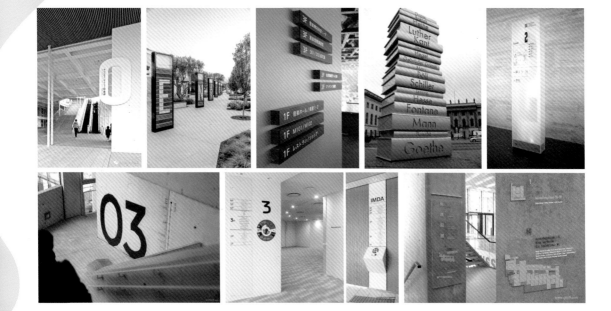

导视设计是建筑空间环境的辅助设施，所以在进行设计时，应该考虑到建筑的空间环境，通过对地面、墙面、梁柱等空间元素的巧妙利用，使导视设计与建筑的空间环境有机地结合，在视觉上不破坏原有的空间整体效果，并提升辨识度。

该塞纳河城市导视设计，将设计巧妙地与地面结合，在地面的衬托下使导视变得更加醒目，增强了导视的识别度。

该K11东方哲学导视设计，通过将导视信息放置在地面上，用醒目的黄黑色线直接进行引导，帮助人们到达相应的区域。

该导视作品利用书架，将书籍的相关信息传递出来，帮助人们快速找到书籍的位置，同时还节省了建筑内部的空间。

该导视作品借用墙脚进行设计，不仅易于识别，还增加了空间的宽敞感。同时，镂空的文字不仅具有墙体质感，还成为空间的一道风景。

该停车场导视作品利用白色的墙体将箭头与信息展示出来，使导视十分具有视觉吸引力。

该商店导视作品用醒目的橘色曲线在地面上引导人们，同时将导视牌摆放在曲线上，不仅发挥了良好的引导作用，还增强了空间的暖意与辨识度。

导视设计要考虑到某些人群的特殊性，比如儿童、认知障碍人群。所以在进行设计时，要尽量采用比较直观的图形，帮助不同的人群快速理解标识的内容。符号设计作为导视标识设计的核心，在设计时注意要简洁明了、恰当用色，还要能充分体现空间环境的形态特征或历史文化特征。

该博物馆导视设计，通过简单的图案与线、箭头的组合清晰地传递信息，引导人们前往不同的区域。

该导视作品用黑色的点与线组合成简单的图案，醒目直观地向人们传递导向的信息，颇具趣味性。

该体育场导视设计，通过在蓝色的背景上绘制图案进行引导，既简单又直观，同时也为体育场注入了活力与趣味。

该卫生间导视设计利用线条组成的图案展现区域的功能，并用箭头加以引导，具有较好的识别度。

该动物园导视设计，通过在指向不同方位的木板上刻画不同的动物来向游客传递导视信息，提高了信息接收的效率与识别度。

该休息室导视标识赋予字母符号以人的外形，增强了标识的独特性与趣味性，同时也为空间增添了艺术气息。

随着社会的飞速发展，导视设计对形态设计的美观独特的要求越来越高。导视设计是空间环境的一种景观元素，参与空间环境的塑造，不仅能对环境形态产生影响，还能影响空间的可识别度。美观独特的形态有利于引起人们的注意，增加人们的阅读兴趣。

该公司导视设计，通过利用黄色的四边形与钢材设计出造型独特的导视标牌，极具视觉吸引力，还增强了空间的辨识度。

该导视设计利用箭头的独特造型，不仅指明了STUDIO的方位，还打破了常规标识牌的形态，在空间环境中十分醒目。

这是一个以多个大小不等的正六边形组成的标识牌，造型新颖独特，辅以鲜艳的色彩，极具视觉吸引力，同时增强了墙面的美感。

该图书馆导视设计，利用图书的外形进行叠加堆积，造型独特，且与图书馆的功能相一致，增强了图书馆的浓厚文化氛围。

该导视设计赋予标识牌以人的形态、表情，造型独特新颖，极具视觉吸引力，同时美化了空间环境，拉近了人与空间的距离。

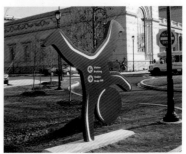

该导视设计利用人的形态，将标识牌做成倒立的人形放置在空间中，不仅使其成为空间里的装饰品，还充分地发挥了其导视功能。

7.4 合理利用点、线、面

　　点、线、面在导视设计里的运用是非常普遍的，比如箭头、引导线等。将点、线、面等视觉元素按照一定的美学原理，进行合理的分解、组合、重构、变化，进行编排和组合，应用到导视设计中，可以增强导视作品的视觉吸引力与美感。

　　该导视设计利用立体圆点组合而成的箭头进行区域的指引，想法新颖，而且点的运用使设计动感十足。

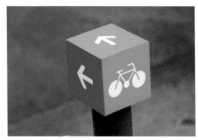

　　该导视设计以点、线、面组合成的自行车图案与箭头图案为设计元素，十分简洁直接，清晰地指明了自行车停放区的方位。

　　该导视设计通过对长短不一的线条进行排列组合，使其具有"－1"的形状，节奏感十足，不仅清晰地传递出区域信息，还增强了空间的美感。

　　该导视设计利用不同颜色的线条指引人们前往不同的功能区域，十分醒目直接，而且线条在空间环境里还具有很好的延伸性。

　　该导视设计通过对长短不一的线条进行排列，增强了设计的节奏感，同时又划分出了不同的楼层，配合文字清晰地传递出区域信息。

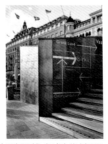

　　该导视设计利用线条划分墙面，在指明不同功能区域和方位的同时，与文字一起绘制出了简易的地图，使导视信息更加具体直观。

　　灯光也是导视设计中的重要元素之一，这类导视的标示性和美观性都很强，所以一般主要运用在夜间户外、商场室内等环境。灯光的合理使用，能极大地提升空间环境的氛围与档次，使导视设计变得更具有视觉吸引力与辨识度。

　　该体育馆导视设计，通过将中式古典花纹、数字与线被染上霓虹颜料印在楼梯间，利用灯光创造出一种和谐、舒适的视觉感受，传递出中国传统文化的阴阳调和理念。

　　该别墅酒店导视设计，在标识牌里使用青、白亮色的灯光，在夜间不仅极具视觉吸引力，还增强了导视的可识别度。

　　该户外导视设计，在标识牌里增加了灯光照明，十分醒目，打破了黑夜对导视的限制，使导视功能在夜间也能发挥出来。

　　该酒店导视设计，通过将灯光放置在标牌里将导视信息清晰地传递出来，同时也提升了酒店的高级感。

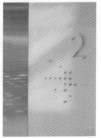

　　该温泉酒店导视设计，运用外发光或内发光的光源处理方式将文字分散排版，使设计如雾气般的朦胧感，并发挥了导视的作用。

　　该导视设计将灯光用到文字与箭头上，极具视觉吸引力，同时灯光的使用，在一定程度上也扩大了导视的适用性。

导视设计的制作材料决定了导视的视觉展现效果，不同的风格应采用与环境、设计相匹配的材质。比如，要制作能体现出自然纯朴或传统文化风格的导视，可以考虑木质、石材等容易体现风格的材质。要制作具有时代感、个性、新颖的导视，可以选择铝塑板、亚克力板、阳光板、玻璃钢、PVC板、弗龙板等材料。

该酒店导视设计选择了塑料类的制作材料，不仅加工便利，而且十分时尚简约，突出了酒店的现代感。

该导视设计选取了具有厚重感的木料为设计元素，不仅增强了空间环境自然纯朴与浓厚的文化氛围，还成为空间里的装饰品，增强了空间的美感。

该导视设计选用了可塑性比较强的金属类制作材料，不仅延长了导视的使用寿命，还增强了空间环境的现代气息。

该旅游区导视设计，用仿生木来制作，不仅便于加工，而且可作为装饰品，增强了空间环境天然纯朴的氛围。

该导视设计采用木料作为制作材料，不仅节省了成本，便于加工，还与苔藓的设计匹配，增强了空间环境自然纯朴的气息。

该机场导视设计，选用金属材料来制作，不仅经久耐用，现代感十足，还能让导视更好地与空间环境相融合。

在导视设计中，文字的主要功能是向大众传达导向信息，但是文字在不同的空间环境和状态下，传递的效果也会有所差别。为了使信息更准确地传递，我们在设计时通常会对文字进行特殊的艺术加工来增强文字的视觉吸引力与醒目程度。

该欧洲中央银行新办公楼导视作品将文字进行镂空与添加色块的处理，不仅利于突出重点，还极具视觉吸引力，增强了文字的可识别性。

该导视作品通过对文字添加线与立体的处理来进行信息的传递，不仅增强了导视的艺术感，还利于传递信息和增强空间的辨识度。

该导视通过利用文字的凸出与凹陷来表现不同的楼层，具有较强的视觉吸引力，利于对重点信息的突出，增强空间的时代气息。

该户外导视设计，通过将数字"9"进行立体造型的设计，既新颖又大胆，极具视觉吸引力，同时也有利于增强空间的美感并突出时代感。

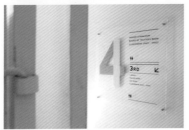

该导视设计通过赋予数字"4"色彩的变化，使其十分醒目，清晰传递出楼层信息，增强了空间的辨识度与时代感。

该图书馆导视设计，将文字与树脂立方体结合，不仅有利于根据馆藏的变化而独立地定制信息，还有利于增强图书馆的永恒性与浓厚历史氛围的表现。

对比是创造艺术美的重要手段，通过加强导视设计中元素的大小、颜色、面积的对比，导视与环境的颜色对比等，形成强大的视觉反差，获得吸引人们的注意力的效果。例如，增加重点文字字号，使其与其他文字形成对比，或者选用对比强烈的主色与辅助色。

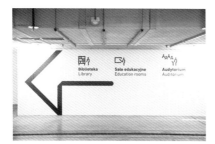

该导视设计通过放大箭头来增强箭头与其他元素的大小对比感，有利于吸引人们的注意力并传递导视方位信息。

该水泥楼层号的导视设计，局部放大了数字6来加强元素之间的对比，不仅让"6"十分突出，而且清晰地传递出楼层信息。

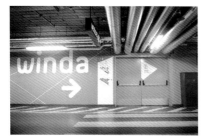

该导视设计的白色与墙体的橙色形成了强烈对比，使导视在空间里十分显眼，利于导视更好地引导人们前往不同的功能区域。

该导视设计色彩艳丽，与地面暗淡的灰色形成了强烈的对比，不仅增强了导视的视觉吸引力，还让其更好地发挥了导视功能。

该导视设计将数字与箭头进行了放大处理来加强对比，使导视具有较强的视线凝聚力，突出了重要信息，方便了人们对信息的接收。

该导视设计将重点元素进行了放大处理来加强对比，使导视极具视觉刺激感。

留白是一种独特的视觉语言，常常被用于导视设计。合理的留白有助于导视信息的传达与空间环境意境的营造，同时它还能增强视觉吸引力。留白不单指画面的空间、边界，还有设计元素之间的距离。所以在设计时，要注意各个元素之间的联系。

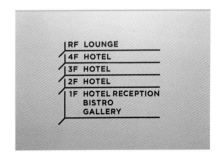

该导视设计将信息集中在中间，留下了大面积的边界，不仅增强了画面的稳定感与层次感，还利于人们对信息的接收和空间感的增强。

该导视设计运用了留白的手法，将设计元素都集中在画面中间，增强了导视的视觉吸引力与空间感，加强了信息之间的联系。

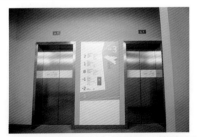

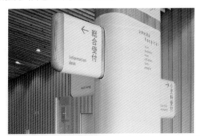

该导视设计运用了留白的手法，将信息进行合理摆放，整体十分简洁明了，主次分明，增强了画面的层次感，容易使观者产生良好的视觉感受。

该导视设计将信息摆放在右侧，在左侧留出大面积空白，整体十分简洁美观。留白的运用使画面具有良好的层次感与视觉吸引力。

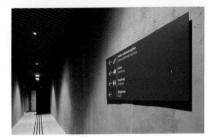

该博物馆导视设计，标牌利用留白的手法进行设计，将元素集中在左侧，非常简洁大方，增强了画面的空间感。

该导视设计运用了留白的手法，在大面积的白色背景里用黑色的文字与箭头传递信息，整体非常整洁清晰，具有较好的视觉效果。

　　立体的形态可分为点立体、线立体、面立体与块立体。立体的导视设计不仅能增强导视的视觉吸引力，使其从空间环境中脱颖而出，还能起到美化空间环境，增强空间环境层次感的作用。在进行导视设计时，要注意根据环境恰当使用不同的立体，创造有体积的形态，以增强空间的层次感与辨识度。

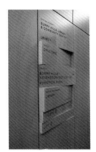

　　该标牌设计采用立体造型，巧妙地将不同功能区域的方位展示出来，立体的设计不仅增强了空间的艺术感，还让导视极具视觉吸引力。

　　这是一个立体的标牌设计，立体的运用清楚地传达区域的划分，不仅增强了空间的美感与辨识度，还让导视极具视觉吸引力。

　　这个户外的标识牌用正方体作为载体，将导视信息与图案展现出来，不仅美感十足，而且具有较好的视觉吸引力。

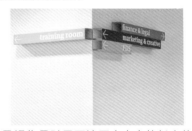

　　该导视作品赋予了这四个空心的长方体以不同的导视信息，使其从空间中跳脱出来，十分醒目突出的同时美化了空间环境。

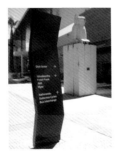

　　这个户外的标识牌用立体的面作为载体，直接展现导视信息，立体的造型极具视觉吸引力与设计感，增强了信息的可识别度，同时又更好地融入环境。

　　该导视作品使用几个叠加的立方体来展现导视信息，立体的造型在空间中十分醒目，而且具有较强的设计感与美感，能让导视更好地融入环境。

增加导视设计与建筑空间环境的呼应，不仅能让人们产生视觉上的互动感，帮助其更快地熟悉陌生环境，发挥精准的导向指引作用，还能增强空间环境的辨识度、特殊性与美观度。通常可以选取建筑空间环境里的某些元素或者与环境相呼应的元素进行设计，通过这样的设计来贴合空间环境本身的性质，体现建筑以及周边环境的色彩、风格、文化等。

该导视设计巧妙地运用瓷砖，赋予瓷砖文字，既便利了人们获取信息，又具有创意，增强了画面的辨识度及与环境的贴合度。

该导视设计巧妙地将环境与导视牌结合，十分新颖大胆，不仅传递出导视信息，还能拉近与人的距离，增强空间的辨识度。

该导视巧妙地应用石块，让导视成为环境的装饰品，在增强环境美感的同时发挥导视的功能。

该导视将"1"镂空，借用墙面的红色凸显出来，让导视与墙面像融为一体似的，既让数字变得醒目突出，又增强了导视的设计感。

该导视设计巧妙地运用商场里的金属材料，悬挂发光的竖排文字，使其变得醒目突出，还增强了整个商场的设计美感。

该酒店导视设计灵活运用了酒店里的门把手，直接让其与文字图案结合，增强了酒店的统一性。

人的视觉在视野范围内的注意力是不均衡的，通常更容易注意到在空间的左方与下方事物，事物的左上部分和中间偏上部分，对比强烈的部分等。不同的视觉形象给人的视觉感受也各不相同，只有在适当的距离与合适的视角范围内，人们才能获得良好的视觉形象感受效果。因此，掌握视觉规律，将其合理运用在导视设计中是非常重要的。

该导视界面放置在地面上，想法大胆又独特，不仅有利于路人在行走时清晰地接收信息，还节省了浏览时间。

该导视放置在墙面上的右下方，基本处在人们的视野范围内，利于路人对导视信息的接收和导视功能的更好发挥。

该导视平铺在地面上，十分醒目清晰，不仅符合人们在行动时的浏览规律，帮助人们节省时间，还有利于增强导视的视觉效果。

该导视根据视觉规律，利用文字将地面与立面连接在一起，不仅使设计具有创意性，还利于吸引路人的视线，指引人们前行的方向。

该导视作品利用鲜丽的黄色灯光来吸引人们的视线，增强了导视的可识别度，使其导视功能得到更好的发挥。

该导视作品通过将鲜丽的颜色刷涂在拐角的墙面上来引导人们，具有较强的视觉吸引力，还能让观者产生空间延伸感，使其导视功能得到更好的发挥。

7.13 增加肌理的应用

肌理就是人们在日常生活中所说的质感，其可以给人们带来不同的感受，比如顺畅、平滑的肌理给人以宁静、和谐的感觉；流动、变化的肌理给人以运动、生命之感。在导视设计中肌理的应用也比较常见，比如木头、石头、布料等天然的肌理，通过雕刻、压揉等工艺加工再进行排列组合而形成的肌理。

该导视作品选用了富于变化的木头肌理为背景色，给人一种生命之感，使导视变得更加丰富、鲜明，同时增强了空间的天然纯朴的氛围。

该导视作品利用雕刻的文字组成凹凸不平的背景来进行设计，增强了画面的质感，丰富了导视的细节，突出了空间环境的艺术感。

该导视作品选用由不同的木头组成的肌理为背景色，增强了导视的细节感与美感，拉近了其与人的距离，增强了空间环境的天然纯朴的氛围。

该导视作品选用纱布的肌理为背景色，为整个界面增加了质感，给人一种原始、粗犷、厚重、坦率的视觉感受。

该户外导视作品选用木头与光滑的合成材料的肌理为背景色，增强了导视的细节感与美感，使导视信息变得更加醒目突出，增强了空间环境的人情味。

该导视作品选用有光泽的金属来进行设计，外形类似两个酒瓶瓶盖，增强了画面的质感，提升了导视的格调，增强了空间环境的现代感。

简洁性是导视设计中的一个重要原则，而极简风格则将这种简洁性发挥到了极致，因此常常被用于导视设计中。极简风格的导视作品不仅能帮受众快速找到需要的导视信息，还能增强空间环境的美观感与艺术氛围。在应用极简风格时，要坚持"少而精"的原则，在确保设计可行性和主题清晰的基础上，筛选视觉元素，提炼出精髓，尽可能让设计乃至整个设施都简洁大方。

该水泥楼导视设计将极简风格应用到设计里，减少了受众接收信息的时间，使整个空间都变得简洁大方。

该导视采用极简的设计风格，将导视信息简洁明确地放置在玻璃上，不仅方便了人们对信息的接收，还增强了空间的宽敞感。

该导视作品采用极简的设计风格，对设计元素进行挑选摆放，十分简洁直观，不仅增强了信息的可识别度，还增强了空间环境的高级感与辨识度。

该导视作品采用极简风格，将信息平铺在墙壁上，同时用方框来突出重点，十分简洁直观，便利了人们对信息的浏览。

该导视作品将极简风格应用到设计里，以"0"作标识牌，将文字摆放其上，十分简洁大气，增强了空间的美观度。

该导视作品将箭头与文字摆放在墙面上，没有一丝多余信息，既简洁直观，又主题突出，将导视的功能发挥得淋漓尽致。

　　版式编排设计是导视设计中的关键环节，合适的版式编排能帮助使用者提高阅读的流畅性，使其更系统、清晰地了解路线。不同的空间导视信息都是相互独立的，所以在设计时可以从色彩、文字、高度等方面着手，通过强调信息变化暗示的差异性与视觉表现的强弱对比来展示不同空间信息内容的重要程度和路线顺序。

　　该导视作品通过对主次信息的划分进行排版，提高使用者的阅读效率，方便了人们对重点内容的接收和记忆，利于导视指引功能的更好发挥。

　　该导视作品利用点、线、面的关系进行排版，使导视变得十分清晰明了，不仅有利于人们对导视信息的接收，还让导视功能得到了更好的发挥。

　　该导视作品将图形、文字、箭头合理地摆放在画面中间，不仅让画面极具视觉吸引力，还给使用者带来了较好的视觉感受。

　　该导视作品根据信息的不同区域将画面中的视觉元素按左对齐排版，增强了画面的层次感，可以帮助观者快速找到所需信息。

　　该导视作品通过对信息的属性与类别的划分将信息进行合理的规划安排，不仅增强了信息的可识别度，还增强了画面的美感。

　　该导视作品根据信息的重要程度和路线顺序的不同，将信息进行合理编排，使导视功能一目了然，增强了信息的可识别度和导视的层次感。

导视中常见的工艺包括切割、塑型、雕刻、印刷、安装、加工等。工艺选用是导视设计风格的体现形式，如：一般酒店会选择镀钛工艺、木纹工艺；景区会选择木纹的工艺效果；且工艺的精细程度也会恰当反映环境的档次标准，所以选用合适的工艺对于导视来说也是十分必要的。在进行导视设计时，也要注意根据材料恰当使用不同的工艺，增加使用寿命。

该导视作品利用印刷工艺将信息进行展示，增强了导视的高级感。黑色的文字十分醒目，利于导视指引功能的更好发挥。

该导视作品通过塑型工艺将楼层数与箭头立体化，使重要信息十分清晰明了，不仅有利于人们对导视信息的接收，还利于导视功能更好的发挥。

该导视作品将图案与文字通过装接工艺组合在一起，不仅增强了画面的视觉吸引力与美感，还给使用者带来了较好的视觉感受。

该导视作品利用切割将导视牌分为4块，并将不同区域的信息摆放其上，不仅能快速帮助观者找到所需信息，还增强了画面的视觉效果。

该导视作品利用雕刻技术将图案与"1"突出表现出来，配合其他文字信息，不仅增强了信息的可识别度，还增强了画面的美感与质感。

该导视作品雕刻出镂空图案，增强了画面的美感，加上带有纹理的原木，带给人古朴稳重的感受。同时白色的文字增强了信息的可识别度。

7.17 人工智能在导视里的应用

常见的人工智能技术包括语音搜索、接力导航、VR实景导航、手机端实时导航等。增加人工智能在导视里的应用，可以弥补传统导视系统的不足，不仅可以引导观者快速有效地找到所需信息，更能使空间和观者之间的互动更加频繁和密切，使观者获得更愉悦的使用体验。人工智能通常造价比较高，制作工艺比较复杂，所以在设计时要考虑到这一情况。

该悉尼科技大学导视设计，主要利用智能手机与导视牌推动整个校园便利连接，既方便了人们对于信息的选择，又利于引导功能的发挥。

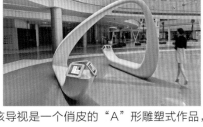

该导视是一个俏皮的"A"形雕塑式作品，充满活力和动感，安装了多个平板电脑，并融合了智能程序，可以让客人更方便地了解购物中心各类信息。

该导视作品利用触摸屏将整个空间的分布展示在下方，搭配白色的图形、文字，既便利了人们的出行与活动，又增进了人与空间的互动。

该导视作品将空间图像展示在智能触摸屏上，十分清晰明了。智能化的程序搭配独特的造型，既方便了观者精准找寻所需信息，又增强了空间的美感。

该导视作品利用智能电子屏将商场的信息展示出来，通过智能信息查询，使复杂的空间也变得十分清晰明了，增强了观者愉悦的体验感。

该导视作品将人工智能加入了设计中，并增加了人性化的设计，如搜索、娱乐功能等，既高效又有趣。整个导视既发挥了引导的功能，又增强了使用的娱乐性与体验感。

传统元素在导视中的应用是非常普遍的，比如折纸、瓦片、管道、剪纸、编织等。将传统元素运用于现代导视设计中，不仅可以增强空间的整体氛围，加强空间环境与导视的联系，还可以增强导视的趣味性与美感，创造出一种独特的体验。导视设计与空间环境紧密联系在一起，所以在设计时，要考虑到空间环境的具体情况，使导视设计服务于空间本身。

该导视作品以玻璃瓦片为原材料，以互动的形式为导视看似呆板的功能添加了不少趣味，为观者指明道路，发挥了引导功能。

该导视作品利用了大面积的金属孔状网，通过编织艺术将点与点连接成线，将人与人、人与街道、人与艺术、艺术与街道等紧密地联系在一起，发挥说明指引的功能。

该导视作品将剪纸艺术融入画面中，黑色的信息搭配动感十足的白色飞鸟造型，在画面中极具视觉吸引力与美感，同时也将区域的特点直接展现出来。

该导视以文字元素为主，使用可发光文字与不发光文字相结合的方式凸显文字的艺术性。轻薄的文字安装于墙体表面，不突兀，更简洁。

该导视作品利用指南针与井盖将信息直接展示出来，不同区域的方位信息，既方便了行人对信息的接收，又颇具创意，发挥了引导的功能。

该导视作品将雕塑与叠层剪纸融入其中，将信息合理地摆放在画面中间，不仅让画面极具视觉吸引力，还给使用者带来了较好的视觉感受。

三色配色　　　　四色配色　　　　五色配色　　　　三色配色

三色配色　　　　四色配色　　　　五色配色　　　　四色配色

双色配色　　　　三色配色　　　　五色配色　　　　双色配色

三色配色　　　　四色配色　　　　五色配色　　　　三色配色

双色配色　　　　　　三色配色　　　　　　四色配色　　　　　　三色配色

双色配色　　　　　　三色配色　　　　　　五色配色　　　　　　四色配色

三色配色　　　　　　四色配色　　　　　　五色配色　　　　　　双色配色

双色配色　　　　　　三色配色　　　　　　五色配色　　　　　　三色配色

三色配色　　　　四色配色　　　　五色配色　　　　双色配色

双色配色　　　　三色配色　　　　五色配色　　　　三色配色

三色配色　　　　四色配色　　　　五色配色　　　　双色配色

三色配色　　　　四色配色　　　　五色配色　　　　三色配色